デジタル色彩士検定対応

# デジタル色彩デザイン

南雲治嘉 著

グラフィック社

# 本書のねらい

　本書は仕事で配色を行う人のためのデジタル色彩の基礎知識と配色技法を解説したものです。ジャンルは特に決まっていません。あらゆる配色のシーンで本書が役立つように編集しました。これから、色彩を本格的に学びたい方や、配色で苦労されている方には最適であるといえます。

　各項目は単なるデジタル色彩の知識ではなく、どのように配色すればいいかを意識して解説しています。どんな知識も、応用しなければ宝の持ち腐れで終わります。できるだけ使える知識を中心にまとめてあります。

　配色を演習的に学びたい人のために第11章で演習課題を掲載しています。デジタル色彩の中核となっているカラーイメージチャートによる演習により、実戦的な配色能力が身につきます。

　巻末に簡易カラーイメージチャートを収録しています。デザインやカラーリングの際に使用してください。ルールに従った使い方をすれば効果的な配色が行えます。

　デジタル色彩士検定3級に対応していますので、受験のためのテキストとしても使えます。デジタル色彩士検定はデザインの世界で趣味とか教養のためではなく、配色の資格として評価されています。本書をデジタル色彩のバイブルとして使用してください。

# はじめに

　デザインの仕事がデジタル化され、よりグローバルな動きとなってきました。デジタル色彩が教育の現場に登場したのはそれほど古くはありません。2003 年に「デジタル色彩表現」（グラフィック社）をテキストにほんの一部のスクールで本格的なデジタル色彩教育が始まりました。

　その 5 年後の 2008 年にデジタル色彩士検定も始まり、デジタル色彩が普及してきました。今では 5 大学でデジタル色彩が教育されています。初期の頃はこれまでの色彩との違いも理解されずに、旧態依然とした感覚に頼る教育が蔓延していました。

　デザイナーに必要なのは配色に応用できる色彩です。デジタル色彩はその要望に応える形で発展してきました。遅れる教育現場よりも、デザインやその他の色を扱う場所で、デジタル色彩が導入されている現象が生じています。

　企業でデジタル色彩の導入を積極的に行うところが増えてきました。デジタル色彩士の資格が能力の裏付けになるからです。デジタル色彩は、スピーディな配色作業と的確な効果という 2 つの特徴があります。それは技能として十分価値があるということです。誰でも、効果的な配色ができます。自分にはセンスがないという言葉は不必要な時代が来たのです。

# 目次

本書のねらい ……………………………………… 002
はじめに …………………………………………… 003
目次 ………………………………………………… 004
デジタル色彩の学習法 …………………………… 008

## Part 1　デジタル色彩とは ……………… 009
1　デジタル色彩への流れ …………………………… 010
2　デジタル色彩の世界標準化 ……………………… 012
3　説得力のある配色の必要性 ……………………… 014
4　配色作業の効率化 ………………………………… 016
5　人の心を動かす色彩へ …………………………… 018

## Part 2　配色の目的 ………………………… 019
1　すべてのものには色が付いている ……………… 020
2　色をなぜ学ぶのか ………………………………… 021
3　アナログの重要性 ………………………………… 022
4　なぜ色を使うのか ………………………………… 023
5　配色する理由 ……………………………………… 024
6　配色の目的 ………………………………………… 025
7　調和だけが目的でない …………………………… 026
8　グラフィックデザインの配色 …………………… 027
9　サインの配色 ……………………………………… 028
10　Webの配色 ………………………………………… 029
11　映像の配色 ………………………………………… 030
12　アニメーションの配色 …………………………… 031
13　ゲームの配色 ……………………………………… 032
14　製品の配色 ………………………………………… 033
15　都市景観の配色 …………………………………… 034
16　イベント空間の配色 ……………………………… 035
17　建築の配色 ………………………………………… 036
18　室内の配色 ………………………………………… 037
19　家具の配色 ………………………………………… 038
20　テキスタイルの配色 ……………………………… 039
21　雑貨の配色 ………………………………………… 040
22　ファッションの配色 ……………………………… 041
23　美容やメイクの配色 ……………………………… 042

## Part 3　色の本質 ……………………… 043
- 1　色は光 ……………………………… 044
- 2　光は電磁波 ………………………… 045
- 3　電磁波は素粒子 …………………… 046
- 4　素粒子の性質 ……………………… 047
- 5　波長と色味（色相）………………… 048
- 6　波長の分布と色の鮮やかさ（彩度）… 050
- 7　時間と明るさ（明度）……………… 052
- 8　可視光線 …………………………… 054
- 9　赤外線と紫外線 …………………… 055
- 10　色光 ………………………………… 056
- 11　反射（色材の発色）………………… 058
- 12　透過　13　屈折 …………………… 060
- 14　干渉　15　回折 …………………… 061
- 16　散光（乱光）　17　偏光 …………… 062

## Part 4　色の表示 ……………………… 063
- 1　有彩色と無彩色 …………………… 064
- 2　色の種類 …………………………… 065
- 3　色光の表示 ………………………… 066
- 4　色材の表示 ………………………… 068
- 5　XYZ表色系 ………………………… 070
- 6　カラーイメージチャートシステム … 072
- 7　JISの慣用色名・安全色 …………… 074

## Part 5　色の見え方 …………………… 075
- 1　眼の構造 …………………………… 076
- 2　水晶体の働き ……………………… 077
- 3　網膜の働き ………………………… 078
- 4　色味を感じる錐体 ………………… 079
- 5　明暗を感じる杆体 ………………… 080
- 6　明所視と暗所視 …………………… 081
- 7　RGBの視覚経路 …………………… 082
- 8　色が現れる視覚野 ………………… 083
- 9　立体視覚 …………………………… 084
- 10　垂直視野 …………………………… 085

デジタル色彩デザイン　**005**

# 目次

- 11 水平視野 …… 086
- 12 色覚 …… 087
- 13 色覚障害者への配慮 …… 088

## Part 6 色彩生理とイメージ …… 089
- 1 脳における色の作用 …… 090
- 2 色とホルモンの分泌 …… 092
- 3 色彩生理と色彩心理 …… 094
- 4 イメージの生成 …… 096
- 5 イメージチャート …… 098
- 6 イメージ言語 …… 100
- 7 色の感覚が異なる …… 101

## Part 7 色の性質と力 …… 103
- 1 誘引性 …… 104
- 2 視認性 …… 105
- 3 可読性 …… 106
- 4 色順応 …… 107
- 5 残像補色 …… 108
- 6 色錯視 …… 109
- 7 透明視 …… 110
- 8 主観色・ペンハムのコマ …… 111
- 9 対比現象 …… 112
- 10 同化現象 …… 113
- 11 色陰現象 …… 114

## Part 8 デザインのための色彩心理 …… 115
- 1 軽重　2 動静 …… 116
- 3 進出／後退　4 膨張／収縮 …… 117
- 5 寒暖　6 硬軟 …… 118
- 7 悲喜　8 派手／地味 …… 119
- 9 甘い／辛い　10 興奮／鎮静 …… 120
- 11 色の記憶　12 連想 …… 121
- 13 象徴　14 サイン …… 122
- 15 印象評価　16 嗜好 …… 123
- 17 流行色 …… 124

## Part 9　配色基礎 ……………………………… 125
|1|配色の方法 …………………………|126|
|2|メインカラーとサブカラー …………|127|
|3|ベースカラー（基調色）を決める ……|128|
|4|ポイントカラー（要となる色） ………|129|
|5|色調統一・ドミナントカラー ………|130|
|6|カラーバランス ……………………|131|
|7|カラーコントロール …………………|132|
|8|色数の効果 …………………………|133|
|9|面積効果 ……………………………|134|
|10|余韻色 ………………………………|135|
|11|ムーブメント ………………………|136|
|12|リズム・乱調・破調 …………………|137|
|13|アクセントカラー …………………|138|
|14|グラデーション ……………………|139|
|15|セパレーション ……………………|140|

## Part10　デジタル色彩の配色手法 ……… 141
|1|配色手順 ……………………………|142|
|2|準備調査 ……………………………|146|
|3|イメージの決定 ……………………|148|
|4|イメージからラフスケッチへ ………|150|
|5|カラーシミュレーションとポイント …|152|
|6|視覚誘導とカラーコントロール ……|154|
|7|最終チェックと効果予測 …………|156|

## Part11　配色演習 ……………………………… 157
①喜び　②怒り　③悲しみ　④楽しみ
⑤四季−春　⑥四季−夏　⑦四季−秋　⑧四季−冬
⑨格調のある式典　⑩パーティ　⑪音楽会
⑫運動会　⑬ありがとう（感謝）　⑭未来へ（希望）

## Part12　カラーイメージチャート ………… 173

あとがき ……… 190
参考資料 ……… 191
奥付 ……………… 192

# デジタル色彩の学習法

デジタル色彩では知識を深めるよりも、配色のスキルを身につけることに重きを置いています。配色にそれほど重要でない知識はここでは流す程度でかまいません。

・色の本質を知る
　色の本質を知ってしまえば色を操ることができます。
・カラーイメージチャートを理解する
　チャートを構成しているゾーンについて知ることでイメージを決定しやすくなります。
・イメージとカラーパレットの関係
　イメージの決定から色を選ぶまでの流れをマスターする。
・色出しは手で行う
　演習課題ではカラーパレットから色を選び色鉛筆で着彩。手で塗った色は忘れません。
・モニター上での色出し
　画面上の色を全体を見ながら調整する方法を身につけます。

❖ デジタル色彩の学習プロセス

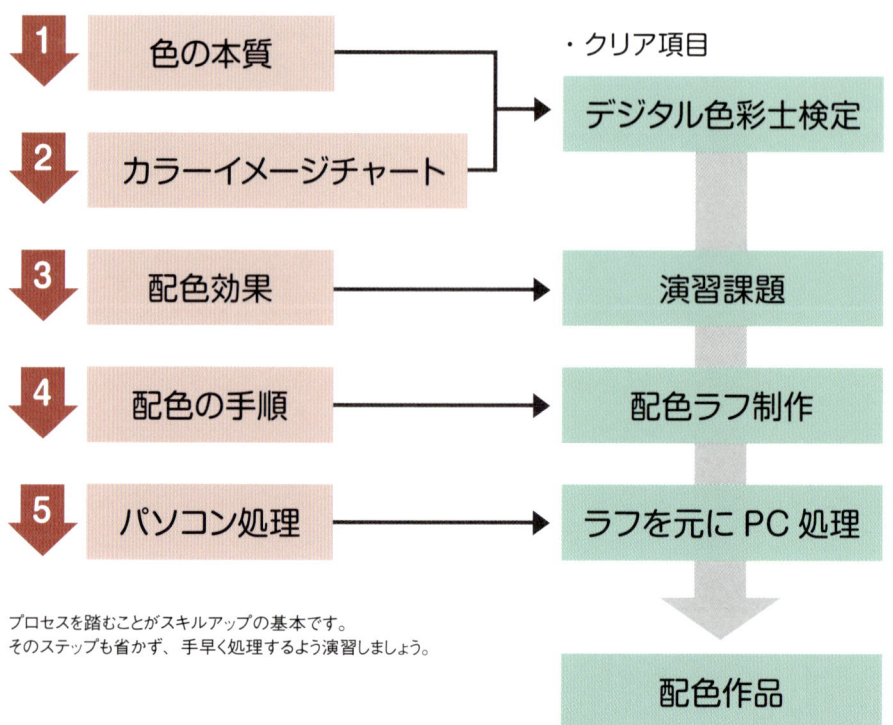

プロセスを踏むことがスキルアップの基本です。
そのステップも省かず、手早く処理するよう演習しましょう。

# Part 1
# デジタル色彩とは

デジタル色彩の意味やシステムについて概略を理解してください。デジタル色彩とは、主にパソコン上で配色をするための色彩システムです。デジタル色彩の特徴やこれまでの色彩との違いを把握しておくことは、スキルを修得する上で重要です。

スペクトルがすべての原点

# 1. デジタル色彩への流れ

Part 1 デジタル色彩とは

### これまでの色彩からデジタル色彩へ

　これまでの色彩や色彩システムは絵具（顔料）の3原色を元にしています。赤、青、黄があらゆるものの原色と考えられてきました。赤と青を混色すれば紫ができます。誰でも知っていることです。

　絵画でも、染織でも、印刷でも絵具の3原色は使われています。この3色を混色することで無限の色が作り出せることを利用して、文化や芸術が作られてきました。そして色彩のシステムはこれに沿って発達してきました。

　ところが、その色彩システムが基本とした色相環に矛盾がありました。300年前にニュートンが発見したスペクトル（虹の色）を基本にします。それは帯状になっています。ゲーテによって提案された色相環はスペクトルにない赤紫を使って作られた矛盾したものでした。

　この根拠がない色相環を元にした色立体が考えられ、マンセルカラーシステムなどが考案され普及してしまいました。色に記号を付け、それを共同で使うことは利点がありますが、配色には不向きなシステムです。

　時代のデジタル化への流れは急速に進展しています。私たちは情報の多くを液晶画面から得ています。それは色光による発色です。スペクトルを基にした3原色である「赤・緑・青」を基本として配色を行っています。パソコンで行うのがデジタル色彩です。

絵画は絵具（色）を使って基底材（紙）に塗りつけている。平面であるが、色によって立体感などを表現する。

デジタルの世界では赤（R）緑（G）青（B）のデジタル信号で色が発色する。平面で立体表現もできる。
（提供：デジタルハリウッド大学　野口すなほ）

### デザインの世界とパソコン

多くの仕事でパソコンが使われている。デザインでは欠かすことができない道具となっている。かつては分業でアナログの作業をしていたが、現在ソフトのおかげで、ほぼ自分一人でも作業ができる。また、ネットでつながっているため、離れていても仕事の連携ができる。

## デジタル色彩の生活への応用

　デジタル色彩が普及するからといって絵具の3原色がなくなるわけではありません。絵画や塗料の世界ではなくてはならないものです。生活空間には顔料を用いた道具や家具が据えられています。

　そのことと矛盾した色相環に根拠を置く色彩システムとは関係がありません。顔料の色もまた眼に届くときは電磁波（43ページ第3章色の本質・色とは何か参考）であり、デジタルでの刺激となります。それは生理的な反応を呼び起こし、人の心に少なからず影響を与えます。色のそうした生理反応を生活に応用することが最近多くなってきました（89ページ第6章色彩生理とイメージ参照）。

　青色の照明が自殺や犯罪の防止用に導入されるようになりました。陸上競技場のトラックが赤から青になったのも、デジタル色彩としての生理反応の利用です。その他にもピンクが興奮の鎮静化を測るのに使われたり、緑の光線が怪我の治療に使われたりしています。

　色が持つ力はこのように科学的なものです。デジタル色彩の時代となり、色を科学的に生活に生かしていくことが可能になりました。色は単独で機能するわけではありません。デザインの一つのエレメントとして機能します。形や素材、機能や装飾と深く関連して美を作り出しています。

屋外でも屋内でも、そして身につけるものでもデジタル映像が生活に応用されている。インターネットで多くのものがつながり、気軽に映像情報が送れる。そこにデジタル色彩が貢献している。

# 2. デジタル色彩の世界標準化

## イメージの共有がもたらすもの

デジタル色彩では、配色が生み出すカラーイメージをチャートにしてカラーセレクト（選色）を行っています。配色で最も重要なのが目的のイメージを作り出すことです。イメージは言うまでもなくコミュニケーションのための視覚言語（文字以外の絵や色による言語）であり、それによってメッセージを形成するものです。

人間の色による生理的な反応は民族に関係なく共通しており、共通のイメージが作りやすいといえます。カラーイメージは共通言語としてデザインなどに応用できます。それにより的確にメッセージできます。

最初に設定したカラーイメージを見ながら、複数の人達で配色を検討しても、イメージが共通認識できるので選色に迷うこともなく時間もかかりません。そこがデジタル色彩の利点です。人はイメージを受け取り、それを生かして生活しています。

❖デザインでは複数の人が関与する

・必須項目

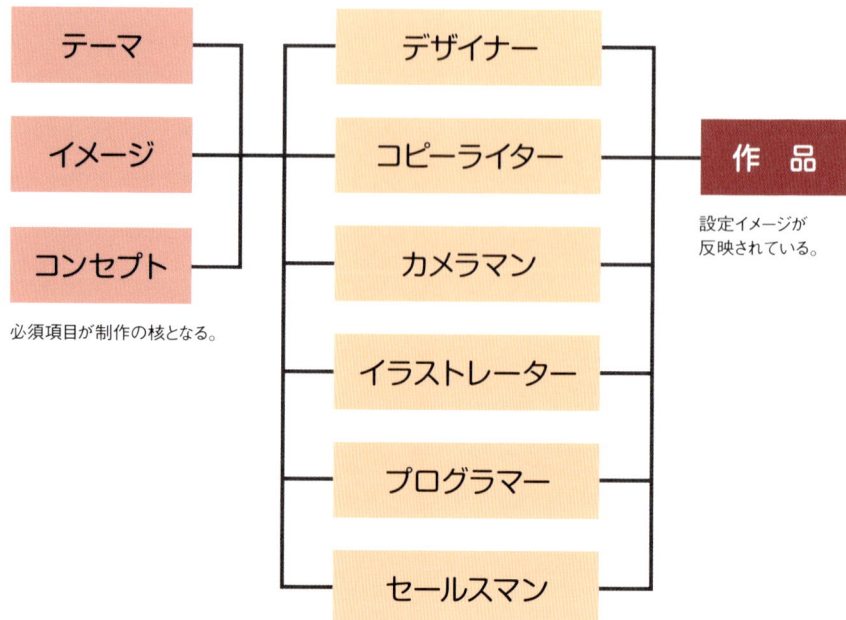

必須項目が制作の核となる。

設定イメージが反映されている。

デザインのプロジェクトには各専門家が仕事を分担する。
重要なことは全員がコンセプトを理解していることである。
プロジェクトに関わる人がイメージを共有すれば、大きな食い違いは生じない。

## グローバルなカラーコミュニケーション

遠距離でのプロジェクトの場合、往々にして起きるのが、指示とは違うデザインに仕上がってくることです。国境を越える場合には言葉や感覚が異なるためこの問題が起きやすいのが実情です。

制作において最初に行うデザインの仕事は、テーマに基づくイメージの設定です。それは入念な調査や分析、ミーティングなどによって行います。このイメージ設定は地域を越えて、あるいは国境を越えて共有し、そのイメージのカラーパレットから選色を可能にします。

現地の商品企画や広告制作にも反映されるため、イメージカラーの嗜好動向が把握できます。現地の広告などの色がどのイメージカラーに近いかを分析することより、嗜好の傾向を判断する手がかりになるということです。今後カラーイメージチャートの広範な応用が期待できます。

❖カラーイメージチャートによるカラーコミュニケーション

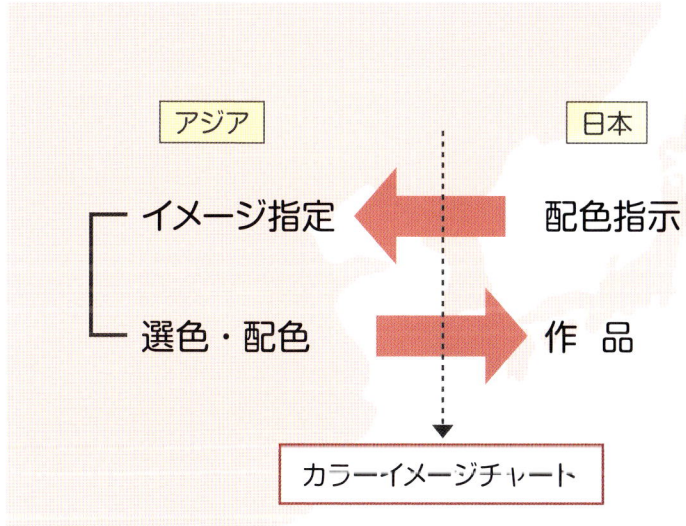

外国との共同作業の場合、言葉の壁が作業に支障をもたらす。
カラーイメージが共有されれば、言葉よりも誤解が減る。
イメージが指定されれば、色にイメージのブレは生じない。

Part 1 デジタル色彩とは

デジタル色彩デザイン **013**

# 3. 説得力のある配色の必要性

### 感覚的な配色の意味

　色の知識がなくても、色を使うことはできます。多くの名画を残した画家でも色彩を本格的に学んだ人は少ない。自分なりに、色に対する見識を持って、制作に挑んだはずです。その結果個性的な世界が表現されました。

　天才的な画家の色彩感覚は確かに優れています。それはその画家の個性であり、決して一般的ではありません。その画家だからこそその表現になっています。いわば特許のようなもので、極端にいえば画家の配色は人から理解されなくてもいいのです。

　デザインの世界では独特の表現を行うために色を使うわけではありません。あくまでも、メッセージを作るために色を用いています。感覚は人によって異なります。それに頼るとメッセージに当り外れが出てしまいます。デザインでの配色は感覚によって行うものではありません。

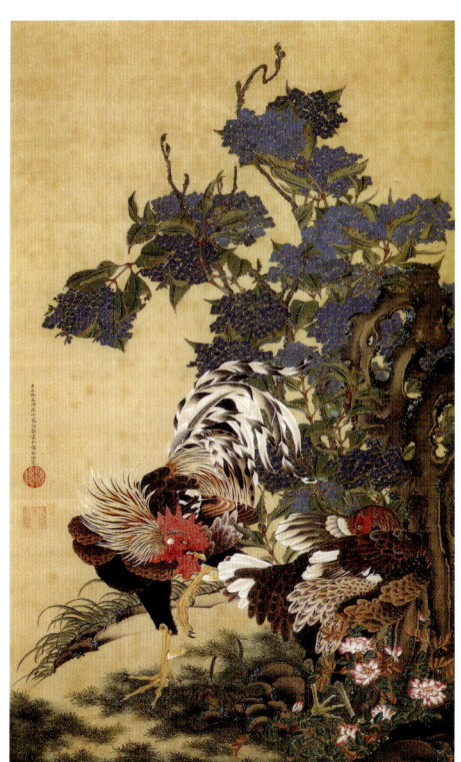

紫陽花双鶏図：部分（動植綵絵）（1759、宮内庁三の丸尚蔵館蔵）
伊藤若冲（いとうじゃくちゅう・1716〜1800年）
江戸時代の絵師。現代絵画にも共通する表現技法を駆使した天才画家である。赤をアクセントカラーにし、画面全体を活性化している。配色が科学的な根拠を持っているのが驚異的である。

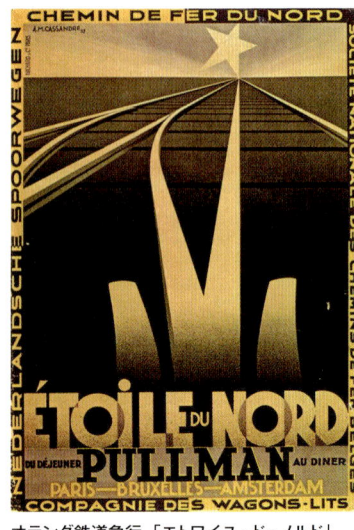

オランダ鉄道急行「エトワイユ・ド・ノルド」
ポスター／カッサンドル
線路をモチーフにし、透視図法を利用したデザイン。極めてシンプルであるが、「★」（希望や夢）を目指して進むイメージ。モノトーン調であるが「行こう!」というメッセージが伝わる。説得力のある鉄道ポスターである。

## 説得力のある配色とは

　色に関する仕事には二つのターゲットがあります。一つはクライアント（注文主）で、もう一つはユーザー（あるいは消費者）です。仕事の代価はクライアントから支払いを受けます。

　まずクライアントの要望を満足させなければ、仕事は不調に終わります。しかし、クライアントの向こうにはユーザーがいることを忘れてはなりません。本来はユーザーのための仕事ですが、クライアントが了解してくれなければ、どんな配色でも実現しません。

　そこで求められるのが「説得力のある配色」ということになります。最近ではクライアントは根拠のない説明を敬遠する傾向にあります。雰囲気的な言葉では納得してもらえません。説得力はデザイナーの直感や感覚から生まれるのではなく、科学的な根拠のあるカラーシステムから生まれてきます。

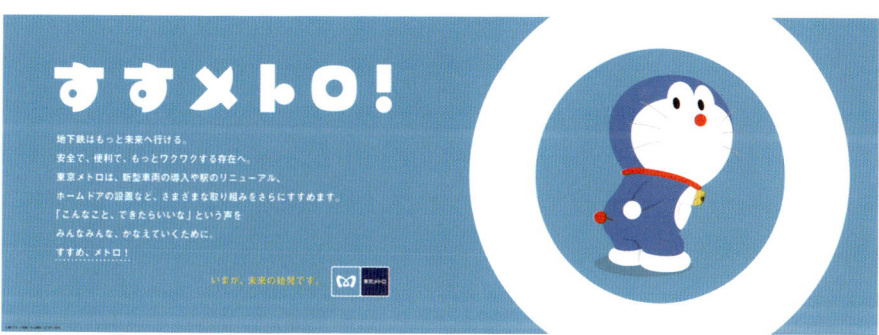

すすメトロ！（東京メトロ　駅貼２連ポスター）
東京メトロの未来ビジョン並びに取り組みを告知するポスター。メトロを象徴する青をベースカラーにし、潜在的にメトロのイメージをメッセージしている。視線は白抜きのメトロマークに行き、ドラえもんがアイキャッチとなっている。この白いマークがなければ、ドラえもんのブルーはベースに溶け込む。同じ白抜きの「すすメトロ！」に視覚誘導され、メッセージも素直に読んでしまう。東京メトロの未来に向かう姿勢が、記憶に残る。最近稀に見る説得力のある優れたポスターである。
CD：サトー克也
C：公庄仁
AD+D：池田泰幸
D：土屋絵里子
© 藤子プロ・小学館・テレビ朝日・シンエイ・ADK
（提供：東京地下鉄株式会社）

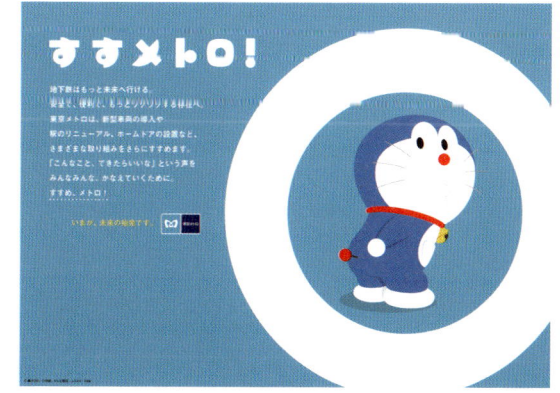

すすメトロ！（東京メトロ　駅貼ポスター）

# 4. 配色作業の効率化

## 配色までの手順

　配色の手順は第10章デジタル色彩の配色手法で詳しく説明しますが、どのような流れかを大まかに頭に入れておきましょう。

　これまでにも触れてきましたが、デジタル色彩では、制作するもののイメージを最初に決める必要があります。イメージの決定はクライアントから受注して、まず行わなければならない作業です。これは、その仕事に携わるプロジェクトメンバーが共通のイメージを持つことで、それぞれの制作目的にズレを生じないようになります。

　一般的にデザインの仕事では提示された条件を検討し、クライアントが求めているものを分析することから作業を開始します。この段階でテーマが設定され、デザインの基本的な方針であるコンセプトが立てられます。この後、アイディアを出すための資料を得るための行動を起こしたり、市場調査を実施し分析を行います。

❖テーマからイメージまで
**クライアントより**

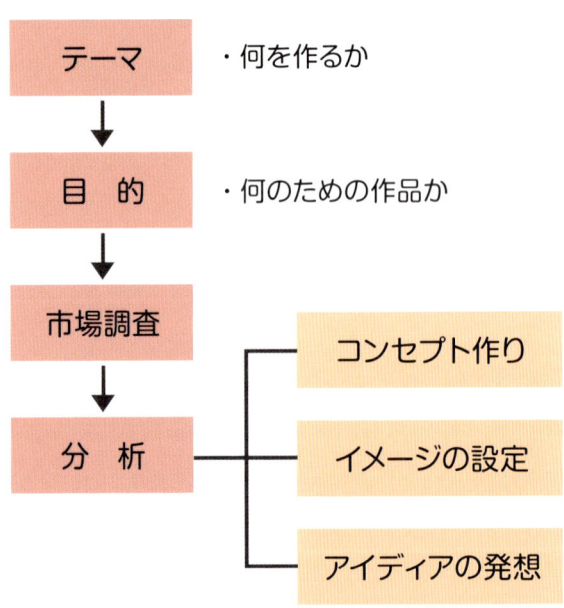

デザインはクライアントから出される発注（問題）をどう解決するかの手段である。
大前提として誰（ターゲット）のための作品かが根底にある。
そのため、市場調査や分析が必要となる。

### イメージの設定が作業の効率を高める

得られた資料を分析し、アイディアを出すためのミーティングが行われ、それを元にアイディアの可視化が始まります。ここで出されたラフスケッチを元にさらに検討が続きます。

これがほぼこれまでの作業の定番とも言える流れでした。スムーズにいかないのはこのラフスケッチを巡り、多くの時間が費やされることです。それとそのラフスケッチをクライアントが拒否した場合、振り出しに戻ることになり、時間の損失はさらに増えます。

それは各々が思っているイメージの食い違いから生まれてきます。人の頭の中に出来上がってしまったイメージを壊すのはかなりのエネルギーと時間が必要になります。これを防ぐには、テーマ設定と同時にイメージ設定を行うことです。これによって配色作業の効率がアップします。

❖イメージの選定

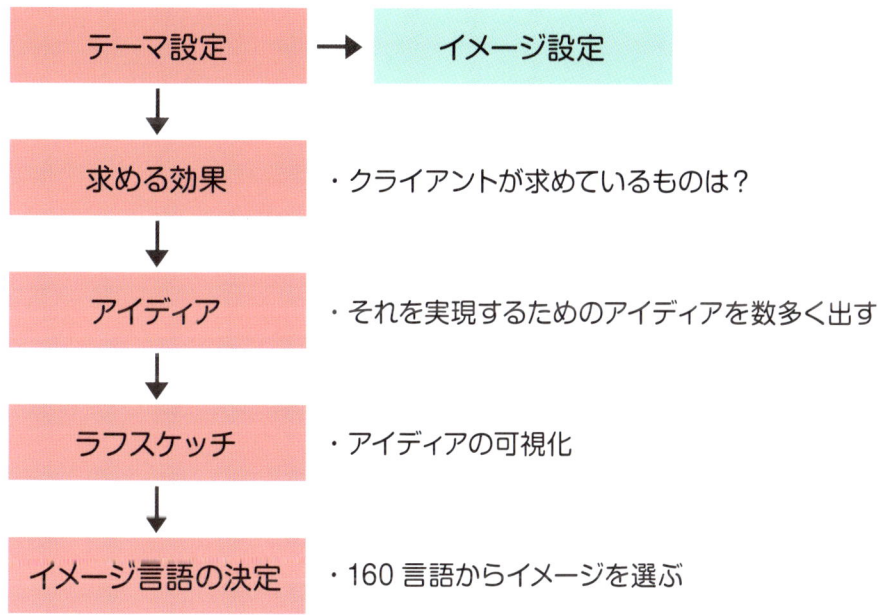

イメージの選定はまず、テーマの分析から始まり、雰囲気を大まかに決めてからカラーイメージチャートの 160 言語から一つを選ぶ。

# 5. 人の心を動かす色彩へ

## 反応がある配色に

　色にはたくさんの力があります。その力を利用することで、ターゲットにこちらが考えていることをメッセージすることができます。特にイメージを伝えることに役立つ力が複数あります。

　人の目を引きつけたり、画面を活性化したりというのは、色彩が持つ得意な力といえます。それらの力を利用して、生活や都市の機能が円滑に営まれています。

　色が単なる好みや趣味であった時代を乗り越えて、新たな役割を持った色彩へと進化してきました。それが人の心を動かすことを目的とした色彩の台頭です。

　色で心が癒されることがあります。疲れているときに美しい配色に触れ、心がよみがえるような気持ちになることもあります。興味を失いかけていたときに盛り上がる光景を見て気持ちが高まることもあります。それらが人の心を動かしている色彩の力であり、デジタル色彩の力です。

❖人の心を動かす色の力

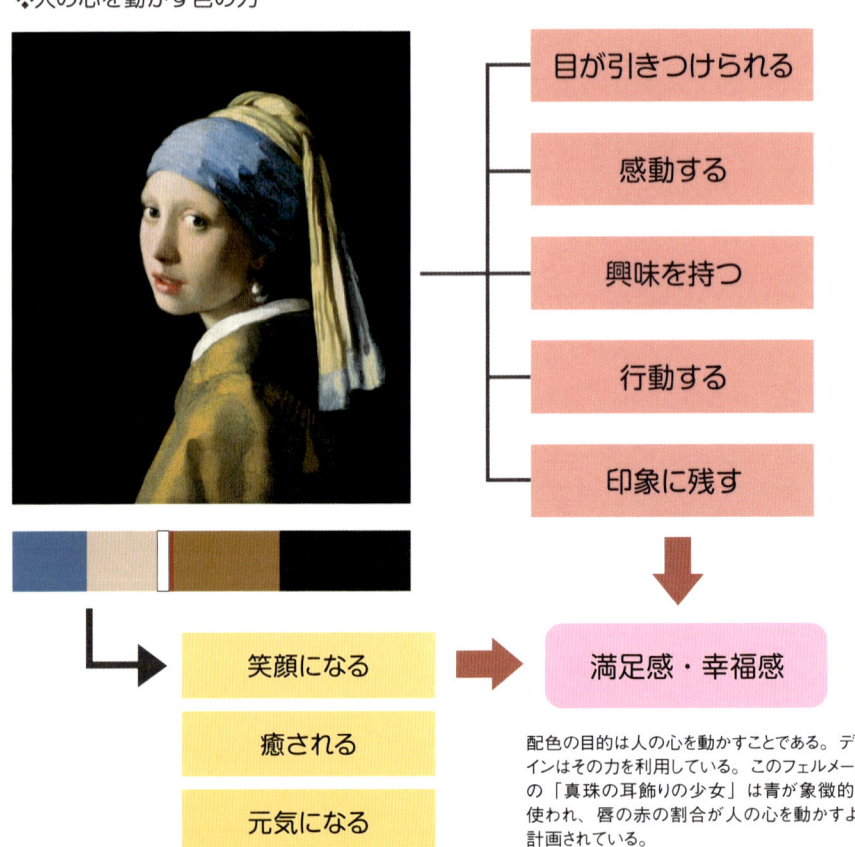

配色の目的は人の心を動かすことである。デザインはその力を利用している。このフェルメールの「真珠の耳飾りの少女」は青が象徴的に使われ、唇の赤の割合が人の心を動かすよう計画されている。

# Part 2
# 配色の目的

配色をする際に考える最も基本的なことは、その配色の目的が何かです。簡単にいえば、相手を気持ちよくさせたいのか、あるいはメッセージを記憶させたいのか、それによって配色の方法が微妙に異なります。目的がわかれば色の使い方が決まります。

千羽鶴に使われる色は人の願いを表している。

# 1. すべてのものには色が付いている

## 物質は色を反射させている

　私たちが住んでいるこの地球上にあるもののすべてに色が付いています。正確には、その色を感じさせる電磁波を反射させる素材が付いています。

　私たちの生活は色に囲まれて営まれています。もちろん、光がなければ何も見ることができません。光があるからこそ、物の存在がわかります。またこの色によって、心が癒されたり、気持ちを高めたりしながら毎日を過ごしています。

　その色は材質によって異なります。地球上には無限の材料が存在し、その材料の数だけ色が存在しています。自然界では絶妙な配色が人々の眼を引きつけています。しかし、その色は自然の力が作り出しており、人間の力が及ばない配色です。

　人工的に作り出される物には人が考えた色が付いています。建築物や家具の色は人間の力でコントロールできるものです。

宇宙に存在する物すべてに色がついている。
これらの色から多くの情報を得ることができる。
色の持つ生理的な力を利用して生活に生かしている。

# 2. 色をなぜ学ぶのか

## 色の使い方を知るために

　色は人の意識と関係なく存在しています。その存在に気がついたのは旧石器時代（約4万年前）辺りからです。人類が初めて描いた絵が洞窟に残されています。その絵はおおむね赤と黒で描かれています。少なくてもこの2色を使い分けていたと思われます。

　色の存在に気がつくと、それを生活に採り入れるようになります。最初のうちは色に宗教的な力を感じていたようです。色によって地位を表したり、飾りに使ったりするようになり、色を学ぶ必要性が出てきました。どの場所にどの色を使うか、あるいはどの植物で染めれば、どの色が出るか、そうした知識の積み重ねが色彩という概念を作り出しました。

　色を学ぶということは、どのように使うかということに繋がります。使い方が複雑になれば、それだけ学ぶことも増えます。

Part 2 配色の目的

| 色を学ぶ | 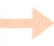 | 色の力を知る | 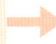 | 力を利用する |

色を学ぶときに、特に色の力を知ることが大切である。
色の力を知ることで、効果的な配色をすることができる。

**文化を楽しむ**
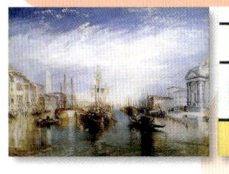

**生活に生かす**
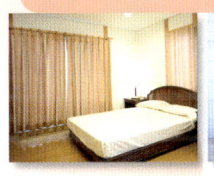

**仕事で使う**
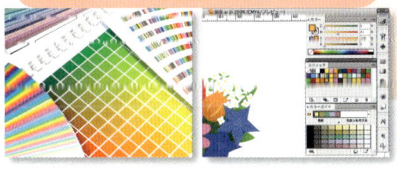

**自分を飾る**

色を学ぶ目的は生活全体に関わってくる。色を体験することで色の力を確認し、イメージを作るのに役立つ。

色を根本から学ぶこと

↓

イメージを作るため

デジタル色彩デザイン **021**

# 3. アナログの重要性

## 塗った色は記憶される

　デジタル色彩の勉強はすべてパソコンでするわけではありません。色と接するのは多くはアナログの世界です。絵を描く時に絵具を用います。この絵具を使って、自分が表現したい世界を描き上げます。

　不思議なことに人は見た風景の色はほとんど記憶に残りません。すごく感動した風景であっても配色を思い出すことは難しいのです。それは、色を意識して見ていないからです。特徴のある部分的な色は、記憶されることがありますが、特別に色を意識していなければ、思い出すこともありません。

　ところが画家は配色を覚えています。スケッチしたり、着彩したりすることで色を記憶しています。いい配色は記憶に残さなければなりません。色彩の勉強では絵具や色鉛筆を使って色出しすることで、配色を記憶します。パソコンでつくった配色よりも自分の手でつくった配色の方が、記憶に残るということもわかっています。

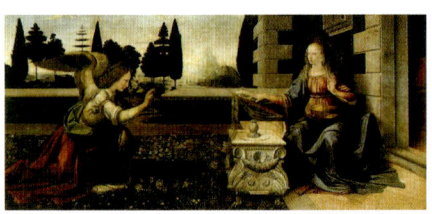

「受胎告知」レオナルド・ダ・ヴィンチ
色に意味をもたせて制作されている。この作品を見た人は敬虔な気持ちを抱く。

色を使うことは本能に基づいている。
そこに生きるための欲求が隠されている。
画家は体験の中から色を選び着彩してきた。

色を塗るための画材も進歩した。
いい絵具の色は塗ることで頭と作品に記憶した。

# 4. なぜ色を使うのか

## 色には複数の力がある

　色を使う理由を明快にしておきましょう。絵具を使って絵を描いているときに、絵具を使っている意識はあっても、色を使っているという意識はほとんどありません。配色に迷ったときに初めて色の意識が湧いてきます。色を使う理由を理解しておくと、計画的に色が使えるようになります。

　色を使う理由は、色によって得られる効果を期待するところにあります。それは色の力と共通していますが、大別すると3つに分けることができます。一つめが物の存在を表示するため、二つめが美しい配色で感動させるため、三つめが人にイメージをメッセージするためです。

　看板やポストは存在の表示、絵画や庭園は美しさによる感動、ポスターやWebはイメージのコミュニケーションです。それと色を使うことによる脳への刺激が、情操を育てます。

Part 2　配色の目的

❖色を使う目的

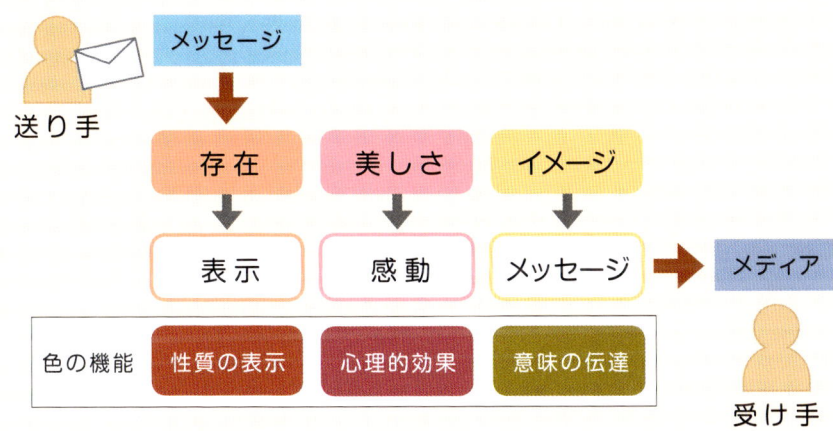

色を使う理由は色の機能に深く関係している。物の存在を標示したり、美しい配色で人を感動させたりする。最も多く使用されるのが、イメージを作ったりでのイメージを伝えるために色を使うことだ。

色が持っている力の中に、子供の情操教育に欠かせないものがある。色の刺激が脳の中で、創造性や成長を助長する。色と形を見ることは、物事の判断力にも影響するといわれている。

デジタル色彩デザイン　023

# 5. 配色する理由

### 色は1色では存在しない

　複数の色を配置していくことを「配色」と呼んでいます。私たちが学ぶのは、1つの色の知識ではありません。人に影響を与える配色を構成する、複数の色の組み合わせを学ぶことが基本です。

　私たちがデザインするものは1色のものではありません。黒だけで印刷されたものは1色ではないかと思われるかもしれません。そこに紙の白があるから、黒い文字が読めるのです。色は1色で存在しているわけではありません。

　一つの色ごとの効果はあります。企業のプライベートカラー（コーポレートカラー）は1色だけ決めることもあります。実際にはその色も背景の色に置かれることになります。

　あるイメージを作るためには複数の色を使うことになります。したがって、配色によって得られるイメージを作ることがデザイナーの仕事になります。

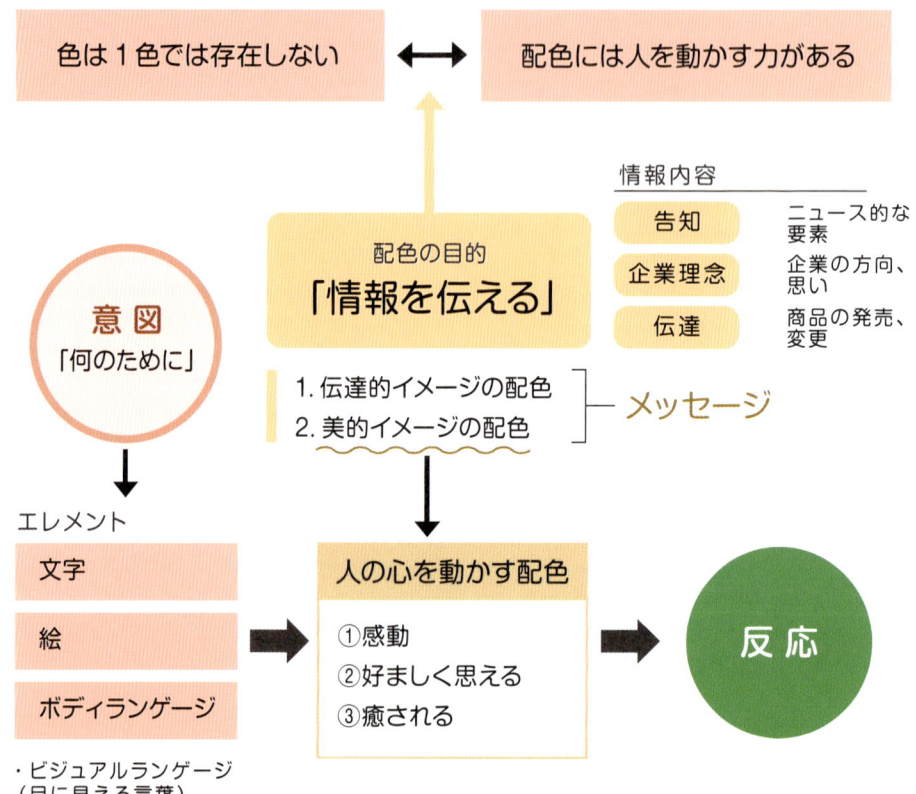

デザインをするにあたって、意図がなければならない。その意図は最終的には反応（効果）につながっている。

# 6. 配色の目的

## 目的によって配色の手法が異なる

デザインで色を使う際にどのような目的で配色するかで、採用する手法が異なります。メディアやアイテムの違いによって、配色の機能の仕方が異なるからです。

グラフィックやWebデザインではメッセージが理解しやすい配色になります。

製品やCI（コーポーレートアイデンティティ＝ロゴマークやメインカラー）では印象性が強調され、記憶に残る配色です。

絵画や映画では感動がなければ成立しません。美しさやユーモアを生み出す配色になります。

インテリアや家具は機能性と快適さをもたらす配色です。生活は何より快適でなければなりません。住みやすく、生活しやすさをサポートする配色です。

案内や道具では利便性が求められます。わかりやすく見やすいとう2つのキーワードを満足させる配色です。

| | | | |
|---|---|---|---|
| メッセージをよく確実に伝えたい | 商品 広告など |  |  |
| 印象に残したい | シンボルマーク ロゴマークなど |  |  |
| 人を感動させたい | 映像 絵画 イラストなど |  |  |
| 快適に過ごさせたい | インテリア 家具など |  |  |
| 機能的に使いたい | 整理 分類など |  |  |

配色には目的がある。目的を達成するために色が選ばれる。その配色が作り出すイメージが人の心を動かす。

# 7. 調和だけが目的でない

### 調和の理論は不必要

デジタル色彩では色によるコミュニケーションを重視します。あなたが着る服にしても、それはあなたからの色によるメッセージの発信になります（41ページ「ファッションの配色」参照）。ファッションやインテリアの配色では色の調和（カラーハーモニー）が強調されます。しかし、デジタル色彩は調和よりもメッセージ重視です。

これまでの色彩には色彩調和論というものがあります。その説明に「配色が見る人に好感を与えるとき、それらの色は調和しているといいます」とあります。実際には好感を持つかどうかは個人差があるのと、ハチャメチャな配色に好感を持つ人もいます。

代表的な調和論は、オストワルト（ドイツの色彩学者・1853～1932）が1918年に発表した「色彩の調和」が有名です。オストワルトシステムの中で規則的な位置関係にある配色の調和ですが、矛盾が目立ちます。

❖ 目的によって配色を変える

元の風景

配色を変える

背景（明るい）

配色の目的は調和ではなく、必要なイメージを得ることである。

背景（暗い）

背景を変化させると、時間的な変化を与えることができる。

> **ジャッド**
> （アメリカ・1900-1972）は、種々の色彩調和論を4つに要約しました。
> 1）秩序の原理：規則的に選ばれた色同士は調和する
> 2）なじみの原理：いつも見慣れている色の配列は調和している
> 3）類似性の原理（共通性の原理）：色の感じに何らかの共通性がある色同士は調和する
> 4）明瞭性の原理：明度や色相などの差が大きくて明瞭な配色は調和しやすい

Part 2 配色の目的

# 8. グラフィックデザインの配色

## メッセージのための配色を考える

　前にも述べたように、グラフィックやWebデザインでは相手にメッセージを送るための配色になります。相手にメッセージを送るためには、まず人の目を引かなければなりません。人の目を引きつけて初めて見てもらえます。

　ただ目立てばいいのではなく、そのあと見やすくなければ、内容を読んではもらえません。目立つ配色は信頼性が失われることもあります。人の目を引いても、見る人が信頼性を感じなければ、読むのを止めてしまうでしょう。

　グラフィックでの人の目の引き方は、色と形によるものと、コピーによるものがあります。色と形の中に写真も含まれます。微笑む美女がモデルとしてよく使われるのは、魅力による誘引性が高いからです。

　内容は会社のメッセージであったり、商品のメッセージであったりします。

Part 2 配色の目的

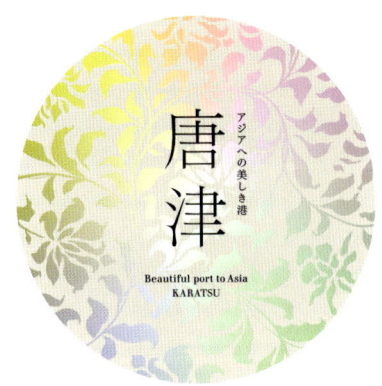

唐津市パンフレット　シンボルマーク
CD：サトー克也　　C：公庄仁
AD+D：池田泰幸

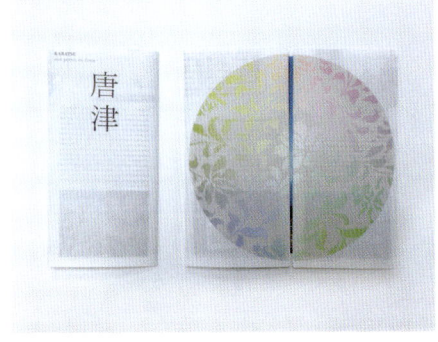

唐津市外国人向けパンフレット表紙
唐津の持つ文化的な魅力を外国人客に伝えるためのパンフレット。繊細な色づかいが目を引く。

手ぬぐい
シンプルなデザインでありながら豊かに使われた色味が美しさを作り出している。

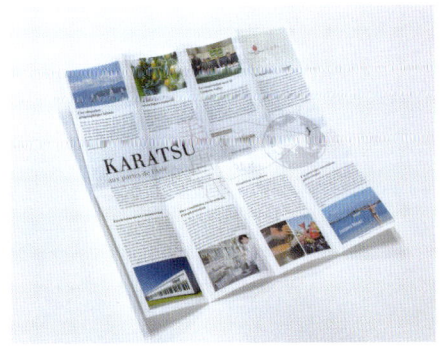

パンフレット中面
唐津の環境の色を感じさせるデザインになっている。外国からの観光客に喜ばれている。

デジタル色彩デザイン **027**

# 9. サインの配色

## 人を誘導する配色

人を目的地まで無事に誘導するのがサインです。それは、目線の誘導であったり、ページの誘導や地図等の目的地への誘導であったりします。この配色には、色の科学的な性質の利用と、人への心理的な面からの利用があります。

特に交通関係ではサインは不可欠です。案内板や交通標識、大型の施設での案内標示は重要です。公共性の強いものは、どこでも同じか類似したものでないと混乱を招きます。それは色にもルールを与えるということです。「緑は安全」「赤は禁止」は決められたルールです。

人を安全に目的地に誘導するためには、その他にサインが見やすくなければなりません。当然使用される文字は遠方からでも読めることが要求されます。そこに色による可読性を考える必要が出てきます。当然障害のある方への配慮も不可欠です。

生活の中のルールの表示に色が使われる。
色による分別はわかりやすい。

道路でも案内地図が機能を発揮している。
見せ方の工夫として色がフルに活用されている。

駅のコンコースには行き先を示すサインが、見やすさを重視して天井からも出ている。

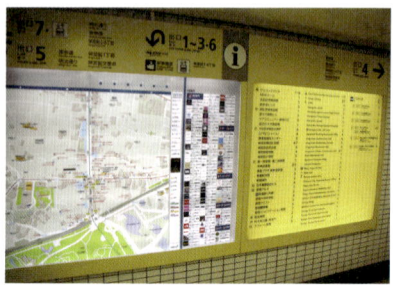

駅には客のために行き先を表示する地図や店名が設置されている。利用する人は多い。

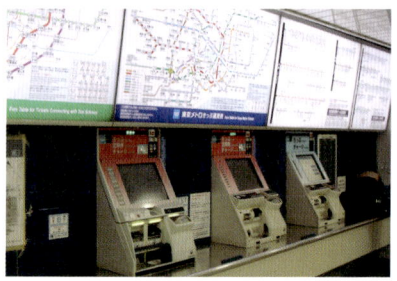

駅の券売機は色による差別化を採用し、行き先が選びやすいようにデザインされている。

# 10. Webの配色

## 効果が求められる配色

インターネットの時代が日常化し、ホームページは日夜進歩しています。あらゆる情報がインターネットによって得られることは、生活の質の向上にも役立っています。果てしなく広がる情報源ですが、読んでもらうためのデザインがなされています。

企業のサイトでは、メッセージを届けるだけでなく、ある目的の効果、例えば登録してもらえるとか、売上に繋がるといった効果が期待されます。

目に留まり、理解を得て、クリックしてもらうまでを配色によって誘導することになります。こうした誘導にはデジタル色彩が最も得意とする色彩生理（89ページ「色彩生理とイメージ」参照）の応用が適しています。

読みやすさに対する配慮は、眼に対する疲労の軽減などで、色彩の役割は決して小さくありません。

このWebサイトの配色で企業のコーポレートカラーが自然に使われている。色味を抑えて落ち着いて見ることができる。

背景に入る色は全体のイメージに大きな影響を与える。赤系のメッセージに力がある。

ポイントとなる色をセンターに配置し、見る人に強い印象を与えている。

# 11. 映像の配色

### 高揚感の演出をもたらす配色

　私たちの日常の中で映像を見ない日はほとんどありません。テレビは生活の情報だけでなく、娯楽の面からも必需品になっています。テレビからは数多くの映像が流れ出てきます。

　映像を見ている人には、色の印象はほとんど残りません。見ている人はストーリーや役者の演技を見ています。しかし、色は見ている人の心に影響を与えています。潜在的な影響です。

　この影響は心を動かすものです。美しい配色の場面では気持ちよくなったり癒されたりします。クライマックスでは興奮しながら手を握りしめ見ています。その心を作るのに色が一役買っています。

　場面の効果をアップさせるには、音響やズーム効果とともに配色を考えます。高揚感を高めるための配色もまた、色彩生理の領域といえます。

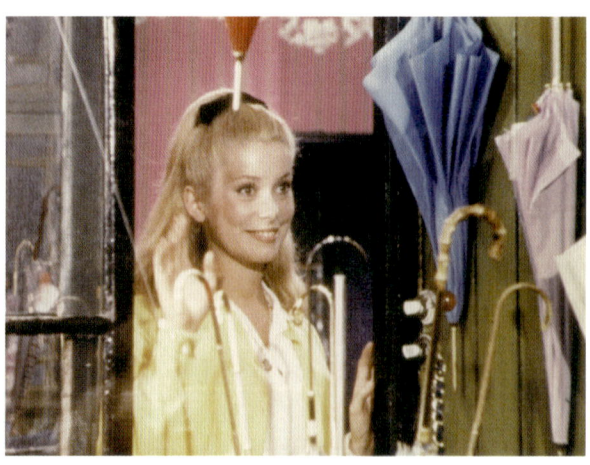

❖画面の色彩設計

**環境を作る**
→背景の色

**主役の動き**
→登場人物たちの服の色

**場面の変化**
→色の変化

画面を配色する際には、人に与える心理効果を考え、上の3項目について特に注意し、配色計画を立てる。

**シェルブールの雨傘（1964、フランス）**
ジャック・ドゥミ監督によるシェルブールを舞台にした傘屋の娘と工員の青年の悲恋。台詞の無い完全なミュージカル映画。傘の色が重要な役割を果たしている。
- 作品名：シェルブールの雨傘
- DVD & Blu-ray 好評発売中
- 発売元：ハピネット
- 販売元：ハピネット
- (C)Cin -Tamaris photo by Agn s Varda
   (C)Agn s Varda

# 12. アニメーションの配色

## 可愛いが主となる配色

　日本のアニメーションは今や世界的なものになりました。全世界で見られているために、日本アニメの影響は巨大ですらあります。アニメーションも進化しています。絵具を使う作画から、パソコンを使っての作画へと変化してきました。パソコンを使うものには3DCGのものも増えてきました。

　2Dの人気が落ちないのには理由があります。それはストーリー展開の面白さと、登場するキャラクターに魅力があるからです。つまり3DCGにする必要がないスタイルもあるということを意味しています。

　アニメにおける色彩デザインは、極めて重要です。色彩は映像として印象には残らないが潜在的に働きかけるものです。特にキャラクターに付けられた色は、そのキャラクターの性格を決定し、見る人に可愛いといわせる力があります。可愛いは今や美の一つのジャンルを形成しています。

このアニメのキャラクターの主な使用色

2DCGアニメーション「しりとりアニメ　ゆるきゃらフレンズ」
(制作：鈴木綾・竹内千佳・松葉麻依)
それぞれのキャラに性格にふさわしい色が与えられている。本格的に色彩生理を取り入れた作品。
(提供：デジタルハリウッド)

3DCGアニメーション「Ride On」(制作：大場諒、窪田啓基、小宮健太郎、橋あゆみ、八谷法道)
主人公のみにピュアカラーを用いてひときわ目立つように配色されている。
赤がアクセントカラーとして使われている。(提供：デジタルハリウッド大学)

# 13. ゲームの配色

## ドキドキとワクワクを演出する配色

　ゲームの進化はとどまるところを知りません。アナログのゲームはする機会が少なくなってきました。ゲームといえば、かつてはゲーム機やパソコンでするものでした。ところが最近ではスマートフォンによるゲームの普及が激しく、誰でもが手軽にゲームを楽しめるようになっています。

　ゲームは期待感から来るワクワクと、失敗や敗北への恐怖感から来るドキドキを演出する制作になります。ゲームにおける配色は、背景の色（128ページ「ベースカラーを決める」参照）が重要な鍵を握っています。ベースカラーは見る人の心理を潜在的にコントロールする力を持っています。

　キャラクターどのシーンでも配色が変わることはありません。ワクワクでの背景は期待感を持たせる配色で盛り上げていきます。ドキドキを感じさせる背景は危険性をちらつかせる配色になります。

ゲームはいかに高揚感を生み出していくかが配色の目的である。青い光は未知の扉が開いた瞬間であり、何かが始まる予感を与える。

爆発はたまっていたエネルギーの発散であり、暖色系の色によるものが効果が高い。見る人に対して達成感を与える。

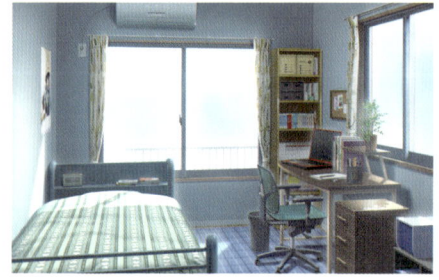

ゲームの背景（昼間の部屋）
ゲームにおける環境（背景）は重要であり、質感などとともに色による時間の表現も欠かせない。

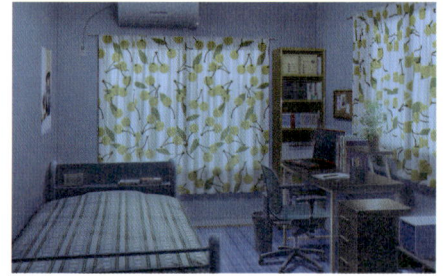

ゲームの背景（夜間の部屋）
暗くすれば夜を感じる。朝の明るさからの時間の経過が無意識のうちにメッセージされる。

# 14. 製品の配色

## 道具は生活に溶け込む配色

人生とは人との関わりのことです。人とどう協調し、力を合わせていくかです。それと、それと同じスタンスで存在しているのが道具です。人類が今日まで命をつないでこれたのは、道具の力があったからです。

道具とは人生（道）を共に歩む物という意味でネーミングされた仏教用語です。道具には道具らしい色があります。道具に付く色は道具の肌であり、人との接点です。

それほど目立たず、生活に溶け込んで、人の動きを助けます。使う人を元気にさせるものでもあります。使い慣れた道具は、使う人に似てくるといわれています。なじみが良く、使う人に信頼感を与える道具こそ、良きパートナーです。

工業的に作られる製品は、ユーザーに対して豊富な機能を提供しています。その中に、精神的な満足も含まれます。その満足を生むために色が使われます。

Part 2 配色の目的

車の塗装の色（例）

製品における色の選定は売れ行きに大きく影響する。人々の嗜好色を探りながら、塗料によって色を付ける。

プラスティック製品の色（例）

プラスチックは元々その色の素材で成形するので、欠けてもその色が見える。軽い素材に明るい色は適している。

デジタル色彩デザイン **033**

# 15. 都市景観の配色

## 都市には個性を生かした配色がある

都市は人間が創り出した空間です。自然と違って、別の場所から持ってきた色でできています。つまり、完全に誰かの意図によって作られているのです。都市は住むものにとって、まず便利であることが基本です。住む人に迷惑がかかるような都市は都市とはいえません。

都市のイメージを色で表してもらうと、灰色と青のグループに分かれます。都市はその人の感じ方で色が分かれてしまうからです。特に自然が豊かな地方から来ると、都市が灰色に見えることが多くなるといわれています。ビルの多くは灰色なので、そのイメージが影響しているのでしょう。

いつもそこにいる人は、活気のある生き生きした都市を感じ、未来を感じて白と青で表現する人もいます。

都市には公園が不可欠です。公園の形式はいくつかあり、都市にある公園は人工でありながら、オアシスのように感じられます。そこに植えられている植物のせいかもしれません。

都市景観と色の関係は深いものがあります。都市の個性を生み出している要因の一つが色だからです。ヨーロッパの都市はセピア調で統一された美しい景観が多く見られます。京都のような木質の色彩で統一された町並みも美しいです。都市の個性を生かした配色が必要です。

**日本の都市** 東京の都市を構成している素材は、ほとんどコンクリートであり、その外壁の色が全体の色を作り上げている。東京都が景観条例（建築物等における色彩基準）によって建物の色に規制を設けたが、その色の基準が根拠のない低いトーンによっているためグレイがかっている。本来なら東京タワーなどは規制を受けるトーンである。

**フィレンツェ** イタリアのフィレンツェの都市景観は、建物が古いためセピアで統一されている。この色はヨーロッパの歴史を感じさせる色でもあり、石材で造られているため長い年月守られてきた。セピアと白の配色は落ち着きの中にも活気をもたらす配色になっている。

# 16. イベント空間の配色

**統一感をベースに色味を抑えた配色**

　都会には大型のイベントを行う施設があります。コンベンションホールともいわれています。コンベンションとは元々は会議という意味でしたが、最近では各種大会や見本市、イベントなどを指しています。

　イベントは参加者の交流や相互理解が深められます。多くの人が集まるので経済波及効果もあります。ゲームショーやコミケ、デザインフェスタなど、その種類も大幅に拡大しています。

　一つのイベントに数万人が集まることもあります。これらの人の動きをあらかじめ計画し、トイレや休憩所などの設備、レストランや売店等のショップを配置します。人の動きを予想して導線計画を立てることがイベントデザインの柱となります。

　パーテーション等の色を統一し、多色は人を疲れさせるので、全体に使用される色味を抑える方向で配色を計画します。

デザインフェスタはイベントの中でもクリエイティブなものとして毎回多くの参加者を集めている。アマチュアからプロまでが作品の展示と即売を行う。そこには何にも縛られない自由な発想の作品が多く見られる。ステージで行われるパフォーマンスも刺激的である。
（写真：デザインフェスタ）

東京ビッグサイトで行われるデザインフェスタは出品者だけでも1万人を超える。入場者数は約6万人という大イベントである。作ることに対しての意欲がほとばしり、その空間にいるだけでも楽しくなる。あらゆる色が息づく生きた空間になっている。（写真：デザインフェスタ）

# 17. 建築の配色

### 建築はそこに住む人の美意識が反映

　建築物はいうまでもなく、人の生活を守るものでした。その後、神が住む家として宗教的な意味を持つ寺院が建てられました。建築物はまず、木や石を使って建てられました。自然の素材の色でしたが、やがてレンガやコンクリートが使われ、自然とは異なる色を見せるようになりました。

　それぞれの国や民族に独特の建築技術があります。その地域の建材を使用するために、どの家も共通したデザインになりました。そこでは色が個性的に使われます。

　建物は、エクステリア（外壁）が外に対して見せている顔です。材質をそのまま生かす場合と塗装する場合があります。塗装は色の表現であり、周囲の環境に溶け込むか、反発するかの重要なファクターです。スペインのミハスは山の上まで白壁の家ばかりです。香港の街は色に溢れています。建築の色はそこに住む人の美意識から生まれます。

**日本の建物**　日本は木の国といわれてきた。木材を主として建築物はその木材の色そのものである。風雨にさらされ、色の深みを増していく木材はぬくもりを感じさせる。

**フランス・パリの建物**　ヨーロッパは石の国といわれてきた。石材が主な建材となっている。その石の色と外装のレンガの色、後は塗装の色によって作られている。

❖ 建築の色彩計画

エクステリア（外装材）

外壁サイディング、屋根、玄関ドアなど

＋

インテリア（内装材）

壁紙、フローリング、天井、ウッドパネル、ドアなど

↓

様　式

建物の外壁は外部の人へのものであり、内装はそこに住む人のためのものである。外に対しては威厳、中に対しては温もりであったりする。

Part 2　配色の目的

# 18. 室内の配色

## 生活を円滑にするための配色

　室内はそれぞれの部屋の用途があり、その用途によって配色が行なわれます。一般住宅とオフィス空間では、用途が違うので当然配色は違ってきます。ここでも、家具や建材が持つ材質感も空間の性質を決めるのに大きな役割を果たしています。

　一般家屋の場合は、リビングと寝室では配色が異なります。日中過ごすことが多い所ではくつろげる配色が好まれ、寝室ではリラックスして安眠できる配色がいいとされています。インテリアは壁紙や家具によってそこに住む人の個性が現れます。

　空間は立方体のように面に囲まれてできています。カーテンや壁紙は空間を構成する面材です。この面材が基底色となって、空間のイメージを支配します。

　日本家屋の室内は自然との融合が見られます。それが暮らしの上で心地よいからでしょう。色彩生理の応用が見られます。

Part 2　配色の目的

**モダンな寝室**　寝室は体を休める空間。落ち着いて興奮を避けるような配色が好まれる。褐色（セピア）系のモダンなイメージは、飽きがこない。馴染みやすさと精神的な落ち着きが感じられる。

**ナチュラルなリビング**　リビングは最も多くの時間を過ごす空間である。色彩的には、刺激的なもので疲労を与えるような配色は敬遠される。ナチュラルでくつろげる配色になる。

**カジュアルなレストラン**　レストランは扱う料理によって室内のデザインは異なる。清潔でありながら、料理ができるのをワクワクしながら待てる配色になる。カジュアルな躍動感のある配色も好まれている。

デジタル色彩デザイン　**037**

# 19. 家具の配色

## 体に触れる配色への配慮

　人は太古より、住居の中で生活してきました。住居では生活するために必要な道具が作られました。家具の役割で最も大きいものは収納に関するものです。道具を出し入れするのに、都合のよい形がそれぞれ作られました。

　家具は住む人の手や肌が触れるものであるため、機能性だけでなく使う人への心遣いが不可欠です。と同時に、室内のデザインを構成する役割も持っています。

　家具が住む人以上に目立つ必要はありません。逆に、住む人を生き生きとさせるような配色が必要です。家電といわれるものに白モノが多いのは、無彩色は有彩色のように個性を主張しないからです。

　家具は民芸家具のように落ち着いた色のものと、工場生産の近代的なものがあります。和風と洋風の違いもあります。どちらを選ぶかはその人の嗜好によります。

**松本民芸家具 リネン型食器棚**　木を知り尽くし生かしきる、その精神に日本の民芸の良さがある。技術だけが引き継がれているのではなく、家具に対する思いも引き継がれている。シンプルな形と味わい深い木肌を生かした色が融合している。（写真：株式会社松本民芸家具）

**新潟加茂桐箪笥**　日本の伝統工芸品として今も輝きを放っている。桐の無垢な木肌をそのまま磨き出している。木の色そのものであるから、室内に溶け込む。
（写真：加茂箪笥協同組合）

❖ **塗料**

ペンキ

漆　　　素材の木

家具の表面の仕上げにも種々の方法がある。その色が室内空間を作る。

**ヨーロッパの家具**　ヨーロッパといっても地域が広すぎるが、大別して庶民的な家具と宮廷風家具がある。庶民風は木の質感を生かし、宮廷風は塗装や装飾が華美になる。色は決して派手ではないが、落ち着いた仕上げが目立つ。

# 20. テキスタイルの配色

### 布は自然や希望の表現の配色

布の出現前に皮革があり、動物の毛のフェルト状のものも出現が早かったといわれています。布とは、繊維を編んだり織ったりしたものです。「編む」という行為は、中石器時代（今から約1万3千年前）の西ヨーロッパ遺跡にカゴなどを編んで作った形跡が残されています。布につながる歴史はかなり古いと考えられます。

布は早くから人の生活の中に取り入れられ、物を入れておく、身にまとう、敷物にするなどの用途で使われました。

テキスタイルは、織物や染色を含めての用語です。目的はカーテンやタペストリー等のインテリアと、服飾等のファッションの2つのジャンルがあります。染色は色の歴史を作ってきたものの一つです。その配色は写実から幾何学模様まで広汎に及んでいます。自然や夢がモチーフになっています。

**無地のカーテン** 色と素材だけでデザインされている。ナチュラルなカラーイメージが室内に自然な優しさを醸し出させている。シンプルだが居心地がいい空間になる。
（写真：株式会社ジアス）

**花柄のカーテン** すそ地殻に小花があしらってある。白を基調とした清潔で愛らしい空間が演出できる。若々しいカラーイメージで奥ゆかしいデザインになっている。
（写真：株式会社ジアス）

**全面に柄のあるカーテン** 全面に色味も豊かな柄がデザインされている。色を多く使っても派手にならないのは、柄が小さく明るい色が基調色になっているからである。
（写真：株式会社ジアス）

# 21. 雑貨の配色

## 色とりどりの配色の仕事

雑貨の種類も材質も膨大なものがあります。生活に密着したものから、趣味的なものまで、その形態も無限に近く作られています。主に生活雑貨といわれるものは、人の生活を構成している衣食住に関わる道具全般を指しています。

人類の生活の中に最も早く現われたのが雑貨だといえます。石器や土器は最も原始的な道具です。しかし、道具の精神は明らかにそのときに生まれたといえます。道具に心を込める。それが現代の雑貨に生きています。

雑貨は、生活の助けをしてくれるものには生活に溶け込む色をつけています。趣味的なものや遊び的なものにはいたって自由な色をつけています。雑貨の素材も多種多様になっており、個性的な雑貨も多く見られます。その素材の色をそのまま生かしたり、配色を楽しんでいるのが伝わってきます。

木
ステンレス
鉄

台所用品は道具でありながら、インテリアを飾るものでもある。料理の色に邪魔にならない色が用いられている。調理道具は金属製のものが多いので、そのシャープさを木製の色で中和させている。

**色とりどりの食器** 料理を盛りつける道具が食器である。あくまでも料理がメインなので、控えめな色が選ばれる。しかし、その完成度合いは高いため十分鑑賞に耐える。

**カラフルなプラスチックフォーク** プラスチックはチープさから料理には不向きとされたときもあった。最近ではプラスチックならではの造形性と色を生かしたものが多い。

# 22. ファッションの配色

## 体を守ることと自己表現の配色

　服は人を暑さ寒さから守るために作られました。寒さがない地域では基本的に服は不必要でした。狩猟の際の防御のための服も作られませんでした。社会が構成されていく中で戦争が生じてきましたが、武器で防御はありましたが、服は着用しませんでした。つまり、服は寒さをしのぐ、もう一つの肌であったといえます。

　その機能はその後受け継がれていきますが、服は色とともに自分が何者かを他者にメッセージするという機能も発達しました。これには地位や職業を表す効果があります。

　もう一つの装飾という大きな機能が備わりました。自分をより美しく見えるように飾るという欲望の原点にあります。次第に服は自己表現のメッセージであり、メディアでもあることの意識が薄らいできましたが、本来服の色は単なる好みで選ぶのではなく、自分が何をメッセージしたいかで配色します。

**花柄のワンピース**　ファッションにおける色は欠かすことのできないエレメントになっている。完全に好みの世界なので、ターゲットを絞って配色や柄を考えなければならない。花柄は最も好まれるものであり、色も豊かである。

**ピンクのワンピース**　優しさや自然さを重視するスタイルも多い。服の選び方は多様化している。気分で選ぶ、目的で選ぶ、着ていく場所（環境）で選ぶなどがある。最近では相手へのメッセージとして服を選ぶことも増えた。

# 23. 美容やメイクの配色

### 化粧は人の美しさを引き出すもの

現代では、化粧は女性のほとんどの人がしています。素肌やすっぴんを見せるのに抵抗があると考える人が増えたことにも原因があります。化粧の原点は色を付けることです。古代においては、邪悪なものから身を守るために色を塗ったり入れ墨をしました。自分以外の人格になり、神に近づくための手段として、色が用いられたのです。

最近の化粧は、色を使って美しさを表現するためのものになっています。基本色は当然肌色です。この肌色に精気を与えるために赤系の色を薄く塗ったりします。化粧で重要なのは立体表現です。立体に見えるのは陰影の力ですが、陰影を入れることによって、目鼻だちをくっきり見せることができます。

美容やメイクは顔を中心に行います。特に目と口がメインエレメントになります。それによって顔のイメージは変化します。

❖ 配色の基礎が応用されているメイク

ファンデーション

アイシャドウカラー

チーク

口紅

メイクで使用される道具は顔の場所によって異なっている。しかし、ほとんどが絵画の世界と共通する。地塗りがファンデーションといったり、筆が用いられたり、スティック型の顔料が使われている。日本では立体感の出し方が重視されている。

# Part 3
# 色の本質・色とは何か

色を使う人が色の本質を知ることで、配色は自由自在に操れます。デジタル色彩では赤、緑、青が3原色ですが、これは色光の原色です。それらの色の本質を知れば、科学的な属性が理解できます。それが配色のエキスパートへの早道です。

絵具の原料であるアズライト。群青色になる。

# 1. 色は光

### 色彩の原点

　私たちは、太陽の恩恵を受けて生命を営んでいます。太陽の光には、明るさをもたらすエネルギー、植物を育てるエネルギー、気温を温めるエネルギーなど複数のエネルギーが含まれています。

　この光が複数の色を持っていることを発見したのは、イギリスの科学者・ニュートンです。ニュートンは光をプリズムによって分光すると複数の色が現れることを見つけ、さらにそれらの色を合わせると、また元の白色光に戻ることを見つけました。

　プリズムで現れる色の帯をスペクトルと呼び、これ以上分光できない色を単色光といいます。色彩の原点はここにあります。この単色光はほぼ7色で、さらに細かく見ると11色ほどに分けることができます。

　人の目で認識できる純色の数は約300色とされています。日本では虹は7色といわれていますが、国や民族によってその数は異なります。

❖電磁波と光（可視光線）

**ニュートン**
（イギリス1642～1727年）物理学者、数学者、自然哲学者。ニュートン力学を確立し、微積分法を発見した。色が光であることを発見し、虹はキリスト教の聖数7にちなみ7色であると主張した。1704年61歳で「光学」を刊行したが、光を初めて科学的に分析したものだった。光の粒子説は後に電磁波説へとつながった。

プリズムに差し込む光は、光の中に含まれている色を分光によって現す。それをスペクトル呼んでいる。電磁波の中の380nmから780nm以外は目に見えない。可視光線から左側の電磁波は体に害を与え、右側の電磁波はメリットになっている。

7色に分光された色を集めると白の光に戻る。このことから色は光であることが証明された。

7色だけでなく赤、緑、青の光を一カ所に照射すると、白色になる。逆にすべてを消すと黒になる。これが色光の原理になっている。

# 2. 光は電磁波

## 色は目で見える電磁波

光は電磁波であり、波動としての性質も持っていることをイギリスの物理学者マクスウェルが証明しました。電磁波ということは、ラジオやテレビの電波と同じ仲間です。電磁波は波（波長）として進みます。色は380nmから780nmあたりの波長域に存在し、目で見ることのできる電磁波であり、可視光線と呼ばれています。

短波長側の端に紫、長波長側の端に赤があります。その外側にあるのが紫外線と赤外線です。短波長側に存在する電磁波は、直接受けると体に害になります。長波長側にある電磁波は、体にいい影響をもたらすものや通信などに利用されています。

短波長側の電磁波でも、使い方によって医学に貢献しているもの（レントゲン）や、紫外線によってビタミンDが生成されるなどの利点もありますが、総じて発ガンを助けたりするため危険とされています。

❖電磁波の仕組み

光子は電界と磁界をつくり、それに生じる電場と磁場が垂直に交わることで電磁波となり、光速で進む。

電磁波は電界と磁界の強さが周期的に変化する波である。
周波数は1秒間に繰り返す波の運動（波）の回数のこと。
単位はヘルツ（Hz）で表す。

> **マクスウェル**
> （イギリス 1831〜1879年）理論物理学者である。マイケル・ファラデーによる電磁場理論を発展させ、1864年にマクスウェルの方程式を確立し、古典電磁気学を生み出した。また電磁波を理論的に予想し、電磁波の伝播速度が光の速度と等しいこと、それが横波であることを証明した。1861年には、光の三原色による3つのフィルターを装着して撮影した3枚の写真を重ね、世界で初めてのカラー写真に成功した。

Part 3 色の本質

# 3. 電磁波は素粒子

## 光子と電子が光を作る

光のでき方の一つに光電効果があります。金属板に光を当てると、電子が飛び出します。逆に電子に物質（エネルギー）を当てると光が飛び出します。光源を遠ざけると飛び出す電子の量は減りますが、電子の飛び出す速度は近づけた時と変化はありません。これにより、光は粒子であるとアインシュタインは結論しました。

つまり光は電磁波であり、電磁波は素粒子であるということです。この素粒子は光子と呼ばれています。光子には質量がありません。質量がないために遠くまで届きます。光子が伝えるのは電磁力です。

電子は、他の物質からエネルギーを得ると不安定になり、余分なエネルギーを光にして放射し、安定した軌道に戻ります。光はこのようにして生まれます。

電子は光を吸収すると振動数を増し、振動数が減少すると発光します。

❖ 光（電磁波）の発生メカニズム

電子の居心地のよさの差が光のエネルギーになる。

力を伝える粒子

強い相互作用
グルーオン

電磁相互作用
光子

弱い相互作用
Wボゾン　Zボゾン

電磁波は、電荷を持つ物質が振動している場所から発生する。これを発光と呼んでいる。

現実世界での粒子の動き

光速よりも遅い
抵抗
クオーク

光速よりも遅い
抵抗
レプトン

光速よりも遅い
抵抗
ボゾン

光速
光

光子には質量がないので、唯一光速で進むことができる。

# 4. 素粒子の性質

## 光の進み方

　光が電磁波であることは前述しました。では、光はどのようにして目に届くのでしょうか。電磁波とは電界(電場)と磁界(磁場)が相互に垂直に振動して波を築き、空間を伝わる波のことです。電磁波は光と同じスピード(約30万km/秒)で進行します。

　波が1往復する間に進む距離を波長(単位：nm)、波が1秒間に往復する回数を周波数(単位：Hz)と呼んでいます。電磁波の波長によって異なる性質を見せます。

　波長の長さで色味(色相)が異なります。短かければ紫に、長ければ赤に近づきます。

　波長の分布が拡散していれば色の鮮やかさ(彩度)が濁って低くなり、波長の分布が小さければ鮮やかさを増します。光子のエネルギーの総計に関係しています。

　光源との距離は、光子の到達する時間に比例します。離れれば暗くなり、近ければ明るくなります。

Part 3　色の本質

❖色が持つ特徴

### 波長
周波数の違いによって見える色味が異なる。スペクトルに現れている色は周波数による分布を見せている。

### エネルギー
光子1個の持ちエネルギーはhvで表される。これが元になって色にはエネルギーがあり、その強さは彩度に匹敵する。

### 時間
光子は光速で進むが、それは、時間に支配されていることを意味している。最も明るい白からエネルギーを失った黒までの段階である。

光は電場と磁場が垂直に交わりながら振動して進む。光子(素粒子)の波動であり、その波長によって色味が異なる。

デジタル色彩デザイン　047

# 5. 波長と色味（色相）

## 波長の違いは色相

　光をプリズムで分光すると、7色のスペクトルが得られます。この7色はこれ以上分光することができない単光色と呼ばれています。この単光色は実際には7色ではなく、無限の数が存在しています。380nmから780nmの中にはマゼンタ（赤紫）は存在しません。この色はスペクトルにある色の混色によって作ることができます。もちろん自然界には存在します。

　スペクトルにある色から11色を選び、スペクトルには存在しない赤紫を加えた12色を、純色（ピュアカラー）のセットとして設定してきました。これは科学に反しています。赤紫は色を塗るときや配色では使いますが、色彩システムの純色として扱うことは矛盾するため適切ではありません。色相環はデジタル色彩では使用しません。

　色味の違いで人が受ける生理的な反応が異なり、配色はこれを応用します。

❖ 波長（周波数）が色相

光をプリズムによって分光するとスペクトルが現われる。そのスペクトルには無限の色味が含まれている。代表的な色味として11色を選ぶことが多い。

❖ 3原色以外の色と色材の混色

二次色

色材の3原色によってスペクトル上の他の色を作ることができる。
3原色のうち、2色で作る色を二次色という。

三次色

二次色によって作られた3色をそれぞれ混色すると、
スペクトルにない色ができる。これを三次色と呼んでいる。

❖波長の違い

| 色 | デジタル色彩 | 波 長 |
|---|---|---|
| 赤 | p1 | |
| 黄 | p7 | |
| 黄緑 | p9 | |
| 青 | p15 | |
| 藍色 | p17 | |
| 白 | w0 | |
| 黒 | k100 | |

波長による違いによって異なる色味（色相）が現われる。
黒はRGBが0なので波長がない。

Part 3 色の本質

デジタル色彩デザイン 049

# 6. 波長の分布と色の鮮やかさ(彩度)

## 彩度はエネルギー密度による

色には同じ色味でも、鮮やかな色や濁った色があります。色の鮮やかさを彩度と呼んでいます。彩度の高い色の方が人の眼を引きつけます。濁っている色はマイナスのイメージではなく、目になじんだり、配色を落ち着かせる力があります。

彩度は、光子の波長(振動数)の分布の分散に関係しています。分布が拡散し、広がっているときには彩度が低くなり、色が濁ります。逆に分布が集中し狭い分散では、彩度が高くなり鮮やかさを増します。

これは波長分布のエネルギー密度に関係しています。エネルギー密度は色の輝度にも関係しています。波長を変化させることによって、色味の飽和度が変化し、彩度の変化につながるとされています。

実際に彩度を変化させるときは、色光の3原色であるRGBの強弱の差によって、鮮やかさを感じさせることができます。

❖振幅と彩度の関係

振幅は彩度と等価

振幅が大きい　振幅が小さい

❖波長と色相の関係

波長は色相と等価

波長が短い　波長が長い

電磁エネルギー強い ⟵⟶ 電磁エネルギー弱い

紫 > 赤

紫は物理的な電磁エネルギーは強い。
赤は物理的な電磁エネルギーは弱い。

彩度は色の鮮やかさで、波長の振幅によって異なる。これを色エネルギーと呼ぶ。振幅が小さい方が鮮やかに見える。

## エネルギーと色エネルギーは反比例している

↓

色の波長の振幅が鮮やかさに影響する。
電磁エネルギーと色エネルギーは反比例の関係にある。

**色の鮮やかさ（彩度）** = **色エネルギー**

色の鮮やかさを彩度と呼んでいる。
彩度は色エネルギーと同一であり、彩度が高いとき、色エネルギーも高い。

❖ 色エネルギーとの関係

[色相]

強い ←──────────────→ 弱い

ピュアな色味はその色味の中で最も高い彩度である。
しかし、各色味を比較すると波長の長い色味の色エネルギーが高くなる。

[彩度]

高い ←──────────────→ 低い

その色味の中ではピュアカラーが最も高い彩度になる。
黒に近づくほど彩度は落ちる。また白への段階でも同じことがいえる。

[明度]

高い ←──────────────→ 低い

白はすべての色味を含んでおり、波長は高い。逆に黒はすべての色味がないので
波長は0になる。白は色エネルギーがフルの状態である。

# 7. 時間と明るさ（明度）

## 明るさは時間の認識

　色には明るさと暗さの明度があります。それは時間の経過を意味しています。光源との距離は光子の到達する時間に比例します。離れれば暗くなり、近ければ明るくなります。明るさを生み出すのは光子なので量が多くなれば明るく鮮やかになります。晴れた日の太陽光が1秒間に1㎡に降り注ぐ光子は1000兆個といわれています。

　光子によって網膜で反応する視細胞は錐体と桿体の2種類です。明暗に反応しているのが桿体で、主に暗いところで機能します。明るいところで機能するのが錐体で、色味を判別します。

　光のエネルギーに対して、人間の目が感じる等エネルギーの光刺激でも、波長によって明るさの感じが異なります。明るいところでは最も明るく感じる色は波長が555nmの黄緑色で、黄色ではありません。黄緑色より波長が増しても減っても、暗くなります。

❖時間とは

過去 ———————｜- - - - - - - - -▶ 未来

　　　　　　　今（現在）

イメージを決めるのに時間のとらえ方は基本となる。私達は今を基準に生きている。今から以前が過去であり、今から先は未来である。イメージはこの3つの時間の中のどこかに存在する。

❖光の誕生

無（暗黒） → ビッグバン → 光の誕生

宇宙的に見れば、ビッグバーンが基準となる。ビッグバーン以前は無とされている。無は光も存在しないので黒である。ビッグバーンによって光（白）が誕生した。黒から白を見れば、白は未来である。

❖時間のとらえ方

**マヤ文明**　時間は太陽がもたらし、らせん状につながっていると考えた。

**古代の日時計**　日時計はストーンサークルと呼ばれる。日（光）の動きによって時間を計った。

**中国の陰陽**　中国ではすべてを陰と陽に分けた。白は陽、黒は陰でそれは繰り返される。

## 視細胞がもう一つ発見された

　暗いところでは、桿体が働き波長510 nmの青色が最大の明るさになります。夕方になって青色がよく見えるのはこのためです。彩度の高い赤色でも暗く感じられます。

　ところが最近、錐体と桿体の視細胞の他に第3の視細胞といわれる「内因性光感受性網膜神経節細胞」の存在がわかりました。実はこの視細胞こそが、人の体内時計といわれる24時間周期の生体リズム「サーカディアンリズム」に関係していると見られています。

　この視細胞の働きは、視覚的な反応時間の短縮や注意力の向上をもたらすものです。また覚醒の向上などにつながっていると見られています。

　色の明暗が人の時間に大きく関わっていることがわかります。明るいと朝を感じさせ、希望を抱かせます。暗いと夜を感じさせ、睡眠を誘います。

### ❖一日の変化

人の体は日の光によって体内の時計をコントロールしている。光を感じる視細胞が体内の隅々までに時間情報を伝えている。昼間と夜は連続している。

### ❖朝と夜の判断

| | | | | |
|---|---|---|---|---|
| | | 未来 | 幼い | 未来 |
| | | 来年 | 若い | |
| | | 明日 | 楽観 | |
| | | 今日 | 現在 | 現在 |
| | | 昨日 | 悲観 | |
| | | 昨年 | 老練 | 過去 |
| | | 過去 | 老い | |

私達の感覚は常に「今」を基準にして機能している。過去や未来の感覚は、昨日や明日という近い時間での意識が強い。過去が長い人は老人であり、未来が長い人は若者である。それは明度によって表現できる。

Part 3　色の本質

デジタル色彩デザイン　053

# 8. 可視光線の意味

## 目に見える電磁波が可視光線

電磁波の波長は0nmから無限に存在します。そのうち、380nmから780nmが人が色を感じる領域です。これを可視光線と呼んでいます。私達が物体の存在を認識できるのは、この可視光線の力が大です。

人に取り入れられる情報のうち、90%は視覚によるものといわれています。その視覚は光がなければ機能しません。つまり色の果たしている役割は極めて大きいのです。色は美的効果ばかりに注意がいきますが、情報伝達の上で果たしている役割にもデザイナーは配慮しなければなりません。視認性や可読性（105ページ「視認性」106ページ「可読性」を参照）は最も大切です。

可視光線は万物の生命に影響を与えています。人の健康にも結びついています。可視光線を使った各種の治療も行われています。緑色光線などが代表的です。

❖可視光線の範囲

| 宇宙線<br>X線<br>紫外線<br>など | ←可視光線→ | 赤外線<br>マイクロ波<br>短波 | 中波<br>長波<br>など |

人の眼がとらえられる電磁波の範囲がほぼ限定されている。目で見える範囲にある電磁波を可視光線と呼んでいる。太陽の光で目に見えている範囲は本当に狭いことがわかる。

虫の集まりやすい波長

昆虫　人

紫外線　可視光線

300nm　390nm　600nm　780nm（波長）

※ピークを100としたとき

昆虫や犬や牛は、人の可視光線とはまた違う範囲の電磁波を見ている。昆虫はほぼ紫外線の領域を見ている。

# 9. 赤外線と紫外線

## 人の眼には見えない光

紫の外側にある電磁波が紫外線です。この紫外線は人には見えませんが、鳥や虫には見えています。暗くても物が見える働きがあります。

紫外線は蛍光体を発光させる力があり、紫外線を照射するライトブラックライトと呼んでいます。この照明は舞台美術やイベントなどに使用されており、独特の幻想的な表現が可能です。

紫外線はビタミンDの生成や殺菌などの役割を果たしていますが、人体への影響もかなりあります。シミやしわばかりでなく、皮膚ガンなどの原因にもなります。また、眼にも角膜炎や白内障をもたらすことがあり、紫外線（UV）カットのメガネが用いられています。

赤外線は発熱作用があり、血流を良くすることなどに使われています。その他映像やカメラなどにも応用されています。

Part 3 色の本質

### ❖ 赤外線と紫外線

可視光線の両端は紫と赤。その外側に紫外線と赤外線が存在している。一言で紫外線とか赤外線を言い表すのは難しい。波長によって働きが異なるからだ。

### 赤外線の力
（例）

| こたつの光 | サポーター | 赤外線カメラ |

赤外線には体に害となるものがない。逆に生活に活用されるものが多い。特に遠赤外線は体に良い影響をもたらしている。赤外線は動物には見えないので、撮影の照明に使われる。またラジオやテレビの電波も赤外線である。

### 紫外線の力
（例）

| 日焼け | 骨や体を丈夫にする | 殺菌 |

紫外線にはカットしなければならないものがあり、体に害となるものが多い。使い方次第では有益なものとなる。日当たりに物を干したりするのは殺菌作用があるからである。X線や放射線は病気には欠かせないものである。

デジタル色彩デザイン　055

# 10. 色光の性質

## 生活は色光で動いている

色には大別して2種類あるといわれてきました。一つが色光で、もう一つが色材です。色光は太陽や照明器具から出ています。色材は絵具や物体から出ています。ただし、色材は色光を反射して色光を出しているので、色はすべて色光といえます。

都市の夜景は真珠を散りばめたような美しさで誰もが感動します。クリスマスなどのイルミネーションの夜景を作り上げているのが色光です。

色光の3原色は赤(Red)、緑(Green)、青(Blue)で、RGBと表記されます。デジタル色彩における3原色になっています。

光には物理的な複数の性質があります。私達はこの性質をコントロールして、あらゆる美的空間を制作することができます。

明るさを表示するスケールは2つあります。一つは光の量(物理量)、もう一つは明るく感じる度合い(心理量)です。この2つを対応させ、量的に表すものに心理物理量があります。

照明の明るさを表す心理物理量には、照度と輝度があります。照度(単位はルクス)はある面がどの程度の明るさで照らされているかを表し、光源からの距離に反比例します。輝度(カンデラ毎 áu)はある面が放っている明るさです。周囲の環境によってもその度合いは変化し、明るい壁なら輝度も高くなります。

## 光源

光を発するものを光源といいます。太陽をはじめ電球やロウソク、蛍などがあります。ロウソクの歴史は古く、古代中国では蜜蜂の巣から作る蜜蝋が作られていました。日本に伝えられて和ローソクの基になりました。棒型はハゼの実などの植物油から作ります。洋ロウソクは、石油系パラフィンを使用しています。ロウソクの明かりは癒しの効果があり、また最近では、アロマ効果を利用して部屋でロウソクを灯す人も増えてきました。

### ❖色光と照明

**光源**: 自ら光を発する元を光源という。太陽や電球、蛍などがある。

**色光の種類**: 光源の性質によって発する光の色は異なる。光の温度(色温度)の違いによるものである。

**開口**: 光は遮るものがあるとその向こうに行くことはできない。光が出る口を開口と呼んでいる。

**照明**: 光が直進するのを利用して、さまざまな光の当て方(照明)が考えられている。

**色温度**: 光の色は温度によって異なり、それを色温度といい、単位をケルビン(K)で表す。

### ❖ロウソク

- 外炎 (がいえん) 約1400℃
- 内炎 (ないえん) 約500℃
- 炎心 (えんしん) 約300℃

炎には明るく見える部分と暗く見える部分がある。炎心は、ロウソクの芯の周りでまだ十分に燃えず気体が残っている所。内炎は、炎心の外側でロウの気体が不完全に燃えている所。外炎は、内炎の外側で色が薄く見えにくい所。外炎はロウの気体が空気中の酸素と結びついて完全に燃えるため、一番温度が高い。

## 照明

　照明には電球が使われます。白熱電球は幾分赤みを帯び、蛍光灯は昼光色や白色光があり、水銀灯は緑色を帯びています。LEDは複数の色が揃い、紫外線を出しません。照明によって物の色は違って見えます。色の違いは、光源の温度差によるもので、温度が低いと赤みを増し、高いと青みを増す。これを色温度（ケルビン）といいます。色を表示するときに、どの色温度のときに見た色かが重要になります。国際照明委員会（CIE）は、国際標準となる標準イルミナントを規定しています。

## モニターの発色

　私達が目にしている液晶画面は色光によるものです。また、デジタル色彩の主戦場もモニターといえます。モニターの発色は光によるものです。画面を拡大すると、赤と緑と青（RGB）の点が輝いています。画像データがモニターに送られると、蛍光発光体の下のライトが光り、その3色を発色します。モニターの発色は1台ずつ異なるのと同時に、ユーザーがそれぞれ明るさや色味をコントロールしているので、同じ映像でも厳密には違った色で見ていることになります。

Part 3　色の本質

### ❖ 人工光源と自然光の色温度

| 人工光源 | ケルビン | 時間 | 自然光 |
|---|---|---|---|
| | 11000K | ← 晴天青空光 | 青空光 |
| | 7000K | ← 曇天光 | |
| ストロボ | 6000K | | |
| トゥルーライト<br>LED昼白色 | 5000K | ← 正午の太陽 | |
| 一般白色蛍光灯 | 4000K | ← 日の出2時間<br>← 日の出1時間 | 太陽光 |
| | 3000K | | |
| 一般照明電球 | 2000K | ← ロウソクの炎 | |

### ❖ 色光のスケール（CIE）

| 標準イルミナント | |
|---|---|
| A | 温度が約2856Kである黒体の放射 |
| D65 | 相関色温度が約6504Kの昼光イルミナント紫外部を含む平均昼光に相当する |

| 補助標準イルミナント | |
|---|---|
| D50 | 相関色温度が約5003Kの昼光イルミナント紫外部を含む平均昼光に相当する |
| D55 | 相関色温度が約5503Kの昼光イルミナント紫外部を含む平均昼光に相当する |
| D75 | 相関色温度が約7504Kの昼光イルミナント紫外部を含む平均昼光に相当する |
| C | 相関色温度が約6774Kの昼光イルミナント |

### ❖ 演色性

自然光　　蛍光灯
白熱灯　　ナトリウム灯

デジタル色彩デザイン

# 11. 反射（色材の発色）

## 物体の色は反射によって見える

物体には色が付いていると、誰でも思っています。しかし、正確にいえば、色味を感じさせる電磁波を放つ素材が付いているといえます。色材の3原色は赤、青、黄です。

物体の色の見え方は、光が物体に当たり特定の色だけを反射し、残りの色を吸収（吸光）しています。反射した色をその物体の色だと思っています。植物の葉は緑色が不必要なので反射させています。そう考えると「植物は緑色」というのは人間側からの表現になることがわかります。

物の状態は大別すると気体、液体、固体の3つです。それぞれは発色の仕方が異なります。不透明な物質は反射ですが、液体やガラスのような透明な固体は、透過によって発色します。透過はその物質に付いている色だけを通します。金属や鏡などは全反射し、一切光を吸収しない物もあります。

❖色材の発色の仕方

鏡や研磨された金属板は入射してきた光をほぼすべて反射させる。これを全反射という。

黒の板に入射した光は、すべて吸収し反射しない。そのため色味がなく黒に見える。

赤の板に入射した光は、赤だけを反射させ、残りの光を吸収する。そのため赤に見える。

❖葉が緑に見える仕組み

S =Short wave（短い波長）
M =Medium wave（中位の波長）
L =Long wave（長い波長）

葉は光(RGB)の中から、光合成に必要な赤と青を吸収し、不必要な緑を反射させている。そのため葉は緑に視えるが、実は葉にとっては不必要で、葉に緑の光だけを浴びせると、枯れてしまう。

波長の長さによって反応する錐体が異なる。
色によってはSMLすべての感覚が反応することもある。

## 絵具の発色

絵具の誕生は現在のところ、スペインのアルタミラの洞窟画で4万年前に使われたものが最古といわれています。旧石器時代（晩期氷河期）のものです。消炭や岩石を砕いたり、泥などを動物の油と混ぜて塗りつけていました。

その物体が持っている色を利用して絵は描かれました。このとき初めて人類は、色を意識して使ったのです。色に意味を持たせたのもこの時でした。

絵具にも気体、液体、固体があります。あえて付け足すなら、絵具のようなゲル状のものもあります。何に色を付けるかで、適している絵具が開発されました。

絵具には顔料（色材）と染料があります。顔料は物質ですが、染料はイオンで、布などに染まり色を発色します。インクには顔料系も染料系もあります。一般的に染料系は耐光性が弱いという傾向があります。

Part 3 色の本質

❖絵具の種類

| 色材 | 色の付き方 | 絵具 |
|---|---|---|
| 顔料<br>岩石、植物、化学 | 顔料／糊料<br>（基底材＝紙）<br>耐久性がある | ・クレヨン<br>・クレパス<br>・パステル<br>・水彩絵具<br>・油絵具<br>・アクリル絵具 |
| 染料<br>植物、動物、化学 | イオン<br>（基底材＝布）<br>彩度が高い | ・染粉<br>・カラーインク<br>・マーカー |

絵具の種類には固体（絵具）、液体（インクや染料）、気体（色付きガス）などがある。それぞれ成分が異なる。

❖印刷インキ

❖絵の具

デジタル色彩デザイン 059

# 12. 透過

## 物体を通り抜ける光

物体を光が通過することを透過と呼んでいます。透明なガラスはすべての光を通しますが、色付きガラスは他の色を吸収し、その色だけを透過させます。紫外線カットのメガネレンズは紫外線を透過させません。

ステンドグラスはこの原理を応用して作られています。基本的に光なので、発色は濁りがなく美しいものになります。

透明なガラスやプラスチック板は光をそのまま通す。これを透過と呼んでいる。太陽光線を遮るにはブラインドなどが必要になる。

色付きのガラスに光が入射すると、その色の光だけが透過する。ステンドグラスや照明に利用されている。

# 13. 屈折

## 光が曲がる

光が別の物質（材質）に入射するときに、物質の境界面で角度を変える現象を屈折と呼んでいます。曲がる角度は入射前後の物質によって異なります。空気からグラスへ入るときは、空気のほうの角度が大きくなります。

光が物質に対して垂直に入射したときは屈折せずに直進します。入射角度がある限界を越すと全反射します。

光が厚みのある透明な物質に入射すると、角度が変わる。これを屈折と呼んでいる。光は異なる材質の物質を通るとき、進み方も異なる。

水の中に入っているものを見るときも屈折が生じる。空気と水という異なる材質を通してみるために屈折する。水の中をのぞくと底が浅く見えたりする。

# 14. 干渉

## しゃぼん玉の表面の虹

　複数の光(電磁波)が重なるとき、新たな波形が形成されることを干渉と呼んでいます。

　印刷の網点などでも重なり合うと干渉が生じ、これをモアレ(干渉縞)と呼んでいます。モアレは見づらいものになるので、防止を意識的に行います。

　一般的にどのような光源でも干渉が生じます。シャボン玉の表面にできる虹もその一つです。

複数の波長が重なると波形が生まれたりする。これを干渉と呼び、モアレともいわれている。モアレはほとんど弊害と見なされている。

しゃぼん玉や水に浮いた油などが虹のような色に見えることがある。これも干渉の一種である。この干渉のため、しゃぼん玉は夢っぽく感じられる。

# 15. 回折

## 波は障害物を回り込む

　波は障害物を回り込んで進んでいきます。光も波なので、回折が生じます。波の行く手に壁があるとき、そこに隙間が少しでもあれば、波は回り込んでいきます。隙間の向こう側には円形の波紋が広がります。

　波が大きければ回折も大きくなります。波が小さければ回り込む度合いも小さくなります。小さい波は、まっすぐに進む傾向があります。

光が波の一種であるため、通り道が細く開いていると波紋のような広がりを見せる。これを回折と呼んでいる。通り道を2つ開けると互いに干渉し合う。

CDの記録する面は、虹色に見える。これは光の回折によって生じた干渉が原因である。そのため角度を変えると色の見え方が変化する。

Part 3 色の本質

デジタル色彩デザイン　**061**

# 16. 散光（乱光）

## 散光と集光が照明の基本

表面がゴツゴツしたものに当たる光はバラバラに反射します。これを散光といい、曇りガラスのようにざらついたガラスを透過する光にも生じます。散光すれば、広汎な範囲を照らすことができ、室内照明はほとんどが散光によるものです。逆に集光は、レンズや反射鏡によって一点に光を集めます。スポットライトやレーザー光線などがあり、舞台照明に使われています。

光を広範囲に照明するときに光を拡散させる。光は一直線で進むため、異なる角度が刻まれた透過物を通すと拡散する。室内や劇場の照明に用いられている。

車のヘッドライトは拡散がコントロールできるように設計されている。広い範囲を見なければならないときは、広く拡散できるものを使う。

# 17. 偏光

## 多く使われている偏光

磁場が一定の方向だけに振動する光を偏光と呼んでいます。磁場と直交する電界に規則性がない場合は非偏光と呼び、自然光はこれに該当します。

偏光の応用範囲は広く、偏光レンズは反射光を制御することができます。立体映画でかけるメガネも偏光レンズになっています。液晶ディスプレイの表面にも使われています。光ディスクの記憶にも欠かせないものです。

普通のレンズで撮影した写真

偏光レンズで撮影した写真

透明ガラスは中の光を通すだけでなく、外の光を反射する。偏光レンズによって反射光をカットすることができる。

# Part 4
# 色の表示

デジタル色彩で使用する色には規則性があります。色は代表的なイメージごとにグループ化されています。それぞれの色に記号が付けられていますが、この記号を利用して配色を行います。また海外などへの色の指定などにも使われています。

# 1. 有彩色と無彩色

## 色味の有無が色の性質に影響

色は色味を持っている有彩色と、色味がない無彩色に分けられます。この他に金属色や蛍光色があります。有彩色は光子の波長によるものですが、スペクトル上にある色が有彩色です。実際にはスペクトル状にない色でも複数の波長を合わせることによって2次色が作れます。

自然界には無限の色が存在しています。有彩色には人にイメージを感じさせる力があります。その力を利用して種々のメディアや製品が作られています。

人の目が識別できる色数は100万色ともいわれていますが、1億色を識別する特別な人もいます。しかし、色を判別できる数となると10色程度になってしまいます。

無彩色は明るさだけを持つ色です。生理的な刺激は白ぐらいしかありません。有彩色のように自己主張をしません。無彩色は有彩色を際立たせる力があります。無彩色の使い方で有彩色を活性化できます。

❖有彩色

ここには無限の有彩色があります。
しかし、判別できる色は10色程度といわれています。

有彩色のピュアカラーは、1色で見る限り自己主張が強い。その色が持つ性質を全面に押し出してくる。そのため、ピュアカラーだけで配色を行うとお祭りのようなにぎやかさになります。無彩色(ここでは灰色)を入れることで全体が落ち着きます。

❖無彩色

無彩色は時間の経過や遠近を感じさせる。
明るさは朝を、暗さは夜を感じさせる。

無彩色だけの配色は人への生理的な刺激はないが、感情的な刺激を与えることができる。隣接する色同士のコントラストをつけると生き生きとした躍動感を感じるが、これを感情表現と呼んでいる。また、平面の世界に陰影などで立体感が出せる。

# 2. 色の種類

## 色が持っている4つの性質

色は4つの顔を持っています。それぞれ性質が異なります。つまり、同じ色味でも4つの性質を使い分ける必要があるということです。

スペクトルにある色は混じり気のないピュアな色ということで、ピュアカラーと呼ばれています。カラーチャートはこのピュアカラーを基準に作られています。純色も同じ意味です。ピュアカラーはその色味が持つ性質をフルに持っています。

ピュアカラーに白か黒を混ぜた色を清色と呼んでいます。白を混ぜた色を明清色、黒を混ぜた色を暗清色とそれぞれ呼んでいます。性質は、その色味を若々しくしたのが明清色で、古風にしたのが暗清色です。

ピュアカラーに灰色を混ぜた色を濁色と呼んできました。この色は配色の際、ピュアカラーを馴染ませる効果があります。濁色というより融色と呼ぶのが適切です。

Part 4 色の表示

### ピュアカラー（純色）

スペクトルにある色は白や黒などが混ざっていない最も純度の高い色。その色の中で最も高い彩度であり、波長による刺激がそのまま伝わるので、その色のエネルギーが強く反映される。そのため自己主張が強い。時間的には今（現在）である。

### 明清色（light clear color）

ピュアカラーに白を混ぜた色。その色の明度より高くなり、若々しくなる。ピュアカラーと清色で配色すれば、クリーンなイメージになるが素朴さも出てくる。明清色だけでの配色は、若さや夢っぽさが表現できる。

### 暗清色（shade clear color）

ピュアカラーに黒を混ぜた色。その色の明度が低くなり、古典的になる。ピュアカラーと暗清色との配色は、澄んだ落ち着きが見られ奥行きも出る。暗清色だけでの配色は古く見えるが、意志の硬さも感じられる。

### 融色（fusion color）

ピュアカラーに灰色を混ぜた色。濁っているイメージからか濁色と呼ばれてきた。デジタル色彩では全体の色を融合させるという意味で融色と呼ぶ。ピュアカラーと融色との配色は馴染みのいいイメージになる。

デジタル色彩デザイン

# 3. 色光の表示

## RGBだけで色を表示する

色を複数の人が扱うには共通したシステムを使う必要があります。それが科学的であることが基本になります。色光の3原色は赤（R）緑（G）青（B）です。これでスペクトル上のすべての色を表現します。

色光の世界では、色の表示をするのに混色系の表色法が用いられています。赤、緑、青、白、黒など基準となる色（一次色）を決めておき、基準色の混ぜる割合（混色量）によって色を表示する表色法です。

混色系は「混色量」が元になるので、本来は色票を持たなくても色を選ぶことができます。一般的によく使われるのが、256段階法です。RGBをそれぞれ256段階の割合とし、その割合を使って色を表示します。例えば、R255G255B255はすべてがフルの状態で混色されているので白になります。逆にRGBがすべて0だと黒になります。

### ❖加法混色

R Red（赤）
G Green（緑）
B Blue（青）

色光の混色では2種類の光を混ぜるので、明るさもプラスされる。明るさが加わるということで加法混色と呼ばれている。絵具の混色と違って、普段目にすることができないので想像しづらい。

### ❖中間混色

混色してできる色が、元の色の平均明度となる混色を中間混色と呼んでいる。中間混色には回転混色と併置混色の2種類がある。

#### 回転混色

回転混色はコマに2色を塗り回転させると、お互いの色が混ざり合う。このとき2色の平均の明度になる。

#### 併置混色

併置混色は色の付いた小さな点が目の中で混色することである。印刷やモニターの発色は併置混色である。

## ❖ 256段階

| | | | | |
|---|---|---|---|---|
| **R** | R255 | R180 | R120 | R50 |
| **G** | G255 | G180 | G120 | G50 |
| **B** | B255 | B180 | B120 | B50 |

**10進法（256段階法）**
段階法では色の記号（アルファベット）の後ろに0～255の段階を表す数字を付け表示する。割合の表示なので、その割合を相手に使えれば、簡単にその色が表示できる。

## ❖ 16進法

| | | | | |
|---|---|---|---|---|
| **R** | ff0000 | b40000 | 780000 | 320000 |
| **G** | 00ff00 | 00b400 | 007800 | 003200 |
| **B** | 0000ff | 0000b4 | 000078 | 000032 |

**16進法**
RGBの各値を2桁ずつ（合計6桁）、16進数で表す方法。RGB各色の数値が繰り返す場合は、#f00と3桁に省略できる。16進法は、0から9までの数字とAからFまでを使用する。Webでは便利な表色法である。

**イラストレーターの画面**
ソフトでの着彩はRGBでもCMYKでも行える。色の指定、色の調整もできる。画面で見る色は色光であるため、RGBの色は比較的に正確である。

Part 1 色の表示

デジタル色彩デザイン **067**

# 4. 色材の表示

## 物体の着彩向きの表示法

　固有の色には名前がありますが、覚えるのは大変なことです。それを簡略化するために表色法があります。色材（顔料系）は色の三属性（色相、明度、彩度）を元にして、それぞれの位置づけで表現する表色系です。これを顕色系と呼んでいます。

　顕色系では色空間という3次元空間を想定して位置を表示します。この顕色系の表色法は主に物体の色表示に使われ、色票（紙や板に着彩した色見本）が作られ、それを確認しながら配色します。

　この顕色系には、マンセル表色系、PCCSなどがあります。ただし、前述した通り色空間に科学的な根拠がないため、マンセルもPCCSも表色には使えても配色に使うのには向いていません。一見合理的に見える色相環には何ら色の原理とは関係がないもので、そこからくる色の組み合わせには矛盾が生じます。

### ❖ 減法混色

C Cyan/ シアン
M Magenta/ マゼンタ
Y Yellow/ イエロー（黄）
K Black/ ブラック（黒）

印刷インクはCMYKの4色が原色になっている。本来は3原色があれば黒は出せるが、黒だけの印刷のときにも3色が必要になるので、黒を加え4色になっている。混色すると明度が減っていくので減法混色と呼んでいる。

### ❖ 網点印刷

印刷は網点（スクリーン）で印刷される。併置混色による。

### 網点イメージ

3色のインクの点の大小によって色味が変化する。

## 印刷インクの表示とCMYK

CMYKとは印刷で使用されている色の基本色の頭文字です。Cはシアン（青）、Mはマゼンタ（赤）、Yはイエロー（黄）、Kはブラック（黒）であり、これらの混合によってほとんどの色を作り出します。

表示の仕方はそれぞれの色を%で表示します。これは印刷のインクを混ぜる割合であり、そのまま印刷の指示として利用することができます。

基本的にCMYをそれぞれ100%にすれば黒になりますが、それでは黒1色刷りのときにも3色が必要になるので、Kを加えるようにしました。これによって、暗い色やグレイッシュな色を作るときにKを少量混ぜることで、より表現が正確になりました。

このCMYという基本色をそれぞれ混色しても表現できない色があります。その場合にはその色を別途で作り、加える方法がとられています。この色を「特色」と呼んでいます。

❖印刷インクによる色指定

M10 Y80

M50 Y90

C90 M90 Y50

K100（黒）

C60 Y100

C75 M50

CMYK = 0（白）

イラストレーションソフトなどで色を付ける場合、CMYKそれぞれの混ぜる色の分量を%で表示する。たとえばM10といったときはマゼンタが10%という意味になる。色指定にはインク会社が発行しているインク見本帳が使われる。

Part 1 色の表示

デジタル色彩デザイン **069**

# 5.XYZ表色系

## デジタルに対応

　マンセルやPCCSといった顕色系の表色法ではデジタル系には応用できないため、混色系が使用されます。XYZ表色系は、RGBを基本にしています。人間はRGBの3種類の受容器によって色を知覚しているという「ヤング‐ヘルムホルツの三原色説」からきています。
　ＣＩＥ（国際照明委員会）が1931年に定めた、普通の人が知覚できる全色表示の色体系がＸＹＺ表色系です。ＲＧＢの原刺激を仮想のＸＹＺの刺激値に換算して色の表示を行なっています。
　RGBの人の色覚を数値化すると440nm～545nm（青紫～黄緑系）の色で、負の値が生じることがわかりました。ＲＧＢの混色量では、この色域の単色光の再現が難しいことを意味しています。この問題を数学的に回避するために考案されたのがＸＹＺ表色系です。

x …色相
y …彩度
Y …明るさ、緑に関連した量
X …赤に関連した量
Z …青に関連した量

XYZ表色系は、国際照明委員会CIE並びに日本の工業規格JISで制定しているもの。色を測定する測色表示方法としても広く使われている。XYZ表色系の特徴は三刺激値と呼ばれるX、Y、Zを用いることである。三刺激値はRGBと同等であるが、XYZが三原色の量を表すため、三刺激値と呼んでいる。

## L*a*b* 表色系

　XYZ表色系と同じ考え方で作られているのがL*a*b*（エルスター・エースター・ビースター）表色系です。L*a*b*表色系は物体の色を表示するのに、最も多くのジャンルで使われています。

　1976年にCIEで規格化され、日本でも工業規格としてJIS Z8781-4:2013に採用しています。L*a*b*表色系は、明度をL*、色相と彩度を示す色度をa*とb*で表示します。a*とb*は色の方向を表し、a*は赤方向、－a*は緑方向を意味しています。b*は黄方向で－b*は青方向を意味しています。数値が増すと鮮やかさが増します。中心に近づくとくすんだ色になるのが特徴です。

　画像処理ソフトの「Photoshop」のカラー環境で使用されているl*a*b*（エルスター・エースター・ビースター）色空間も基本的には同じ考え方でできています。

xyz表色系では緑色の範囲が他よりも広い。2つの色の差を比較すると、人が感じる差と色空間の距離の差が同等ではなく矛盾がある。同じような差に見えるようにしたのがL*a*b*表色系である。

# 6. カラーイメージチャートシステム

## 配色の要はイメージチャート

　光子（素粒子）が持っている基本的な性質は、イメージの発想にも関わっています。イメージは、光子の刺激を受けて、多くの場合は下部側頭葉連合野の神経回路に貯えられ、この内部表現の活性化がイメージ生成をもたらしているといわれています。

　またエネルギーと時間に深く関係しています。若さと老い、新旧、未来と過去といったイメージは時間の支配を受けています。光子の量は、鮮やかさやインパクトを生み出し、それを総称して色エネルギーと呼んでいます。

　イメージを時間軸と色エネルギー軸によってできる座標に位置づけしたものが、カラーイメージチャートです。イメージの意味と色を結びつけ、配色や色彩計画に応用できるように構成されています。これまでの、イメージを硬軟と寒暖に分けるチャートでは、配色によるイメージ表現はできません。

❖カラーイメージチャート

縦軸：新(春) ― 旧(秋)
横軸：強(夏) ― 弱(冬)

右側：未来・朝・若い・前衛・夢 ↕ 過去・夜・老い・保守・思い出

配置されたイメージ：
- フェザー(f)、ヤング(y)、クリア
- アバンギャルド、プリティ、ロマンチック、ミスト(mt)
- マイルド(m)、フレッシュ
- クレバー(c)、カジュアル、ナチュラル、エレガント、ファミリア(fa)、プレーン(pn)
- スポーティ、ピュア(p)、ダイナミック
- ゴージャス、タフ(t)、モダン、クール、エルダー(e)
- セクシー、シック
- シリアス(s)、地味、ハード(hd)、ノーブル
- エスニック、ダンディ
- ワイルド、クラシック、ヘビーフォーマル(h)、悲観、ダウン(d)

●印はカラーイメージ

下部：濃い・熱い・喧騒・積極的・重い ⟷ 薄い・冷たい・静寂・消極的・軽い

## ❖ 14のカラーイメージ

| 色 | 名称 | | 意味 | 説明 |
|---|---|---|---|---|
| | 「ピュアイメージ」<br>pure image | | さえた、明快な、強い、刺激的な、わがままな | 生理的に色エネルギーが強く、訴える力も強い。情熱的なイメージになり、見る人を動的アクションに誘導する。 |
| | 「クレバーイメージ」<br>clever image | | 明るい、澄んだ、清い、はっきりした、派手な | 明るく輝いたような明快なイメージを見る人に与える。ピュアな色よりもどぎつさがなく、澄んだイメージがある。 |
| | 「マイルドイメージ」<br>mild image | | 浅い、柔らかい、明るい、清い、軽い、ソフトな | ピュアイメージよりも明度が高い分、若々しさがある。見る人に柔らかい刺激を与える。元気でありながら上品さがある。 |
| | 「ヤングイメージ」<br>young image | | 薄い、軽い、繊細な、弱い、柔らかな、夢のような | 繊細で若々しく、初々しい。未来的な位置にあり、夢を感じさせる。赤ちゃんのような幼さを感じさせることができる。 |
| | 「フェザーイメージ」<br>feather image | | 軽い、風で飛ぶような、誕生、脆弱な、はかない、優しい | 羽根が飛ぶようなふんわりした軽やかさが、また肌触りのよい優しいイメージが表現できる。使い方によっては輝きも表現できる。 |
| | 「タフイメージ」<br>tough image | | 頑強な、タフな、スタミナがありそうな、弾力的な、エネルギッシュな | 体の底から沸き上がってくるような力強さと、へこたれないバイタリティを感じさせる。ピュアよりも、親しみがあり馴染みやすい。 |
| | 「シリアスイメージ」<br>serious image | | 濃い、強い、熟練した、重厚な、澄んだ、手応えのある | 現実感を表現したいときに適しているイメージである。しかも、そこにベテランらしい手応えを感じさせる力が感じられる。 |
| | 「ヘビーイメージ」<br>heavy image | | 暗い、男性的な、地味な、硬い、厚みのある、重い | 男性的で、重みのある表現に向いている。人からの信頼が得られやすいイメージである。またクラシックな表現には欠かせない。 |
| | 「ハードイメージ」<br>hard image | | 鈍い、地味な、老獪な、ぼんやりとした、渋い、したたかな | 人の持つ味とか、深さを感じさせるイメージである。無彩色と配色することにより、しゃれた感じが強まり、ダンディさが強まる。 |
| | 「ファミリアイメージ」<br>familiar image | | 親しみのある、馴染みやすさ、自然な、家庭的な、穏やかな | ナチュラルなイメージを表現するのに最適である。派手ではないが、十分エネルギーを感じさせる効果がある。受け入れやすい配色になる。 |
| | 「ミストイメージ」<br>mist image | | 霧がかかったような、つかみどころのない不思議な、ナチュラルな | グレイッシュなイメージだが、人の目に優しい極めて自然なイメージである。馴染みのよいナチュラルなエコの表現に向いている。 |
| | 「プレーンイメージ」<br>plain image | | 地味な、淀んだような、おとなしい、霞んだ、弱々しい | 濁色の持つ馴染みのよさと落ち着きを兼ね備えたイメージである。このイメージでの配色は、合わせやすくほとんど失敗がない。 |
| | 「エルダーイメージ」<br>elder image | | くすんだ、暗い、長老的な、鈍い、地味な、落ち着いた | 長い時間をくぐり抜けてきた文化や伝統を感じさせるイメージである。見る人に懐かしさや安心感を与える。 |
| | 「ダウンイメージ」<br>down image | | 落ちるような、疲労した、暗い、落ち着いた、深い味わい | いろいろな配色で重宝するイメージ。特に画面の深みを出すことができる。黒の代わりに使うことで微妙な味を出すことができる。 |

Part 4 色の表示

デジタル色彩デザイン **073**

# JISの慣用色名・安全色

## 色の規格化と慣用色名

色を標準化して使用するために日常的に使われてきた色名を規定します。これは、交通標識のように国際的に規定するものもあります。JIS（日本工業規格）の慣用色名「JIS Z 8102：2001 物体色の色名」付表1に示す慣用色名のことです。工業製品の物体色の色名で、特に表面色の色名について、269色が規定されています。

その中に基本色に関する規格もあります。

人間の知覚する色の中で最も基本とする色で慣用色名にある有彩色のうち、赤、橙、黄、黄緑、緑、青緑、青、青紫、紫、赤紫の10色と、無彩色の基本色である白、灰色、黒の3色、それと色覚異常のある人を考慮して水色、ピンク、茶色を加えた16色とされています。

この基本色の色名を元にして他の色名が付けられています。規格化により工業製品で使う色は共有されています。

### ❖ 安全色（JIS Z 9101）

| 色名 | 表示事項 | 参考値 |
|---|---|---|
| 赤 | 防火・停止・禁止 | 7.5R 4/15 |
| 黄赤 | 危険・保安施設 | 2.5YR 6/14 |
| 黄 | 注意 | 2.5Y 8/14 |
| 緑 | 安全・衛生・進行 | 10G 4/10 |
| 青 | 用心 | 2.5PB 3.5/10 |
| 赤紫 | 放射能 | 2.5RP 4/12 |
| 白 | 通路・整頓 | N9.5 |
| 黒 | （補助色） | N1.0 |

JIS規格で定められた色と同時に、形、文字にも規格がある。識別を行うためのルールである。

### ❖ JIS慣用色名 269色のうちの一例

| 紅色 | 若草色 | 瑠璃色 | ローズピンク | ブロンズ |

# Part 5
# 色の見え方

色は眼を通して見ることができます。眼の中に入ってきた光子は、網膜で電気信号に変換されます。色が見えるのはそのシステムのおかげです。人が色を知覚するまでのメカニズムの存在が、色という意識を生み出してくれました。

雨上がりのアスファルトに油が浮いて描出される模様。光の回折によって七色に見える。

# 1. 眼の構造

## 光のアンテナ

　私達が外の景色や色を知覚するために眼を持っています。眼を初めて獲得したのは古代生物の三葉虫で、今からおよそ5億4000万年前のカンブリア紀初期といわれています。生きるために光を感じる眼が必要だったのです。

　光（白色光）が物に当たって反射するとき、その色の光子が発射されます。その一部が眼に届くと、網膜に当たり電気信号に変換されます。

　ここで大切なことは、眼は電磁波をとらえるアンテナであるということです。ということは、色が眼に入るのではなく、電磁波が眼に入るということです。可視光線と呼ばれてはいますが、電磁波の状態では色は付いていません。

　眼を閉じれば、電磁波はシャットアウトされ眼に入ることはできません。光が不必要なときは瞼（まぶた）を閉じます。

❖眼の構造

眼は複数の部品から成り立っている。カメラと同様の機能を持っている。シャッターは眼瞼（まぶた）、絞りは虹彩（こうさい）、レンズは水晶体、フィルムなどイメージセンサー（撮像部）が網膜である。それぞれが微調整ができる高性能な機能を持っている。

水晶体を保護する角膜はフィルターレンズの役割を果たすが、入射する光を屈折させ網膜に送る働きも持っている。眼は球体になっており、画像を歪曲させることなく受像できるほか、圧迫に対しても弾力性がある。

# 2. 水晶体の働き

## 自動調節のレンズ

　眼が電磁波を受ける仕組みは、カメラのシステムと同じです。虹彩は光の量を調整する絞り、像を結ぶための水晶体はレンズ、そして像が投影される網膜はフィルムです。このカメラはデジタルカメラに近いといえます。

　すべて自動化されています。虹彩は暗いところでは、より多くの光を取り入れようと大きく広がります。逆に明るいところでは絞り込むという操作が行なわれます。

　カメラに使われているレンズは凸レンズです。そのレンズの役割を果たしている水晶体は、毛様体筋によって厚さを変化させることができます。遠くのものを見るときは引っ張るようにして水晶体を薄くします。これによってピントの調整を行い、常に見たいものがくっきり見えるようにしています。水晶体は老化が進むと引っ張る力が弱くなり、調節力が弱まります。

❖水晶体の働き

近くを見るときは水晶体の上下を圧迫し厚くする。水晶体が厚くなると屈折率が高まり、焦点が手前に来るように調整される。また赤は波長が長く屈折率が低いため、同様の効果となる。赤が前進して見えるのはこのためである。

遠くを見るときは水晶体を上下に引っ張り薄くする。薄くなると屈折率が低下し、焦点を延ばすよう調整する。また青は波長が短く屈折率が高いため、手前で焦点を作るため水晶体を薄くする。青が後退して見えるのはこのためである。

近視は水晶体が厚くなるため、焦点が手前で結ぶことによって生じる。調整するには凹レンズを使う。

老眼は水晶体が薄くなり、網膜より奥に焦点ができる。これを調整するのに凸レンズのメガネになる。

水晶体を経て網膜に達した光子を電気信号に変換するのが網膜である。網膜には光子に反応する視細胞が埋めつくされている。

# 3. 網膜の働き

## 光を電気信号に変える

　水晶体を経て網膜に到達した電磁波は、網膜の外側にある網膜色素上皮層に照射されます。色素上皮層の内側にある視細胞によって、光を神経に適合する電気信号（パルス）への変換が行われます。ここでもまだ色を認識できるわけではありません。

　視細胞では、感光性細胞膜という重なり合ったひだ状のものや袋状のものがあり、そこには受容タンパク粒子（感光色素）が組み込まれています。光が当たると、その刺激により視細胞内で神経に送り出す電気信号に変換されます。

　色素上皮は視細胞により余分な光を吸収します。また、視細胞に含まれている感光色素の量をコントロールする役割を果たすなど、精密な働きをしています。

　視細胞には錐体（すいたい）と桿体（かんたい）、近年その存在が明らかになった光感受性網膜神経節細胞（ipRGC）があります。

❖ 網膜の組織図

光

アマクリン細胞
　光子の処理法を決める

神経節細胞
　生成されたRGB信号を集配する

視神経の繊維
　RGB信号を視床下部や視覚野に送る

水平細胞

双極細胞
　連絡する

色素上皮層
　光を電気信号に変換する

杆体細胞
　明暗の違いを感じる

錐体細胞
　色味を感じる

　網膜の主な役割は、眼に入射してきた光子をRGBの電気信号に変換することと、明暗の判断を行うことである。
　この巧妙な仕掛けは人が形や色を知覚する重要な器官である。

# 4. 色味を感じる錐体

## 色味に変換する器官

　電磁波のうち色味の電気信号を変換する視細胞である錐体は、片目におよそ650万個あるとされています。人間の眼は2つありますが2倍の解像度になるわけではありません。眼は左右で物を見て立体視化するので、解像度が増すことはありません。

　これをカメラに置き換えると650万画素程度のデジカメの性能になります。

　錐体は異なる3種の波長特性を持っており、電気信号にするため色覚の基盤となりますが、感度が弱いため、充分な光量がないと作用しません。錐体細胞は色（波長）に対し敏感に反応しますが、一方で、光量（波幅）に対し鈍感である。

　3種の錐体とは、長波に反応するL錐体（R：赤）と中波に反応するM錐体（G：緑）、それに短波に反応するS錐体（B：青）です。波長別にそれぞれが反応し、RGBの電気信号に変換されます。

❖錐体の役割

有彩色に反応しているのが錐体である。この錐体には3種類がある。赤に反応するL錐体（長い波長に反応する）、M錐体（中程度の波長に反応する）、S錐体（短い波長に反応する）の3種類で、L錐体は赤（R）、M錐体は緑（G）、S錐体は青（B）のそれぞれの刺激の強さに応じて信号化する。

赤を見ると、赤の電磁波が目に入り、L錐体が多く反応して「赤」と認識する。

黄を見ると、黄の電磁波が目に入り、L錐体とM錐体が反応して「黄」と認識する。

Part 5　色の見え方

デジタル色彩デザイン　**079**

# 5. 明暗を感じる杆体

### 明るさの反応は敏感

　色光には反応せず、明るさに敏感に反応するのが杆体です。杆体は片目に約1億2000万個あります。色味を認識する錐体よりも約20倍の高性能を持っています。

　この性能のおかげで人の目は、白黒のモノトーンの表現を厳密に評価することができます。色味に対しては甘い評価になります。モノトーンだけで作品を描くと、形の狂いが明快に見えてしまいますが、色を付けるとごまかしが効くといわれています。

　杆体細胞が長時間の光刺激を受け続けると、杆体の受容感度が低下し、次第に光刺激に順応していきます。この順応には明順応と暗順応があります。

　明暗は時間の感覚と結びついています。最近では、光感受性網膜神経節細胞（ipRGC）が体内時計をコントロールしていることがわかってきています。

❖ 明度に関係する杆体

明暗の判断で画像の処理が行われている。
おおざっぱな形は周波数が低い、シャープな形は周波数が高くなる。

❖ 体内時計

朝の光を受けるとセロトニンが出て覚醒する。

夜になると光の刺激が無くなり、メラトニンが出て眠くなる。

# 6. 明所視と暗所視

## 昼間と夜の見え方の違い

明るさの程度を表すのに「輝度」という言葉が使われます。昼間や照明の明るい状態を輝度が高いといいます。輝度が高い状態か、明順応の状態のときの視覚を明所視と呼んでいます。昼間の明るい所では一般的に明所視状態にあり、白昼視ともいわれています。明所視では網膜の錐体が反応し、赤などが輝いて見えます。

夕方や暗い部屋のような輝度が低い状態にあるときは、暗順応が働いていますが、この状態の視覚を暗所視と呼んでいます。暗順応のときには錐体は働かず、網膜の周辺部に分布している桿体が働きます。不思議なことに明所視よりも白色光に対する感度が高くなります。暗所視では、電磁波の510nm辺りにある青が輝いて見えます。夕方の薄暗い状態では、赤よりも青が明るく見えるのはそのためです。黒は暗くなるとほとんど溶け込んでしまいます。

❖ 視細胞の感度曲線とプルキンエ現象

プルキンエシフト
比視感度の最大視感効率が暗所視にシフトすること。

杆体
（暗所視）
最大視感効率
510nm

錐体
（明所視）
最大視感効率
555nm

比視感度

波長

昼　夕方

**プルキンエ現象**
プルキンエシフトが起こると、夕方の薄暗いときには短波長の方が明るく見える。赤のような波長の長いものは暗く見え、逆に短波長の青は明るく見えるようになる。これをプルキンエ現象と呼んでいる。暗所視では錐体が働かず色味は見えない。このとき青は明るい灰色に見えている。

# 7.RGBの視覚経路

## 大脳への経路

網膜の視細胞で光から変換されたRGBの電気信号は、網膜内でさらに各種の細胞を経過し、情報の統合と整理を行ないながら、外側膝状体に集められます。視神経は左目の情報が右脳へ、右目の情報が左脳へ伝わります。それぞれの電気信号は視神経を通り、視交叉と呼ばれる部分で交叉します。一部は交叉しないで同じ側の外側膝状体につながっていきます。

交叉する神経と非交叉の神経の割合は動物の種類によって異なっています。非交叉の神経の量によって、立体的にものを見ることができます。外側膝状体に集められた情報は、再度整理や統合が行なわれ、その後、大脳皮質の視覚野、視覚性連合野と伝えられ、最終的な映像のための情報処理が行われます。他の部位とも連動して、色や動き、形、遠近といった感覚を生み出し、その意味まで認識します。

❖視覚の伝導路

視神経　外側膝状体　視覚野　眼球　右半球　後頭葉　視交叉　左半球

右にあるものは左側の外側膝状体を通って視覚野に電気信号が送られる。視覚野では像は反転（上下逆転）して映っている。それを瞬時に修正して知覚する。

❖色の発生

光　網膜

- 錐体細胞（赤錐体）：赤に反応
- 錐体細胞（青錐体）：青に反応
- 錐体細胞（緑錐体）：緑に反応
- 杆体細胞：暗いときに働く

神経（電気的刺激）　脳内で混合　色・明るさとして知覚

錐体と杆体から送られたRGB信号は視覚野で混合され、色として知覚される。視覚野に届くまではデジタル信号であり、色は付いていない。

# 8. 色が現れる視覚野

### 色は脳内のディスプレイで発色

　網膜の画像が電気変換され、RGBの信号になって視神経を通り、大脳有線野（視覚野）に送られると、そこでその像や色が再現されます。視覚野は液晶のディスプレイと同じ働きをします。これが、色の知覚システムです。

　画像を再現する有線野には2種ありますが、第1視覚野の大きさは10cm四方弱です。画像処理を行う分解能としての物質（コラム）の数は100×100ほどです。コラム中には数多くの細胞により、右目、左目の区別、線分方向の区別、色の区別などをしています。パソコンのディスプレイの分解能は1000×1000ほどですから、100×100というのはかなり粗い分解能です。

　しかし、感覚としてかなり精密な像の認識をしているので、高度な情報処理が行なわれ、私たちが見ているような超リアルな映像になります。色はここで見ています。

❖色の知覚のプロセス

| 物体 | 物理刺激 | インパルス | 心理像 |
|---|---|---|---|
| 物体からの放射の分光分布 | 眼の網膜の視細胞に結ばれた放射 | 大脳にいたる視神経により伝達されるインパルス | 大脳有線野ー視覚システムの最終シナプス |

色（電磁波）が画像化される過程

電磁波 → 電磁変換 → インパルス → 画像 → 知覚される色

赤（R）の電磁波　　RGBの信号化　　デジタル信号　　スクリーンの映像

色は光であるが電磁を持っており、網膜で電気に変換され、有線野に送られる。

Part 5　色の見え方

デジタル色彩デザイン　083

# 9. 立体視覚

## 両目で見るから立体視ができる

　平面的な画像を立体的に見せる視覚を立体視覚（立体視）と呼んでいます。立体視には複数あります。近づいたり遠ざかったりして目の焦点をずらすことで得られるものや、両眼の視差を利用するものなどがあります。また陰影等も立体視に役立ちます。

　片眼の働きは距離感、物体の大きさ、重なり、明瞭さ、移動速度、などを判別しています。両眼では、両眼視差、拡幅などの情報を複合して立体であることを知覚しています。

　立体視覚は両眼視差を利用して立体画像を知覚させるものです。実際の立体物を見ている場合、右眼と左眼では位置的に異なった像が写っています。この見え方を両眼視差といっています。

　右眼からの画像と左眼からの画像を撮影し、その画像を合わせて見れば、そこに立体物が視覚野で浮かび上がります。

❖立体に見える仕組み

平面的なリンゴに光と影を加えると、立体的に見えるようになる。

ある形に縁取りや影をつけると、とたんに飛び出して見えるようになる。

# 10. 垂直視野

## 眼が水平に付いている影響

　私たちの眼は左右に水平についています。そのため水平に見える範囲は、両眼で200°を少し越えます。水平についているため、距離や幅に関してかなり正確に把握できます。ところが、垂直視野は一つの眼で行うため狭くなり、さらに高さの判別があいまいになります。

　垂直視野は上が約60°、下に約80°、合わせて約140°程度が限度です。正確な視覚情報を受け取れる有効視野は垂直20°程度しかありません。その範囲にあるものの高さを認識していることになります。

　高さに対するあいまいさが、自分より高いものはより高く感じます。時には畏敬の念すら抱きます。特に上の視野が60°で下の視野の80°より狭いこともあります。人と会ったとき、眼より下の状況把握に役立ちます。たぶん、人類は下からの敵が多かった経験を持っているのでしょう。

❖ 高さの知覚

高いものの正確な高さの判断はあいまいになる。高いものは誇張して知覚される。高いものに対する崇高な意識はここから生まれる。

目線より60°上までを認識するが、下は80°まで見えている。60°を越える高さのものは顔を上げて、視野に入れるようにする。しかし、詳細に見えるのはさらに狭く、20°ぐらいしかない。

# 11. 水平視野

### 距離感の精度が高い

人の眼は水平に2つ付いています。その2つの眼から左右にどの程度見えるかが水平視野です。水平視野は180°を越え200°程度といわれています。左右の手を広げてどこまで見えるか、やってみればすぐに確認できます。

ただし、見えるのと認識できるのは少し異なります。正確に知覚できるのは30°、安定して見えるのは60〜90°の範囲です。

1メートルほど離れて画面を見たときに、約55cm幅までがしっかり知覚できる幅になります。

眼が水平に付いていることにより、距離感が極めて正確に把握できます。2つの眼と被写体を結ぶ三角形がその距離を感じさせることになります。

水平視野と垂直視野があることによって、スクリーンやディスプレイが横長の長方形であることが理解できます。

❖水平に見える範囲

眼は敵を察知するために生まれた。生物で初めて眼を持ったのは三葉虫である。その眼は複眼であった。自分に襲ってくる敵を素早く察知するため、広汎な視野が見える眼が必要だった。私たちの眼は左右についており、上から来る敵よりも左右から来る敵を察知するため、水平視野の方が発達してきた。それが必要なくなってきて、現代人の眼は接近してきている。

# 12. 色覚

## まだ未知の部分がある色覚

光子が眼に入ってきて、網膜上で色の視細胞を刺激し、色の電気信号に変換することを色覚といいます。色覚にはいろいろな説があり実はまだ確定していません。

19世紀に3色説がヤング・ヘルムホルツによって提唱されました。色光の3原色RGBの加法混色でほとんどの色が作れることから、それに反応する3種類の神経細胞があり、その組み合わせですべての色を認識できると主張しました。この説では残像現象が説明できません。

これに修正を加えたのが、ヘリングが提唱した4色説(ヘリングの反対色説)です。色知覚の基本と定めた赤・黄・緑・青・白・黒の6色を赤と緑、青と黄、白と黒の3つの反対色の対にし、3種類の視細胞が対応し色が知覚されるという説です。この説では順応や対比、補色残像現象を説明することができます。

❖最近の色覚説は段階説(最新色覚モデル)

| | |
|---|---|
| 第1段階 | 錐体での三色応答。 |
| 第2段階 | 神経層における色信号変換(反対色応答)。 |
| 第3段階 | 見る人の知覚。 |

特徴：4種の受光器を組み合わせて色覚に関する現象を説明している。

最近では種々の色覚説を段階的に行っているという「段階説」が有力である。

プルキンエ暗夜視(暗所視) L'
白黒感覚(明所視) L
青黄感覚(Cyb)
赤緑感覚(Crg)

Crg Sense
CN
Cyb Sense わずかに影響 反対色応答
V'
V
y-b
b   y
r-g
g   r
三色応答

受光器 B G R
錐体細胞
杆体細胞

L=ライトネス(明るさ)
C=コニックソリッド(錐体)
V=バリュー(明度)
b=ブルー
y=イエロー
r=レッド

色が知覚するには色の2次色の存在もあり、段階的に行われている。それぞれの錐体が複雑に機能しているのがわかる。

Part 5 色の見え方

# 13. 色覚障害者への配慮

## 色覚異常の緩和

　色覚異常とは、光子を受容する際に正常な働きをせず、色の知覚が異なる状態を指しています。色覚異常の原因は、網膜にある色の判別を行う錐体細胞の異常などで、長波長感受性錐体（赤錐体）による見え方が別の色覚になってしまうことによります。それにはいくつかのパターンがあります。

　それらを少しでも緩和するために、色覚異常でも認識できる公共デザインが配慮されています。色味の判別が難しい場合には、明度の対比でフォローするなどの処置が行われています。

　眼の疾患で視力がなかったり、失ってしまった人がいます。そのような人や網膜色素変性のような病気で視細胞が損傷を受けていても、視神経の伝達機能が残っている場合、損傷を受けた視細胞を迂回して直接、視覚系の神経路を人工的に刺激し、脳に視知覚をもたらす人工視覚が進化しています。

| 一般的な見え方 | 色覚障害者の見え方例 |
| --- | --- |
| 青／紫／水色／ピンク | 青／紫／水色／ピンク |
| 明るい灰色／薄い水色／灰色／薄い緑 | 明るい灰色／薄い水色／灰色／薄い緑 |
| 深緑／茶色／赤／緑 | 深緑／茶色／赤／緑 |
| 黄色／黄緑／濃い赤／焦げ茶 | 黄色／黄緑／濃い赤／焦げ茶 |
| 明るい茶色／橙／明るい緑 | 明るい茶色／橙／明るい緑 |

❖見分けられる配色例

○ 暖色系と寒色系を組み合わせる
一般的な見え方 → 色覚障害者の見え方

○ 明度に差をつけて組み合わせる
一般的な見え方 → 色覚障害者の見え方

# Part 6
# 色彩生理とイメージ

これまで色彩心理学が大手を振っていました。しかし、これからは人に共通して刺激する色彩生理学の時代です。色彩生理を配色に活用できるスキルが求められています。

# 1. 脳における色の作用

## 色の感覚が人それぞれに異なる理由

人が外部から受ける刺激（嗅覚を除く）は瞬時に視床下部に伝達されます。その刺激によって脳はホルモンの分泌やコントロールを行います。人が生きていくためにはホルモンが絶対不可欠です。

色もまた、電気的な刺激となって視床下部に伝達されます。配色は複数の色で行われているため複雑なホルモンの分泌となり、その反応が生まれます。

主に生理的な反応が感情や行動に出ます。色による感覚は、脳における3つの要因によって生まれます。一つめは色の生理反応、二つめは色の体験の記憶、三つめは学習によって得られた知性です。

色の体験が人によって異なるため、同じ色でも人の持つ心理的な感覚は異なります。例えば、赤が好きだったり嫌いだったり、暑く感じたり冷たく感じたりするのはそのためです。

❖配色が人にもたらす生理反応

明度が統一された優しい配色 → 隣接する色同士のコントラストが弱く、明るく優しい配色は人を気持ちよくさせると同時に、睡眠を誘う。

彩度が高く対比が強い配色 → 隣接する色同士のコントラストが強い暖色系の配色は、脳に活力を与え覚醒させる。

**興奮**　興奮は人の血の流れを活発化させる状態です。それは主にアドレナリンの作用です。

| 色と配色サンプル | | プラス要因 | マイナス要因 |
|---|---|---|---|
| 赤系 | | 人を元気に、情熱的にさせる。赤は血流をアップさせる作用を持っているため、高揚感を高めるときなどに効果がある。 | 生理的に興奮した状態になるため、一時が経過すると疲労する。また、疲れているときに見ると嫌気がさす。 |
| コントラストが強い配色 | | 暖色系によるコントラストの強い配色は、人を元気にし朗らかにさせる。盛り上がりたいときには適している。 | 強すぎるコントラストは目に対する負担が大きい。暖色系の配色は人を引きつけるが、多用すると気が散漫となる。 |

Part 6 色彩生理とイメージ

## 覚醒

人の意識は覚醒しているときはシャープです。
澄み渡って判断力も記憶力も強まります。

| 色と配色サンプル | | プラス要因 | マイナス要因 |
|---|---|---|---|
| | ピュアな色 | ピュアな色はそれだけで刺激が強い。赤と青の性質はほぼ反対なので、頭の回転が活発になる。気分転換になる。 | 見すぎると思考が空回りすることがある。間隔を開けて見るようにする。無彩色を入れないと不安な気持ちになる。 |
| | コントラストが強い配色 | コントラストが強いのでそれだけで眠気が飛ぶ。一瞬見ただけで、気持ちが活性化する。 | コントラストが強い配色は見る人に負担を与える。見すぎると白けた感じが増す。 |

## 誘眠

寒色系の色は気持ちを落ち着かせます。
心地よい配色には誘眠作用があります。

| 色と配色サンプル | | プラス要因 | マイナス要因 |
|---|---|---|---|
| | 青系 | すがすがしく緊張感を和らげてくれる。緊張感がほぐれると気持ちの良い眠りにつける。 | 10分以上見続けると、逆に頭が冴え、眠気がそがれ集中力が高まってしまう。ふざけることができない雰囲気がある。 |
| | コントラストが弱い配色 | 明度が近く淡い感じの配色は、心地よさのため眠気が増す。心地よい配色は多くの人が好む。 | きれいな配色ではあるが眠気のために記憶の扉が閉じられ、メッセージを印象づけられない。 |

## 錯乱

パーティやイベントで盛り上げる配色。
理性を飛ばすことは潜在的な夢です。

| 色と配色サンプル | | プラス要因 | マイナス要因 |
|---|---|---|---|
| | 蛍光色 | 蛍光色で配色したものは発色が飛び抜けているため、脳への刺激も強く、思考を麻痺させ、理性から開放してくれる。 | 発色が良すぎることで目立つため、全体の色の調子を整えるのが難しい。見ていると疲れる。 |
| | コントラストが強い配色 | 赤と黄のコントラストの強い配色は、気分を盛り上げる効果がある。環境が華やかになる。 | 落ち着きたいときには邪魔になる。運転などをしているときには気が散り、集中心が無くなるので注意が必要。 |

Part 6 色彩生理とイメージ

# 2. 色とホルモンの分泌

## 色と脳生理との関係

　前述した通り、人の5感のうち嗅覚を除く、視覚、聴覚、触覚、味覚はその刺激を脳の視床下部に送ります。視床下部では主に人が生きる活動の源になるホルモンを分泌を行っています。

　例えば、人の食欲は視床下部が深く関わっていますが、食欲を生み出すのに複数の感覚器官が関わります。特に嗅覚と視覚は大きな役割を果たします。視覚では、美味しそうなものを見るだけでも食欲が湧いてきますが、明暗の感覚が腹時計を刺激し、暖色系が胃液の分泌を促します。

　このような刺激を物理刺激といいます。単純な物理刺激は、その刺激の強さと視覚による生理作用との間には、定量的な関係が成り立ちます。色の異なる波長は視床下部にそれぞれ異なるホルモンの分泌を促しています。まだ未知の部分もありますが、色とホルモンの関係が明らかになってきました。

**松果体**
松果体はセロトニンやメラトニンを分泌する。メラトニンは性腺刺激ホルモン放出を抑制し、皮膚の色を白くし、活性化する。体内時計と関係している。

**視床下部**
最も重要な部位の一つ。主に摂食、成長、性行動、睡眠、感情に対してホルモンの分泌を促している。生活に必要な本能的なホルモンをコントロールしている。

**下垂体**
下垂体のホルモンは全身のバランスを調整している。子供の成長を助ける成長ホルモン、月経の周期を管理し性腺刺激ホルモンなどを全身に送っている。

**視交叉**
視覚信号は、網膜神経節細胞から出て視神経を通り、視交叉（視神経交叉）に達する。ここで左右の視覚信号は左右逆、ないしは半分が交叉する。立体視覚に関係している。

Part 6　色彩生理とイメージ

❖色が脳に及ぼす影響

| 色 | 主な分泌ホルモン | 刺激部位 | 作 用 | 効 果 |
|---|---|---|---|---|
| 赤 | アドレナリン | 循環器系 | 血流を促進する | 興奮<br>情熱 |
| 橙 | インシュリン | 自律神経 | アルコール拒否 | 健康増進 |
| 黄橙 | グレリン | 自律神経 | 食欲増進 | 食欲<br>元気 |
| 黄 | エンドルフィン | 自律神経 | 笑いを生む<br>鎮痛 | 明朗 |
| 黄緑 | 成長ホルモン | 自律神経 | 成長を促進する | 成長 |
| 緑 | アセチルコリン | 脳下垂体 | ストレスの解消 | 安心 |
| 青 | セロトニン | 視床下部 | 血液の生成 | 安心<br>集中 |
| 青紫 | オブスタチン | 自律神経 | 食欲抑制 | 集中<br>安定 |
| 紫 | ノルアドレナリン | 視床 | 危険への警報 | 恐怖<br>不快 |
| ピンク | エストロゲン等 | 腺下垂体 | 血流をよくする | 快活<br>若々しさ |
| 白 | 複数 | 視床下部 | 筋肉緊張 | 向上心 |
| 黒 | なし | 影響なし | なし | （心理的安定） |

# 3. 色彩生理と色彩心理

## 色と心理

　色彩心理の大部分は、色が電磁波であるところに起因しています。かつて、光子とホルモンの関係は解明されておらず、色彩心理は外からの分析やアンケートでされてきました。フロイトの立てた色彩心理は生理的なものを根拠にしていますが、推測の部分が多く、他の色彩心理学も含め、その根拠となるものはあいまいです。

　デジタル色彩では、心理は個人の体験や環境、学習による記憶と色による生理的な反応とが心理を生み出していると考えています。したがって、個人的な体験などの要素があるため、感じ方や心理は個人によってかなり異なります。

　現状の色彩心理学が信頼できるものではない以上、色彩生理学をもとにした心理を重視し、デザインでは不特定多数の人の心理を衝くような戦略的色彩を考えることが合理的であるといえます。

❖心理を生み出す3つの要因

| | | |
|---|---|---|
| **生理的なもの** | **脳生理** | ホルモンの分泌、松果体の働きにより、体全体に影響する。 |
| 例：赤を見て興奮する | 大脳 | |
| **体験的なもの** | **感情の記憶** | 自分の記憶に刻まれた思い出の色。そこには感情が伴う。 |
| 例：小さい頃の優勝した記憶、ユニホームの色 | 扁桃体（海馬） | |
| **文化的風土環境** | **習慣環境** | 文化や風土による見慣れた風景の配色。 |
| 例：生まれ育った場所・風景。野山の色。 | 線条体（小脳） | |

人の心理が生み出されるのは脳である。
大脳、海馬、小脳が複雑にからんで種々の心理が生まれてくる。

❖赤の生理作用

赤
780nm

・生理作用（体内）

アドレナリン

↓ 交感神経の興奮

血流の促進

↓

興　奮

・心理作用（外見）

情熱的

赤が持っている電磁波としての刺激は脳内でアドレナリンの分泌を促す。その結果、情熱的になった気分になる。

❖交感神経の興奮

瞳孔散大

気管支拡張

血管収縮

血圧上昇

心機能亢進

赤による交感神経の興奮は種々の影響を与える。赤を好む人はこの興奮を必要としているといえる。ただし、刺激が長く続けば疲労が生じるので、興奮を静めることが必要になる。

Part 6　色彩生理とイメージ

デジタル色彩デザイン　095

# 4. イメージの生成

## イメージは脳内で作られる

　デジタル色彩では、デザインの中心にイメージを置いています。イメージとは、脳の中に生成される映像のことを指しています。日本では雰囲気的な使い方もされていますが、デザインでの定義は頭の中の映像をイメージと呼ぶことになっています。

　脳の中でイメージが生成されるのは、記憶と外部刺激によってですが、そのイメージを創る力は、脳の高次視覚領野からより低次の領野へと情報を送り返すトップダウン信号によるといわれています。

　イメージを生成するにはきっかけが必要です。デジタル色彩では外部刺激としてイメージ言語を使用し、海馬などに蓄積されている記憶を呼び起こし、高次視覚中枢に色を発色させる脳内表現が行われるのを利用しています。一つのイメージを作るのにどのような色が動員されているかは、人の感覚との照合による検証で裏付けられます。

❖イメージの生成のメカニズム

**大脳前頭葉**
イメージを必要とする

指令　「かわいい」

下部側頭葉連合野
**イメージ**

脳

**視覚・外部情報**

**海 馬**
記憶・思い出・体験

イメージの状況
・バーチャルリアリティ
・思い出の情景
・事実に関係ない映像
・臨場感

イメージは脳の中に生成される。きっかけは外部情報の刺激と大脳からの指令によるとされている。創造とイメージ生成のプロセスはほとんど同じである。

❖ひらめきのメカニズム

海馬に蓄えられた無数にある記憶が飛び出すのを、側頭葉連合野が抑制すると、必要なものだけが飛び出してくる。これを発想と呼んでいる。

| ひらめき | アイディアについて考えているときに突然脳内に浮かんでくるのがひらめき。考えなければひらめきは起きない。 |
| アイディア | 目的やターゲットを分析することにより何をすれば良いか解決法が得られる。アイディアは作品の価値でもある。 |
| 予測 | クリエイティブな仕事をするときに不可欠なのが予測能力である。予測することが新たなアイディアを生む。 |
| 確信 | 曖昧な気持ちからは魅力的なアイディアは生まれない。人が感動してくれることを確信することが基本。 |

イメージは創造と想像の源となる。

# 5. カラーイメージチャート

## イメージチャートの機能

　光子が持っている基本的な性質が、イメージの発想にも関わっています。イメージは、エネルギーと時間に深く関係し、脳内で生成されています。イメージの時間的特徴である若さと老い、新旧、未来と過去はあらゆるものに共通しています。

　また色エネルギーによる生理的影響の強さは、イメージに直結するだけにコントロールは不可欠です。このときに必要なのがイメージチャートです。

　イメージを時間軸（y軸）とエネルギー軸（x軸）によってできる座標に位置づけています。x軸とy軸によってできる4つのゾーンがあります。B（budding）は芽生え、G（growth）は成長、R（ripen）は熟す、W（withering）枯れる、という4つのゾーンで構成されています。そのイメージがどこに位置するかでそれを表現するカラーイメージが決まります。

❖カラーイメージチャートのイメージゾーン分け

**新（春）**

**■G (growth) ゾーン**
　Gゾーンは、芽生えた植物が、成長を遂げて、やがて開花するといった時期を示すゾーンです。伸ばした葉の色付きが深まり、たくましさと、エネルギッシュなイメージもあります。人に例えると、ちょうど青年期に当たります。若々しさと行動的なイメージが基本的になっています。季節は、春から夏で、咲き乱れる花等のイメージがあります。
　このゾーンには、カジュアル、フレッシュ、スポーティ、ダイナミック、アバンギャルド、という5つのイメージ言語群で構成されています。激しい活動、革命的な情熱といったイメージや、躍動的な流行といったものもあり、その典型がアバンギャルドです。

**■B (budding) ゾーン**
　Bゾーンは、植物で言えば芽生えの時期を示すゾーンです。種から芽が出て、一斉に噴き出していく生命力を含んだイメージのグループです。人で言えば、誕生から幼児の時期で、初々しく、清々しいが、基本的なイメージと言えます。季節は、冬から春で、花が開花するイメージも含まれます。
　このゾーンには、ロマンチック、エレガント、ナチュラル、プリティ、クリアといった5つのイメージ言語群があります。可愛らしさとか、純粋無垢といった清さが特徴です。ナチュラルはほぼチャートの中心に位置していますが、希望と純粋なものが持つもろさがあり、このゾーンに属しています。

**強（夏）** — **弱（冬）**

**■R (ripen) ゾーン**
　Rゾーンは、見事に咲いた花が実を結び、熟していく時期を示すゾーンになっています。たわわに実る果実、豊潤な香りが漂う美味しそうなイメージが視覚だけでなく、味覚としても感じられます。人で言うなら、成人した時期に当たり、円熟したイメージは、それだけで魅力的です。季節は、夏から秋で、熟した果実といった趣があります。
　このゾーンには、ゴージャス、セクシー、エスニック、ワイルドという4つのイメージ言語群があります。ワイルドは、一見このゾーンにふさわしくないように見えますが、たくましさやエネルギッシュさがあり、このゾーンに属しています。

**■W (withering) ゾーン**
　Wゾーンは、見事に繁っていた木の葉が、色づき、やがて枯れていく時期を示しているゾーンです。紅葉した葉が、やがて風に持ち去られ、枯れ木となる寂しさが漂います。人に例えれば老年期です。すべてをなし終えた安堵感と、やがて迎えなければならない旅立ち。その底流に流れる感情は複雑です。季節は、秋から冬で、完成したものの冷たさとか、枯れゆくものの衰れさが感じられます。
　このゾーンは、モダン、ノーブル、シック、クール、フォーマル、ダンディ、クラシック、地味な、悲観的な、という9つのイメージ言語群を持つ大所帯です。このゾーンの基本的なイメージは、完成と悲しみです。

**旧（秋）**

## ❖色の性質とイメージとの関係

y　明清色

ヤングイメージ(y)と明清色(ピュアカラーと白と混色)との配色は若々しく優しく、清らかなイメージになる。Bゾーンの上の方に位置する。

m　明濁色

マイルドイメージ（m）と明融色（ピュアカラーと灰と混色）との配色はなじみがよく、ナチュラルなイメージになる。Bゾーン寄りの中心に位置する。

c　中濁色

クレバーイメージ(c)と中融色（ピュアカラーと灰と混色）との配色は個性的な成長をイメージする。Gゾーンの中心寄りに位置する。

p　無彩色

ピュアイメージ（p）と無彩色との配色は前衛的（アバンギャルド）イメージとなる。強さのあるしゃれた感じ。Gゾーンの左上に位置する。

s　暗濁色

シリアスイメージ（s）と暗融色（ピュアカラーと灰と混色）との配色は熟練、あるいはエキゾチックなイメージとなる。Rゾーン中央に位置する。

h　黒・スレートグレイ

ハードイメージ（h）とスレートグレイとの配色は頑固な強い意志のイメージとなる。ワイルドなイメージもある。Rゾーンの左下に位置する。

e　明清色

エルダーイメージ（e）と明清色との配色は日本的なイメージであり、ひなびた雰囲気もある。Wゾーンの左中辺りに位置する。

Part 6　色彩生理とイメージ

# 6. イメージ言語

## イメージは言語で表現できる

人はほとんどのコミュニケーションを言語によって行っています。もちろん絵やパフォーマンスでもコミュニケーションは可能です。デジタル色彩では視覚化(感情表現なども含む)が可能な言語を、日常用語の中から500ほど選び、さらにデザインで用いられる頻度の高い160言語を選定し、そのイメージを生成する色を最大で16色抽出しています。

イメージ言語とはイメージを視覚化できる言語で、視覚言語ともいいます。例えば「重い」というイメージは、明るい色よりも暗い色によって生成できます。色には視覚的な重さがあると言い換えることもできます。イメージ言語はシンプルで、できる限り国際的に通用するものでなければなりません。民族や文化によってイメージ言語が多少変化することがありますが、翻訳の際に近い現地語にしています。

❖イメージ言語

```
┌─────────────────┐
│  イメージ        │
│  ┌──────┐       │      ┌──────────────┐
│  │ 感 情 │───────┼─────│ 目に見えない事象 │
│  └──────┘       │      └──────────────┘
│  ┌──────┐       │              ↓
│  │ 形容詞 │       │
│  └──────┘       │
└─────────────────┘
                     ┌──────────────┐
                     │   視覚化分析    │
                     │  ┌────────┐   │
   視覚化できる要素を    │  │ 時 間  │   │
   抽出する            │  ├────────┤   │
                     │  │ 強 さ  │   │
                     │  ├────────┤   │
                     │  │ 重 さ  │   │
                     │  ├────────┤   │
                     │  │ 硬 さ  │   │
                     │  ├────────┤   │
                     │  │ 温かさ │   │
                     │  └────────┘   │
                     └──────────────┘
                            ↓
   160言語          ┌──────────────┐
                     │  イメージ言語   │
                     └──────────────┘
```

視覚化できる言語をイメージ言語と呼んでいる。
主に形容詞を対象に、約500言語から選定している。

## イメージチャート

**新（春）** ／ **旧（秋）** ／ **強（夏）** ／ **弱（冬）**

### フェザーイメージ
淡い／淡白な／あっさりした／シンプルな／さっぱりした／クリア／すがすがしい／清潔な／ドライ／純粋な／クリアな／さわやかな

### ヤングイメージ
可憐な／進歩的な／希望／未来的／ロマンチックな／清楚な

### ミストイメージ
メルヘンチックな／冷静な／純真な／すっきりした／おだやかな

### ロマンチック
しなやかな／柔和な／繊細な

### マイルドイメージ
進化／みずみずしい／エステ調／新鮮な／堅実な／なじみやすい／肌触りのよい／簡素な／叙情的な／情緒的な／上品な／しっとりとした／優美な／エレガント／エレガントな／優雅な／フェミニン／ひかえめな／ドレッシー

### アバンギャルド
革命的な／歓喜／風変わりな／楽観的な／エポック

### クレバーイメージ
親しみやすい／開放的な／はつらつとした／気楽な／ルーズ／滑稽な／活気のある／意外な／カジュアル／クレイジー／若々しい／生き生きした／ストリート調／健康な

### プリティ
あどけない／可愛らしい／子供っぽい／キュート／甘い／初々しい

### ファミリアイメージ
エコロジー／安全な／元気な／平和な／ナチュラル／アース調／なごやかな／安らかな／素朴な／のどかな／家庭的な／親密な／素直な／豊かな

### ナチュラル
女性的な

### プレーンイメージ
シャープな／スピーディ／クール／冷たい

### ピュアイメージ
ダイナミック／大胆な／ダイナミックな／激しい／強烈な／衝撃的な／サイケ調／刺激的な／アクティブな／エネルギッシュ／アクロバティック

### スポーティ
カーニバル／スポーティ／活動的な／ヒップホップ調

### タフイメージ
ゴージャス／ゴージャスな／豪華な／派手な／ぜいたくな／装飾的な／はなやかな／装飾的な

### セクシー
恍惚／美味しそうな／香ばしい／大人っぽい／まろやかな／充実した／円熟した／魅惑的な／艶っぽい／エロチックな

### ハードイメージ
チープな／質素な／ひなびた／日本的な／枯れた／地味／落ち着いた／敬意／貴重な／ノーブル／気高い／格調のある／気品のある

### エルダーイメージ
モダン／インテリ風／粋な／洗練された／おしゃれな／幽玄な／神秘的な／静かな／ハイブリッド／機械的な／宇宙的な／オカルト／優れた／古着風な

### シック
モダン／クール／都会的な／ネイビー

### シリアスイメージ
エスニック／苦い／風刺的な／土着的な／辛い／酸っぱい／異国風な／アフロ／アーミー／ワイルド／ワイルド／力強い／粗野な／荒っぽい／たくましい

### ダンディ
渋い／紳士的な／ダンディ／男性的な／正式な／フォーマル／カオス

### クラシック
保守的な／実用的な／クラシック／伝統的な／儀礼的な／重厚な／なつかしい／スマートな／頑固な／シリアス

### ヘビーイメージ
堅牢な

### 悲観
悲観的な／寂しい／悲壮な

### ダウンイメージ

Part 6 色彩生理とイメージ

### [表の見方]

あらゆるものを宇宙の組成の原理である時間とエネルギーの関係で捉えるためのチャートである。縦軸は時間軸で、上（＋）にいくほど未来を示し、中央（0）が現在、下（－）へいくほど古さを表す。横軸はエネルギー軸で、左にいくほど強く、右にいくほど微弱になる。例えば、積極的な人は、エネルギーが強く左寄りに位置する。逆に消極的な人は、エネルギーが弱く右寄りに位置する。

＊本書に添付されているカラーインデックス（色票）はこのイメージチャートに基づいている。

©HARU - IMAGE

# 7. 色の感覚が異なる

## 感覚は個人のもの

色彩感覚は脳に記憶された色彩的な体験が異なるため、個人によって差があります。例えば、色彩心理系の本を開くと「緑は安らぎを与え、緑の好きな人は基本的に穏やかで、何事においても堅実さが際立ち、我慢強さもあります」等の記述が目立ちます。

この文には正しい部分とそうでない部分があります。緑が安らぎを与えるのは色彩生理で裏付けられますが、緑を好む人が堅実で我慢強いかどうかは断定できません。色を好む理由はパターン化できません。

感覚の差こそ個性だといえます。民族や国が受け継いでいる文化の創出する原点となる色彩感覚は、その国独自のものがあります。国ごとの感覚が異なるため、表れる文化もそれぞれ独特の雰囲気があります。異なるのが当然の感覚であって、良い悪いという評価の対象にはなりません。色彩センスも同様、善し悪しの評価ができません。

❖日本人の文化に表れた代表的な色彩感覚

| 4つの美意識 | | |
|---|---|---|
| 絢爛豪華 | → | 貴族文化 |
| 晴れ | → | 庶民文化 |
| 質実剛健 | → | 武士文化 |
| わびさび | → | 文人文化 |

❖現代の美意識

| 「かわいい」 | | 「かっこいい」 | |
|---|---|---|---|
| 「自然」 | | 「クール」 | |
| 「きれい」 | | 「イケてる」 | |

日本には派手な文化と地味な文化が混在しています。それは階層によって生まれてきたものであると考えられます。現代の日本人にはこの2つの色彩感覚が共存しています。あるものについては派手であったり、別のものに対しては地味であったりします。「カワイイ」はその代表的なものです。

Part 6　色彩生理とイメージ

# Part 7
# 色の性質と力

色には人に与える生理的な刺激があります。それは刺激により人の心を動かす力といえます。色の性質や力を知ることで、意図的に効果的な配色を行うことが可能です。色の性質を知れば知るほど色が楽しくなります。

# 1. 誘引性

## 色の人の目を引きつける力

色には目を引きつける力があり、誘引性といいます。誘目性ともいって、他の色より目立つため目が行ってしまう状態です。誘引性の高さは色によって異なり、一般的に高彩度か高明度なら誘引性は高くなります。色味では暖色系で、赤、黄、橙が最も高い色です。誘引性の高い色を使うことで、人に注意を促すことができます。工事現場の表示、緊急用の案内、駅のホームの危険表示などに活用されています。

誘引性と美的効果は別のものです。看板やチラシ、Webなどで、ただ目を引くためだけに誘引性の高い赤が使われることが多く、美的効果や可読性に影響を与える場合があります。

人の眼を引きつけるアイテムをアイキャッチャーといいます。モデルやキャラクター、そして色が使われています。人の眼を引きつけ、読んでもらうのが目的です。

### ❖人の目を引き付ける性質

赤のように波長が長い色は誘引性が高くなる。ただし、周囲が赤ばかりのときは誘引性は消失する。

青のように波長の短い色は誘引性が低くなる。ただし、周囲が暖色系のときは高くなる。

1色で見ると、波長の高い色が誘引性が高くなり、短い波長は低くなる。ただし、黄緑や黄は明度が高く、誘引性も高い。

### ❖彩度の高い色

ピュアな色はその色味の中で最も鮮やかに見え、人の目につく。彩度の高い色は、彩度の低い色の中では目立つ。色味の中では波長の長い色が目立つ。

### ❖暖色系

暖色系は進出や膨張して見える性質があるため、目立つ。赤は明度が低いが、鮮やかさが群を抜いているので使用される機会が多い。

### ❖明度の高い色

明るい色は進出する性質が強いため、ひときわ目立つ。有彩色で最も明度が高いのは黄だが、実は黄緑の方が目立つ。危険表示などでは黄が使われる。

### ❖コントラスト

誘引性は相対的なものであるため、その色の周囲にどんな色が来るかによって効果が変わる。コントラストの強さは特に誘引性に影響する。

# 2. 視認性

## 見え方は距離と背景が影響する

遠くからでも色が何色かがわかることを視認性と呼んでいます。視認性が高いと、遠方よりメッセージを送ることができます。視認性には図柄の細部まで確認できる「明視性」と文字や数字が読める「可読性」、遠方でも色が判別できる「識別性」があります。

視認性は、対象物が置かれる環境条件にも大きく左右され、暗かったり、霧がかっていたりすれば当然見えづらくなります。交通標識は、それらの条件でも高い視認性が要求されます。

視認性を高めるには、明度差がある色の組み合わせが適しています。人は明快なものに目が引きつけられますが、この性質を生かすためには、対象物の周囲に似たような色を置かないことがポイントになります。例えば、黄の周囲が白の場合は視認性は著しく低くなります。

❖視認性の高い色の組み合わせ例

| 黄 | 黒 |
| 黄 | 紺 |
| 黄 | 赤 |

黄は視認性が高く、他の色との組み合わせでさらにその効果を高める。

遠方より確認できる視認性の高い組み合わせは、交通標識などに応用されている。色が持っている明るさと周囲の明るさによって視認性が変化する。最も条件の合う色を選ぶ必要がある。

❖背景との関係

その色が持っている明るさと周囲の明るさによって視認性が変化する。最も条件の合う色を選ぶ必要がある。

Part 7 色の性質と力

デジタル色彩デザイン 105

# 3. 可読性

## 読めることが最優先

　私達は視覚的コミュニケーションの中で文字に頼っている部分は大きいです。視覚的コミュニケーションのツールとして使っているのは絵（写真や映像を含む）と文字の2種類です。それだけに、文字に対しての配慮は欠かせません。

　文字は読むためにあります。たぶんそれは誰でもわかっていることですが、配色を間違うと読みづらいものになります。その他、文字には書体やサイズという要素があります。デザイナーは文字を使う以上、読む人に負担をかけてはいけません。

　文字には図と地という無視できない関係が存在しています。配色で注意しなければならないのは、どの色を背景にしたときに、文字は何色にしたらよいかの知識をしっかり持つことです。最悪な関係は白地に黄の文字です。明度が近いと判読が不能となります。

❖読みづらくなる配色例

明度が近い

　読みづらい配色

　読みづらい配色

色味が近い

　読みづらい配色

○　可読性がある配色

彩度が近い

　読みづらい配色

補色同士

　読みづらい配色

明度や彩度が近い関係は読みづらくなる。色味が補色の関係にある場合は、ハレーションが生じて読みづらくなる。またコントラストの高い配色も、目を疲労させるため避けた方がいい。

❖可読性の高い配色例

虹のかけ橋

虹のかけ橋

虹のかけ橋

虹のかけ橋

虹のかけ橋

虹のかけ橋

虹のかけ橋

2色の関係は図と地の関係であり、明快なコントラストがあることが可読性を高める。地が赤や黄は、鮮やかさが強いため、少し読みづらくなる。

# 4. 色順応

## 巧妙な目の調整力

明るい外から暗い室内に入ると、初めのうちは中の様子が暗くてよく見えないのですが、しばらくすると目が慣れて見えてきます。これを明暗順応といいますが、こうしたことが色でも生じます。

屋外から白熱電灯で照明された室内に入ると、部屋が黄色を帯びて感じます。しばらくすると黄色味が取れて自然な色に感じられるようになります。これを「色順応」と呼んでいます。

人の目は、照明の変化に対応して、物が元々持っている色を感じるようにコントロールしています。同じ色を見続けると、その色に順応して、その色に対する反応が弱くなります。

反応が弱くなったところで別の色を見ると、直前に見ていた色の補色（生理的補色）が加算された色になります。この変化を色残像（継時色対比）と呼んでいます。

屋外から白熱電灯の部屋に入ると最初は黄色味を帯びて見えるが、次第に自然な色の部屋に見えてくる。これが色順応である。

**明順応** 桿体は明るい光を受け続けると、最初はまぶしく感じられるが、次第にはっきりと見えてくる。これを明順応という。

**暗順応** 暗いところに入ると桿体が働き、最初は見えづらかった物が次第にはっきり見えてくる。これを暗順応という。

左側に黄色、右側に青色の画面。中央にある点を10秒ほど注視する。

左が黄色、右が青色がかかった写真に目を移し、中央の点を注視する。

このようなグレーの画像に見える。色順応と呼ぶ。

デジタル色彩デザイン 107

# 5. 残像補色

## 補色の力は大きい

緑のマスカットを2～3分見てから白壁を見ると、そこに赤いマスカット像が浮かびます。これを残像補色と呼んでいます。緑と赤は補色の関係にあるともいいます。これは網膜での現象といわれています。

緑（の波長）が網膜に当たると、中和させるかのように赤が生じます。次に緑から目を離し白いものに目を移すと、網膜に残っている赤が見えるといわれています。

赤と緑を同時に見ると、お互いの残像補色が同時に発生して混乱し、チカチカします。これをハレーションと呼んでいます。ハレーションはお互いを生き生きとさせるため、刺身のつまに緑のものを添えるのはいい例です。アクセントカラー（138ページ アクセントカラー参照）もその応用です。

緑の紙を見てから黄の紙を見ると、そこに橙色が見えます。これは、残像補色の赤と黄が混色して橙になると考えられています。

❖ 残像補色が見える仕組み

赤を見て網膜に赤が投影されると、その赤を中和するために緑が出現する。いきなり赤を視野から外すと、その緑が見える。これを残像補色と呼んでいる。

補色の組み合わせ

## 補色の効果

補色同士の配色は普通によく見ることができる。緑の葉の中のリンゴは赤く、生き生きして見える。補色同士はハレーションを起こす。互いに活性化するため、高揚感を高める。アクセントカラーとしての使い方もあり、知っておくと便利な配色である。

# 6. 色錯視

## 自分の目を疑う

同じ色なのに、背景が異なると違った色に見える現象を色錯視といいます。人はいろいろな形で錯覚を起こします。色錯視も複数のものがあります。

色錯視の原因は、脳がどの色を中心に見ているかなどによって起こります。色の対比や同化では生じやすいとされています。進出後退や膨張収縮、面積効果によっても起こります。対比では、色相、明度、彩度、補色などによります。中には接する場所に生じる縁辺対比などがあります。

最も顕著に錯視が生じるのが同化です。周囲の色に同化することで錯視が起きます。中には、止まっているはずのパターンが動いて見えるものもあります。まさに自分の目を疑うような現象です。

こうした色錯視は錯視としての現象だけが注目されがちですが、デザインで生かすことが重要です。

❖背景の色による錯視

by BrainDen
上のブロックと下のブロックは、同じ色である。陰影と背景の色の違いで、下のブロックのほうが明るく見える。

by BrainDen
右の犬と左の犬は全く同じ色のグラデーションがかかっている。背景のグラデーションによって全く異なる色のように見える。

by Paul Nasca
画面を見つめると、とたんに模様が動き出す。見ている中心より端のほうがより動いて見える。

同じ大きさの服であるが、黒は収縮して見え、白は膨張して見える。人が黒の服を選ぶ理由の一つになっている。

# 7. 透明視

## 透明感は人類の憧れ

　人は透明なものに好奇心を抱いてきました。人類が初めてガラスを手にしたときは、ダイヤモンド以上の感動を覚えたに違いありません。物体を通して向こうが見える、それは不思議の世界でした。

　絵の表現が進むと澄んだ川の流れや、波の透明感をテーマにするものが出てきました。絵具でいえば、透明水彩は透明感が出しやすいですが、油絵のように不透明な顔料を使って透明感を出すのは高度な技術が必要でした。

　色付きセロファンが重なったような表現への憧れは昔も今も変わっています。2つの形が重なったときにどちらかが透明に見える現象を透明視といいます。

　原理は別々の色の帯が十字に交叉したとき、交叉した場所を2つの色を混色して塗れば透明感が感じられます。この繰り返しによって複雑な表現を可能にします。

❖透けて見える原因

この配色を見て、黄の上に青紫があるとは誰も思わない。重なっている黄の方が多く混色されているからである。

赤の色が黄緑の渦の上に乗っているように見える。赤の色が強いので黄緑の渦巻きが地に見え、赤の渦巻きが透けて見える。

透過の条件は重なり合う色のうち、その色味が強い方が上に来る。同じ分量ずつの混色の場合は、上下どちらとも取れる透過となる。

色の違う透明なセロファンが重なっているように見える。実際には上下の色の混色だが、透明感が出る。実際の色セロファンを重ねてもできる。

# 8. 主観色　ペンハムのコマ

## 白の中の色味を引き出す

　無彩色には色味がありません。もちろん彩度もありません。しかし、ある条件を満たすとそこに色味が感じられるものになります。白黒のモアレのパターンを見ていて色味を感じることがありますが、この現象を主観色と呼んでいます。

　主観色にはモアレのように静止しているものから色味を感じる静的主観色と、動かして色味を感じる動的主観色があります。また、モノラルなパターンを見てから目を閉じて見られる残像主観色もあります。

　動的主観色で代表的なのがペンハムのコマがあります。回転させることによって色味が現われます。

　主観色がなぜ起きるかは定かではありません。白と黒のハイコントラストの対比からハレーションが生じて白に含まれている色味が飛び出してくると考えられています。逆に色を使って無彩色にする方法もあります。

❖静的主観色

じっと見つめていると、7色の色の筋が浮かび上がる。

じっと見つめてから目を閉じると、7色の輪が浮かぶ。

❖動的主観色・ペンハムのコマ

この白黒のコマを回転させると、右のように色が現れる。

ペンハムのコマ：市販先
http://item.rakuten.co.jp/toyo-kyozai/672041071/

Part 7　色の性質と力

デジタル色彩デザイン　111

# 9. 対比現象

## 対比は配色の基本

隣接する色同士の配色を対比と呼んでいます。基本的に配色はほとんど対比の効果で成立しています。対比させることによって、コントラストを強めたり、お互いの性質を融和したりするのが対比の目的です。対比には、明度対比、色相対比、彩度対比、補色対比、縁辺対比などがあります。
白と黒の対比は最もコントラストが強くなります。グレイトーン（無彩色のグラデーション）まで使えば、立体感や奥行きを表現することもできます。

補色対比は最もハレーションが起きやすく、激しい配色効果が得られます。

色はある程度の大きさを持たないと、その色味を感じさせることはできません。これを面積効果と呼んでいます。少量の色の場合は、無彩色に近づきます。文字に色付けする場合、この現象が起きやすく、広い面積であればその色味を伝えやすくなります。

❖対比現象の種類

### 継時対比
赤を約30秒見つめ、目を右に移すと緑が見える。残像補色の現象である。

### 彩度対比
小さな四角の橙色は左右とも同じ色。背景の彩度が異なると鮮やかさが違って見える。

### 色相対比
同じ黄でも背景が異なる色味の場合、見え方が異なる。背景の色の補色残像が被る。

### 補色対比
補色の上にある赤は鮮やかに見える。補色残像の影響である。

### 明度対比
同じ灰色であるが、背景の明るさによって見え方が異なる。

### 縁辺対比
色が接する部分では互いの影響を受け、暗い色が明るく、明るい色が暗く見える。

# 10. 同化現象

### 隣接色同士の融和

　同化とは、2色が隣接し合う配色で、どちらかが一方の色味に近づくことです。例えば、黄の線が緑に囲まれているとき、黄は緑を帯びて見えます。これは、どちらかの色の面積が小さいときに、面積の大きい色に近づくからです。

　色相、彩度、明度でこの現象は生じます。いずれも2色が近い関係にあると、この効果は大きくなります。人の眼の網膜では、小面積の色が大面積の色とオーバーラップして起こるといわれています。別名フォン・ベゾルト効果といいます。

　同化は隣接し合う色同士が融和しますが、対比現象とは全く逆のものです。対比はお互いに反発し合い、迫力を増しますが、同化は色調が統一化されます。一種の色錯視です。

　印刷で使用されているCMYKインクによる網点での発色は、そういった網膜の性質により生まれます。

❖同化の条件

線の幅が一定のときは同化が起こりづらい。どちらかが狭いと、狭い方が広い方の色に近づく。2色が近い色同士のときは同化の効果が高くなる。また2色の幅が広くなると、同化ではなく対比の効果が出てくる。

### 明度の同化

同じ灰色なのに周囲の色によって明度が変化して見える。同じ灰色が暗い色に囲まれると暗くなり、明るい色に囲まれると明るくなる。

### 色相の同化

色味が近い色同士の場合、同化の現象が大きくなる。同じ色が周囲の色に染められてしまう。

### 彩度の同化

彩度が近い色はかなり近い色になる。基本的に色味も近いので融和しやすい。

# 11. 色陰現象

## 周囲の色に注意

　色陰現象とは、白の形の周囲がピュアカラーの場合に、白が補色がかった色に見える現象です。例えば、緑のランチョンマットの上に置かれた白い皿は、赤みがかって見えます。緑と赤は補色の関係にあり、残像補色の現象です。

　赤のランションマットの上に、白いお皿をコーディネートしてみると、白いお皿がなんとなく緑がかって見えます。

　この現象は実際によく使用されています。クロード・モネの「セーヌ河の朝」では、周囲を青紫にし、その色に橙色が被るように着彩されています。これは、色陰現象の応用といえます。

　白や灰色などの無彩色が、周囲の鮮やかな色の残像補色の影響を受け、補色の色がかかったように見える色陰現象は、周囲の色に気をつけないと中の色が違って見えることがあることを教えてくれています。

中心の灰色が、緑がかって見える。

中心の灰色が、青みがかって見える。

中心の灰色が、黄みがかって見える。

中心の灰色が、赤みがかって見える。

### 色陰の効果

**クロード・モネ 「セーヌ河の朝」**
**（1897 年油彩）**
暁を迎えた夏の朝の情景。周囲の青紫部分がその朝焼けに影響し、橙色を強めている。色陰現象を利用した例。

# Part 8
# デザインのための色彩心理

色には人に与える心理作用があります。この色彩心理は感覚に近いものです。その色を見た人が一般的に感じる心理ですが、デザインの世界では配慮しなければならない項目の一つです。特に製品デザインの色彩計画には必須です。

# 1. 軽重

## 視覚的な重さ

　色には視覚的な重さがあります。これは主に明度が関係していますが、色味にもいえます。明るい色は軽く、暗い色は重く感じます。宅配便の箱を白にしたのはその効果を利用してのことです。

　また、赤と青はほぼ同じ明度ですが、赤の方が軽く見えます。波長の長い色は前進して見えるため、軽く見えます。波長の短い色は後退して見えるため、重く見えます。

明るい色は軽く見える。逆に暗い色は重く見える。

白の箱は軽そうに見える。黒の箱は重そうに見える。同じ箱でも、色の明度で重さの感じ方が変わる。

# 2. 動静

## 動く色と止まる色

　色によって、躍動して見えたり振動して見えたりするものがあります。逆に制止して静まり返っているような色もあります。

　動静の効果に関係しているのは明暗と寒暖です。明るい色は開放的で外に飛び出すような活発さを感じます。暗い色は固く、動くのを拒否するかのようなイメージです。配色では明暗をつけると動き出します。対比を弱めると静かになります。

3色の組み合わせで、動的な暖色の中に静的な色を入れても、そのコントラストの強さから、より動的な効果が高まる。青系のコントラストのない配色は静かに感じる。

動的な色

純色は活動的なイメージである。

静的な色

明るい青系の色は動きのないイメージである。

Part 8 デザインのための色彩心理

# 3. 進出／後退

## 3DCGの原点は陰影

色の前進と後退に関係しているのは明暗が大きいです。明るい色は前進して見え、暗い色は後退して見えます。

絵画における立体感はこの性質を利用した陰影から生まれます。平面なのに立体感が感じられるのは、陰影による錯視といわれています。

遠近や奥行きも原理は一緒で、色による技法として活発に追求されてきました。

周囲が暗い中の明るい色は前進して見える。

周囲が明るい中の暗い色は後退して見える。

一般的に前進と後退には明度が関わっているが、色相からみて暖色系も前進して見える。

# 4. 膨張／収縮

## 使える性質の一つ

色によって膨らんで見えたり、縮まって見えたりします。同じ大きさなのに大小を感じてしまうのも色の性質です。生クリームで覆われたケーキは一段と大きく見えます。チョコレートで覆われたケーキは締まって見えます。

ロゴの扱いで注意するべきことは、黒地に白文字を入れたときと、黒文字のときに、同じ太さに見えるように調整をすることです。

同じ面積でも暖色系の色は膨張して見える。黄緑は最も明るく見える色のため広がって見える。暗い色は収縮して締まって見える。

膨張色

明るい色と暖色系は、膨張して大きく見える。

収縮色

暗い色と寒色系は、収縮して小さく見える。

Part 8 デザインのための色彩心理

デジタル色彩デザイン

## 5. 寒暖

### 身近な寒暖の心理

　色の心理の中でも最も頻繁に利用されているのが、寒暖を感じさせる色です。色の寒暖は、暖色系と寒色系という言葉で呼ばれています。これは赤を見て寒く感じる人がいることから断定的な言い方を避けているからです。明度を変えることで、ぽかぽかやクールなイメージを表現することができます。家庭では暖色系、オフィスでは寒色系が多く使用されています。

グレイを引いて比較すると、よりその効果が分かる。

寒く
感じる色

青を中心とした色は寒く感じる。

暖かく
感じる色

赤を中心とした色は暖かく感じる。

## 6. 硬軟

### 長波長は軟らかい

　色により硬さや軟らかさを感じさせることができます。ソフトとハードの表現も頻繁に用いられます。硬さを感じさせる色には、頑固さだけでなく信頼感もあります。軟らかさ感じさせる色には、優しさや若々しさがあります。
　硬軟には明度が深く関係しています。暗い色はハード、明るい色はソフトに感じます。性別を表す色としても使われます。

暗い色というのは、見かけよりもずっと硬く感じる。
明るい色は軟らかそうに見える。

硬い色

暗い色は硬く締まって見える。

軟らかい色

触れると軟らかそうな気がする。

Part 8　デザインのための色彩心理

118　デジタル色彩デザイン

# 7. 悲喜

## 喜びと悲しみ

感情表現の中で最もポピュラーなイメージです。喜びの表現は、いろいろなものに応用されています。悲しみの表現は、小説の挿絵、ドラマのタイトル、映像の場面など、実は需要も少なくありません。

喜びを表す黄を中心に、暖色系を使います。特に黄には笑いを促す生理作用があります。悲しみは寒色系で、暗い色を中心に配色します。

喜びに躍動感を感じる。

悲しみは深く落ちていきそう。

喜びの色

黄を中心とした暖色系は、喜びの表現に適している。

悲しみの色

暗い青系の色は、人に悲しみを感じさせる。

# 8. 派手／地味

## どちらも大切

一般的に派手な色とか地味な色という表現はよく使われます。この心理的な色は彩度に深く関わっています。派手な色は彩度が高く華やかです。地味な色は彩度が低く目立たない色です。

どちらも好意的に使われることが少なく、派手であることや地味であることは避けたいという心理が世間的に存在しているようです。デザインではどちらも重要です。

彩度が高く色味の多い配色（左図）は派手だが温かみと楽しさがある。
彩度が低く暗い色の配色（右図）は地味だが深い味がある。

派手な色

純色をはじめ、彩度の高い清色は派手である。

地味な色

暗い色とグレイッシュな色は地味である。

Part 8 デザインのための色彩心理

デジタル色彩デザイン 119

# 9. 甘い／辛い

## 世間のような心理

色によって味覚も表現できます。味覚は記憶にある料理の色がその基本になっています。甘味はスイーツからのイメージで、暖色系のヤングイメージやマイルドイメージにある色です。辛味は唐がらしの赤を基本として、シリアスイメージとエスニックにある色です。

味覚を表現する言葉は、人間性や世間などの表現にもよく使われます。

丸みがある方がより甘く感じる。

尖っているものの方が辛さが強まる。

**甘い色**

明るい色でピンク系を多めに使うと、甘さがさらに増す。

**辛い色**

赤系を中心にどことなくエスニック的な感じがする。

# 10. 興奮／鎮静

## 人の心を動かす色

人の感情に直接触れてくるのが興奮と鎮静です。赤はアドレナリンの分泌を促し、血流を促進させ興奮へと誘導します。青はそのアドレナリンを抑え、興奮を鎮静させます。高揚感は映像やゲームなどには不可欠な要素ですが、興奮と鎮静を交互に使うことによってその効果を高めます。

ただし、両方の色とも長時間見ることにはリスクを伴います。

躍動する雰囲気がある。

落ち着いたイメージ。

**興奮する色**

赤を中心とする暖色系は人を興奮させる。

**鎮静する色**

青を中心とした、高ぶりを鎮静化するグループ。

Part 8 デザインのための色彩心理

# 11. 色の記憶

## 色記憶と記憶色の違い

色記憶とは見た色の記憶で、記憶色は事物に結びついている色の記憶です。例えば、人が着ていた服の色を思い出すのは色記憶で、リンゴの色は赤というのが記憶色です。

色が記憶されるのは脳の海馬、右脳、左脳です。色の記憶は右脳の感覚によるものなので、記憶が変化します。人の名前や電話番号は明快に思い出しますが、これは左脳による文字の記憶です。

海馬

海馬は長期記憶を行う器官である。右脳はイメージに関する記憶で容量が大きい。左脳は文字による記憶で少量の容量。

記憶には感覚記憶、短期記憶、長期記憶の3種類がある。
・感覚記憶　1〜2秒の保持時間（意識されない）
・短期記憶　10秒ほどの保持時間（時間と共に消失）
・長期記憶　永遠の保持時間

# 12. 連想

## 連想が創造性を拡張する

ある色を見て、関連したイメージを持つことを連想といいます。人と共通しているものと、個人的なものとがあります。例えば、緑を見て「木」を連想する人は多く、環境からの影響によります。具体的なものを連想する場合と、抽象的（感情的）なものを連想する場合があります。連想は創造性に結びつき、その人の連想範囲が広いほど、豊かな創造に連なります。

| 色系 | 色名 | 具体的連想 | 抽象的連想 |
|---|---|---|---|
| 無彩色系 | 白 | 雪、白紙、砂糖 | 潔白、清楚、衛生 |
|  | 黒 | 墨、炭、夜 | 暗黒、悲哀、死 |
| 赤系 | 赤 | 火、血、太陽 | 情熱、革命、危険 |
|  | ピンク | バラ、桃、頬紅 | 温情、幸福、愛 |
| 橙系 | 橙 | みかん、オレンジ | 温情、陽気、快活 |
| 黄橙系 | 黄橙 | 山吹の花、みかん | 快活、光明、明快 |
| 黄系 | 黄 | レモン、月 | 平和、光明、活発 |
| 黄緑系 | 黄緑 | 若葉、若草 | 希望、平和、青春 |
| 緑系 | 緑 | 葉、草原 | 平和、希望、安全 |
| 青緑系 | 青緑 | 深海 | 沈静、深遠、厳粛 |
| 青系 | 青 | 海、空 | 希望、悠久、清澄 |
| 青紫系 | 青紫 | ききょう | 高貴、気品 |
| 紫系 | 紫 | すみれ | 高貴、優雅 |
| 赤紫系 | 赤紫 | 牡丹 | 熱烈、優美 |

Part 8　デザインのための色彩心理

# 13. 象徴

## 見えないものに形を

本来関係のない抽象的なことと具象的なものを結びつけることを、象徴といいます。抽象的な精神や理念を物の形で表しているのがシンボルマークです。フランスの国旗は青白赤の3色ですが、青は自由、白は平等、赤は博愛を象徴しています。

関係ないものの意味づけを考えるのがデザイナーの仕事であり、そこに色のもつ性質や意味などが役立ちます。

フランスの国旗は自由・平等・博愛を表している。

■ 自由
□ 平等
■ 博愛

女神の頭部にある王冠の7つの突起は、7つの大陸と7つの海の自由を意味し、それを象徴している。

# 14. サイン

## 誘導と案内

サインは象徴（シンボル）よりも軽い記号です。意味する内容が単純なものを指しています。場所の表示や誘導のために機能しています。共有された事柄の確認にも使われます。印という意味で署名を差す場合もあります。サインの色は、人の誘導や案内に用いられています。看板やネオンサインなどは目立つ必要があり、誘引性の高い色が使われています。

案内は心遣いが基本にある。このサインには、機械的に案内があるのではなく、楽しさがデザインされている。
(写真：イオンレイクタウン・越谷市)
(デザイン：株式会社 NATS 環境デザインネットワーク)

Part 8 デザインのための色彩心理

122 デジタル色彩デザイン

# 15. 印象評価

## SD 法の応用

色に限らず、ある配色に対する見た人の評価を知ることは重要なことです。見たときにどのような印象を持ったかを調べるのに SD 法が使われます。

知りたい内容により項目を立てますが、左右に対立する語句を置き、その度合いがどちらに近いかを選んでもらいます。配色の主観的なイメージを知りたいときと、評価者のイメージ構造を知りたいときに適しています。

| 非常に当てはまる | やや当てはまる | どちらでもない | やや当てはまる | 非常に当てはまる |
|---|---|---|---|---|
| 人工的な | | | | 自然な |
| 充実している | | | | 空虚な |
| 整然とした | | | | 散らかった |
| 柔らかい | | | | 硬い |
| 美しい | | | | 醜い |
| 陰鬱な | | | | 快活な |
| 鮮やかな | | | | くすんだ |
| 汚い | | | | 清潔な |
| 気楽な | | | | 息苦しい |
| 暗い | | | | 明るい |
| 安全な | | | | 危険な |
| 怖い | | | | 安心な |
| 不快な | | | | 快適な |
| 健康な | | | | 不健康な |
| 閉鎖的な | | | | 開放的な |
| 広々とした | | | | ごみごみとした |

印象評価 SD 法
対抗する用語を両端に置き、その強さを評価し、イメージの傾向を分析する。

# 16. 嗜好

## 色の嗜好は変化する

人には好きな色、嫌いな色があります。それはその人の経験に深く結びついています。その色に対していい思い出が多ければ、好きになることが多いといえます。

嗜好色は製品やキャラクター、服などの色を決める際に極めて重要な意味を持ちます。嗜好色はその人の中で年々変化します。また、その人の嗜好色は1色ではなく、複数の色が存在しています。

〈1973年　嗜好色／男子〉

| | 1位 | 2位 | 3位 |
|---|---|---|---|
| 20歳前後 | 橙 | 黄緑 | 白 |
| 30歳前後 | 橙 | 黄緑 | こくすい緑 |
| 40歳前後 | 橙 | 黄 | 緑 |
| 50歳前後 | 黄緑 | 橙 | 黄 |

〈1973年　嗜好色／女子〉

| | 1位 | 2位 | 3位 |
|---|---|---|---|
| 20歳前後 | 白 | 橙 | 黄 |
| 30歳前後 | 白 | 黄 | 赤 |
| 40歳前後 | 赤 | 黄 | 橙 |
| 50歳前後 | こくすい緑 | 白 | 水色 |

「中小企業事業団と千々岩英彰」より一部抜粋

〈1998年　嗜好色〉

| | 1位 | 2位 | 3位 |
|---|---|---|---|
| 20代 | 白 | 青 | 黒 |
| 30代 | 白 | 青 | 水色 |
| 40代 | 白 | 青 | 緑 |
| 50代 | 緑 | 白 | 紺 |

読売新聞社 1998 年実施データより一部抜粋

〈2014年　嗜好色〉

| | 1位 | 2位 | 3位 |
|---|---|---|---|
| 20代 | 青 | 緑 | 赤 |
| 30代 | 青 | ピンク | 緑 |
| 40代 | 青 | ピンク | 緑 |
| 50代 | 青 | 橙 | 赤 |

日本経済新聞　実施データより一部抜粋

# 17. 流行色

## 流行色は人が作る

かつて流行色協会が発表する色で、商品が売れた時代がありました。時代が変わり、流行っている色が指摘しづらい時代になりました。ファッション(流行)とは「同じものを束ねる」というラテン語から来ています。同じ青を身につける人が多くなればそれが流行で、10人中3人が身につけたら大流行といわれています。

これまでの流行色は流行色協会が2年先の色を選定してきました。流行をコントロールするためには、2〜3年間特定の色の露出を抑え、あらゆる生産メーカーが守ることが必須です。それを管理するのが各国の流行色協会（本部は国際流行色委員会・スイス）です。現在では足並みが揃わず、効果的でなくなりました。

現代は自然発生的な流行は少なくなり、企業の色彩戦略により、流行するという例が多くなりました。

❖戦後流行色年表

| | 社会／経済 | 暮らし・風俗 | 流行色 |
|---|---|---|---|
| 1940年 | ●終戦／ポツダム宣言 | ●「リンゴの歌」 | ●軍服のカーキ色<br>●アメリカンルックの原色調 |
| 1950年 | ●朝鮮戦争<br>●もはや戦後ではない<br>●神武景気<br>●皇太子ご成婚 | ●アメリカンルック全盛<br>●ディオール人気<br>●三種の神器<br>●マイカー元年 | ●パステル調<br>●ビタミンカラー<br>●モーニングスターブルー<br>●黒のブーム |
| 1960年 | ●東京オリンピック<br>●ベトナム戦争特需<br>●公害問題深刻化<br>●アポロ月面着陸 | ●カラーテレビ本放送<br>●流通革命<br>●ミニスカート登場<br>●サイケデリック | ●シャーベットトーン<br>●トリコロール配色<br>●メキシカンカラー<br>●サイケデリックカラー |
| 1970年 | ●大阪万国博<br>●ドルショック<br>●ロッキード事件<br>●オイルショック | ●ジーンズ、パンタロン<br>●ゼロ成長論<br>●ジョギングブーム<br>●省エネ | ●ナチュラルカラー<br>●ニュートラル<br>●アースカラー進出<br>●カーキ、オリーブ系色 |
| 1980年 | ●自動車摩擦<br>●チェルノブイリ原発事故<br>●国鉄民営化<br>●元号が平成へ | ●竹の子族<br>●ブランド人気<br>●ファミコンブーム<br>●渋カジ | ●DCブランドでモノトーン人気<br>●ヤングにパステル調<br>●ボディコン<br>●エコロジーカラー |
| 1990年 | ●湾岸戦争<br>●皇太子ご成婚<br>●阪神大震災<br>●長野五輪 | ●紺ブレ<br>●フェミ男<br>●第3次海外ブランドブーム<br>●コギャル・ヤマンバ | ●ネイビーブルー<br>●ナチュラルなベージュ<br>●アシッドカラー<br>●白 |
| 2000年 | ●そごうグループ民事再生法<br>●ヤフー株価1億円突破<br>●小泉内閣発足<br>●NY同時多発テロ | ●Gジャンアイテム人気<br>●水玉・迷彩柄 | ●ピンク大流行<br>●黒人気復活<br>●ビビッドレッドがヒット |

流行は現在把握するのが難しいが、流行を知る上で役に立つ。
（日本経済新聞データより）

# Part 9
# 配色基礎

配色をするということはどういうことでしょうか。これを理解せずに配色を行うと、作業的なロスが生じます。それを避けるために配色で何をしなければならないか、そしてどのような手順ですればよいかを本章では解説します。

# 1. 配色の方法

## 目的によって異なる配色技法

配色を行うためには、配色における基礎的な技法があります。これらの基礎的技法をマスターすることが配色のエキスパートになるための条件ともなります。デジタル色彩では、感覚的な技法をできる限り排除しています。根拠のある、説明できる配色を目指しているからです。

ここには伝統的な技法もあります。しかし、多くの技法には何のために（目的）と、得られる効果についてはほとんど触れられていません。配色を学ぶにはその意味を理解した上で、演習したり勉強したりすることが必要です。

配色は一度に多くの技法を用いることはほとんどありません。一つ、あるいはいくつかの技法を使うだけで、効果的な配色を行うことができます。技法は目的を達成するための手段です。配色の方法は、コミュニケーションの方法と同じです。相手が理解しやすいように行うことが原則なのです。

❖配色の方法は求めている効果を考えて選ぶ

## 配色目的の確認

### ブランドイメージや画面の配色
ある特定の色を印象づけるための配色
- ・メインカラーとサブカラー
- ・ベースカラーを決める
- ・ポイントカラーを決める

### 美的効果を作る配色
美を作りそれによって相手に感動を与える
- ・色調統一
- ・カラーバランス
- ・カラーコントロール

### インパクトを与える効果
画面にインパクトを与え強い印象を与える
- ・色数の効果
- ・面積効果
- ・余韻色

### 活性化の配色
生き生きとした躍動感により覚醒させる
- ・ムーブメント
- ・リズム
- ・アクセントカラー
- ・グラデーション
- ・セパレーション

配色の目的は、配色計画におけるすべてに影響を与える。配色の方法はその目的を分析することによって決まってくる。

# 2. メインカラーとサブカラー

## 商品の配色にも応用される

　自分の個性を多くの人に印象づけるために、個性を象徴する色をメインカラーと呼んでいます。メインカラーには、精神や信念の意味があります。企業のコーポレートカラーや学校のスクールカラーはこれに該当します。

　メインカラーは1色だけということはありません。1色の場合は他の企業のコーポレートカラーと類似することもあるので、そのリスクを避けるため複数の色を選定するのが一般的です。

　メインカラーは商品につけることも多く、企業イメージとの結びつきは強固です。そのため、選定にあたっては種々の検討が加えられます。

　このメインカラーを生かしたり、そのイメージを広げるためにサブカラーが用意されます。基本的にメインカラーよりも彩度が低く、無彩色を含めることもあります。

**メインカラー**
その企業や団体の精神の象徴的な色。この色を通じて企業のイメージを印象づける。1色ではなく複数の色を組み合わせる。

**サブカラー**
サブカラーはメインカラーを助ける色で、サポートカラーともいわれている。メインカラーよりも目立ってはいけない。

メインカラーなどの使用にあたっては、禁止条項など規制が目立つが、アメリカのCI（コーポレートアイデンティティ）では自由な組み合わせにより、本質的に持っているイメージの可能性を引き出そうとしている。

それぞれの企業が使用しているメインカラーは広い色相にまたがっている。他社との差別化を優先し、自分の企業がすぐに認識できるように工夫されている。

Part 9　配色基礎

デジタル色彩デザイン　127

# 3. ベースカラー(基調色)を決める

## 全体のイメージを支配する色

　配色の最もベースになる色のことをベースカラーといいます。ベースカラーは背景に使用されることが多く、背景色ともいわれます。全体の基調ともなる重要な色です。最も大きな特徴は、この色によって全体のイメージが支配されるということです。

　背景となる色はほとんどの場合、無意識下で見られるだけで、注目されることはありません。ところが、イメージに大きな影響を与えています。基調色はイメージを支配するといってもいいほどです。

　背景を一番最後に決めることは、イメージが最後で大きく変更になることを意味しています。それだけでなく、背景を最後に回すと、何色にしていいか迷うことが多いです。

　デザインのイメージからくるベースカラーを先に決めることが基本です。ベースカラーが目立つことは避けます。

❖ イメージを支配するベースカラー

無彩色のベースカラーはキャラクターが持っている色をそのまま見せる。キャラクターのイメージがストレートに見ている人に届く。

ベースカラーにキャラクターと同系色の赤系を用いた場合、キャラクターは溶け込んで、その存在感が弱まる。ここではベースカラーの橙の元気なイメージが支配する。

ベースカラーを補色にすると、キャラクターの色は鮮やかになる。しかし、鮮やかになればイメージにも変化が生じる。そのため図のように無彩色を混ぜ彩度を落とす。

# 4. ポイントカラー（要となる色）

## 画面に締まりを与える色

　作品の中で、最も重要で、特に主張させたい場合に使う色をポイントカラーといいます。多くの場合、メインカラーが使われます。画面の中で、その色の印象が見る人に大きくアピールする色になります。

　ポイントカラーは、画面の中で一番目立たなければなりません。他の色は、その色以上に華やかになっても、インパクトを持ってもいけません。あくまでも主人公はポイントカラーなのです。ポイントカラーを置くことによって、メッセージ性が強まり、その色の印象性が高まります。

　さらに画面に締まりが出て、緊張感が増します。そのため扇の要（かなめ）の機能と共通しています。ポイントカラーがなければ全体がバラけてしまうということです。アクセントカラー（138ページ「アクセントカラー」参照）と勘違いされることが多いのですが、使い方が全く異なります。

❖ポイントカラーの力

全体に緑のイメージは強いが、補色の橙も影響しているので、単なる柄のようにしか見えない。

ロゴの色を強めることによって、緑のインパクトが強まり、画面が引き締まる。これがポイントカラーの力である。

「糸巻きの聖母」
レオナルド・ダ・ヴィンチ
聖母マリアは慈悲深さの象徴である。マリアは青で表現される。青は見る人をリラックスさせ、清らかさを感じさせる。この作品における青はポイントカラーとして機能している。

Part 9　配色基礎

デジタル色彩デザイン **129**

# 5. 色調統一・ドミナントカラー

## 同系色の配色に近づける

使用する色味の幅を広くする（色数を増やす）と、全体はカラフルになります。カラフルになるとにぎやかなイメージになり、画面は落ち着きを失います。そこで、全体の色の調子をまとまったものにすると、統一感が生まれ、美的な効果を発揮します。

統一感を出すために色数を絞る方法もありますが、色数をそのままにして統一感を出す場合、ドミナントカラーが使われます。

ドミナントは、ある音階の上の調子に合わせる和音という意味の音楽用語からきています。

配色でのドミナントは、画面の中で最も重要視している色（ポイントカラー）をすべての色に混色することです。ポイントカラーが全体に入るので色調は統一されます。全体に同じ色味が加わるので、同系色による配色に近くなり、統一感が得られます。

❖ドミナントカラー

色味の広い配色（上段の配色）ではカラフルで楽しい反面、統一感がなく美的な効果が弱い。その中の強調したい色（ここでは黄緑）を全体に混色する（下段の配色）と、統一感が生まれる。これをドミナントカラーと呼んでいる。

モノトーンに近い配色では、形と色の濃淡で表現するため、シンプルだが深みのある表現となる。これも一種のドミナントカラーである。

❖色味の統一

同系色での配色は統一感があり落ち着いた美的効果をもたらす。
大切なことは、隣接する色同士のコントラストをつけ、生き生きしたものにすることである。

# 6. カラーバランス

## バランスから緊張感が生まれる

　どんな作品でも、最も基本的なベーシックデザインの上に成り立っています。基礎がなければ、上に立つものは倒壊してしまいます。配色にも基礎があります。その中の一つが色彩のバランス感覚で、カラーバランスと呼んでいます。

　画面における色の釣り合いを指しています。物理で出てくる重さの釣り合いと全く同じです。2つの重さを支点の位置で釣り合わせます。色には視覚的な重さがありますが、それを利用します。黄と青では青の方が感覚的に7倍も重いといわれています。支点をセンターラインに合わせ、色の位置を決めます。感覚的な重さはそれほど厳密ではありません。バランスがとれている状態とは、ちょっとでもずれたらバランスが崩れるというきわどい状態です。これを緊張感といいます。緊張感はインパクトを生み、感動や共鳴につながります。

❖カラーバランス

暗い色は重たく感じる。暗い色で広い面積を持つものはセンターラインの近くに置き、小面積のものを遠く離すとバランスがとれる。

少し軽めの広い面積のものはセンターラインに近づけ、小面積の色も少しだけセンターに近づける。

**ジョアン・ミロ（スペイン）**
黒い大きな固まりをセンターラインに近づけ、右側の端に黒い小さな固まりを散らしている。これによってバランスが保たれている。一見すると勢いで描いているように見えるが、微妙なバランスを計算していることがわかる。

# 7. カラーコントロール

## 美意識が必要な微調整

　カラーコントロールは、イメージをコントロールすることと同じです。自分が設定したイメージが的確に再現されたかどうかは、クォリティにつながる問題です。配色に関する作業では、配色の楽しさを感じながらやれたかどうかと、最終的には制作したデザインが、受け手に喜んでもらえたかどうかで評価が決まります。

　デザインにおける評価は、集客が伸びたとか、売り上げが上がったとか、経済効果に結びつくため、品質管理には十分配慮しなければなりません。

　カラーコントロールは、設定したイメージとの整合性、予測した効果が得られているかをチェックし、色の調整を行うものです。例えば、全体的に明るくすれば若さが出てきます。逆に暗くすれば保守的になります。配色の微調整は、自分の中の色に関する美意識が尺度になります。

### 若々しい

ここではカラーイメージとして「若々しい」の配色を基本に考える。

### 初々しい

全体に明度を上げ、青紫をピンクに変更するとカラーイメージは「初々しい」になる。

### ナチュラル

基本配色に融色（灰色を混ぜた色）を入れるとカラーイメージは「ナチュラル」になる。

### ダンディよりに

全体的に明度を落とし、暗融色にするとカラーイメージは「ダンディ」に近づく。

# 8. 色数の効果

## 配所にもルールがある

　色に秩序を与えることで美的効果が生まれてきます。この場合の秩序とは同系色で配色を行うとか、モノトーンに1色だけ色味を使うといった配色のルールです。ルールは元来行われてきたものと、自分が作るものがあります。自分が作るルールからは個性的な配色が生まれます。

　ルールの中で、色数に関するものがあります。色味が少ない配色はシンプルになり、しゃれた雰囲気になります。逆に色数が多いとカーニバルのようなにぎやかな雰囲気になります。この場合の色数は色味のことを指しています。色相の幅が大きくイメージに影響を与えます。

　簡単なルールに、ある色味は使わない、というのがあります。例えば緑と青は使わないで配色するなどというルールです。この結果、雰囲気が散漫にならず、統一感のある表現ができます。

❖ シンプルカラー

例

色味を絞り込み、モノラルに近づけると、統一感があり大人の美的効果を高めることができる。

❖ 多色カラー

例

色味を増やせばそれだけにぎやかになる。カーニバルやパーティのイメージである。

Part 9 配色基礎

デジタル色彩デザイン 133

# 9. 面積効果

## 文字の色付けは注意

　私たちの生活は色に囲まれています。壁紙やカーテンなどの色彩効果は大きいものです。壁の色を決めるときに、塗料の色見本で色を指定しますが、塗装してみたら明るすぎたという経験はよく報告されています。

　色は広い範囲で見るときと、狭い範囲で見るときでは違って見えます。これを面積効果と呼んでいます。広い面積の方がその色味をはっきり感じることができます。色味が感じられれば、その色の性質が生かせます。色味を感じさせたいときは、3cm四方以上を確保するようにしましょう。

　色味は狭くなると次第に無彩色に近づきます。このことから、デザインの制作で文字を扱うときに、色を付ける文字はサイズを大きくし、太めのフォントを使うことが要求されます。小さいサイズ、あるいは細い文字では色味が感じられません。

面積が広い色味の方がその色のイメージをより表現することができる。
小面積であればあるほど色味を失っていく。また周囲の色の影響を受けやすくなる。

同じ色でも文字が大きければその色味を発揮するが、小さいと色味を失い無彩色に近づく。

# 10. 余韻色

## 版ズレはアートにもなる

　色彩でいう余韻は、バイブレーション（振動）に近い効果です。余韻色では主にグラデーションが使われます。輪郭線の主線をずらしてグラデーションを行います。ずらしは2〜3ミリもあれば効果が出ます。複数回繰り返すとさらに効果がアップします。

　グラフィックソフトでは、色収差（色ズレ）を利用して作ることができます。レイヤーを使い、キャンバスサイズを変更しながら、レイヤー複製を繰り返して行います。

　元々色収差は、レンズを集光すると波長の異なる色が色ズレからきています。印刷では版ズレといっていましたが、悪い方の品質とされていました。しかし、意外に版ズレはユニークな効果とされ、意図的に版ズレを使うアート作品が制作されました。アンディ・ウォーホルの作品は有名です。

　余韻色は立体視の一つとも考えられます。

p1　m1
色の繰り返しはバイブレーションの効果がある。見る人に動的な刺激を与える。

p1　h1
グラデーションを用いた場合には立体的なバイブレーションをひき起こす。

文字などの元の色とは異なる色でずらして入れることで、余韻を作ることができる。

**きいちのぬり絵**
かつての印刷はよく版ズレを起こしていた。この版ズレは余韻の効果に結びつき、独特な表現が得られる。

Part 9　配色基礎

デジタル色彩デザイン　135

# 11. ムーブメント

## 動きは誘引性が高い

　人は動きのあるものに目が引きつけられます。子供のときに交通機関に心が奪われるのも、それが動くものだからです。群衆が静止しているときに、その中の一人が動くとその人に素早く目が行きます。動くものには誘引性があるということです。

　画面の中に水平な1本の線を引けば安定感と広がりが感じられますが、動きは感じられません。じっくり見せる、あるいは読ませるときはこうした線の使い方が有効です。人の目を引きつけたいときは、斜めの線を入れます。画面に動きが生じます。これをムーブメントと呼んでいます。

　ムーブメントは、ポスターや雑誌によく用いられますが、文字の入れ方ではそれが多く見られます。本屋に行って表紙を観察すればいかにムーブメントが有効かがわかります。映像の画面でもアングルを変え、斜めの構図にしたときは激しい動きを感じます。

水平な構図よりも斜めの構図の方が動的なイメージを与える。人の眼は動的なものに敏感に反応する。人の目を引きつけるときには有効な手法である。

水平な構図は静止して見える。カタログなどで製品をじっくり見せるのには適しているが、長い間静止を見ていると飽きがくる。写真などでムーブメントを与える。

ムーブメントとリズムは類似している。動きのある構図はダイナミックでインパクトを強める。画面を斜めにカーブするラインは人に強烈な印象を与える。

# 12.リズム・乱調・破調

## 活性化のための手法

　同じ色、同じ形の繰り返しをリズムといいます。音楽にリズムがあるように配色にもあります。人は時に生き生きしたものを求めます。リズムはある意味、生命的な力を持っています。リズムの効果は画面に躍動感を与えます。

　一般的にリズムとなる色は画面のなかでも目立つ色にします。リズムはある一定の規則性が必要です。ジグザグの配置はその例です。このリズムの規則性を無視して配置したものは乱調といいます。乱調は文字通り躍動感はありますが、音楽でいう雑音に近いものになります。乱調は読ませるという目的よりも、その雰囲気が必要なときに使われます。

　破調は規則性のある配置の一部を少しだけ崩すものです。微妙な動きがそこに現われます。これらのものは、画面が平凡になるのを防ぎ、活性化するのに有効です。

形や色がバラバラの状態が乱調である。
楽しい効果はあるが印象は散漫になる。
色を統一するとリズムが生まれる。

方向を統一して色味を変えてもリズムは生まれる。
リズムは画面を活性化してくれる。

水平に整然と並ぶものは平凡であり、
興味が次第に薄まっていく。並んでいるアイテムに興味があれば、カタログのように整然と並んでいても効果はある。

整然と並んでいるものはどうしても見飽きてくる。そこで一部調子を崩すと微妙なリズムが生まれる。

さらに複数の形の位置を動かすと、リズムが強まり、見ている人の目線を集めることができる。

Part 9　配色基礎

デジタル色彩デザイン　137

# 13. アクセントカラー

## 活性化のためのカンフル剤

　全体の雰囲気に活気が見られないとき、その作品のメッセージ性も弱まります。活気がない原因は、色の調子が類似していたり、明度が近似していることです。例えば、緑の同系色での画面は統一感があり美しいと感じるものです。しかし、どこか単調で生命感が感じられません。全体の雰囲気の反対の性質を持つ色（ここでは赤など）を少量入れると、画面が活性化します。この色をアクセントカラーと呼んでいます。

　アクセントカラーの特徴は、補色の関係や強い対比関係で生じます。アクセントカラーはあくまでも画面を活性化するためのものなので、少量であることが必須です。目立ちすぎると全体のイメージを壊すことになります。

　またポイントカラーと混同しがちですが、アクセントカラーは活性化のためのカンフル剤的な存在です。

明度や色味が近い配色は、統一感はあるが変化に乏しい。

そこに、反対の性質を持つ色を少量入れると全体が活性化する。

あいまいな画面にアクセントを入れる。

単調な画面の場合、少量のコントラストの高い色を入れるとインパクトが生まれる。少女の赤い水着はアクセントの役割を果たしている。映像などの配色でもアクセントは重要な手法となっている。

# 14. グラデーション

## グラデーションは立体と時間の表現

　段階的に色を変化させていくことをグラデーションと呼んでいます。グラデーションには明度、彩度、色相の3種類があります。グラデーションの仕方には2種類あります。色味を滑らかに変化させていく方法と、段階ごとに区切って変化させる方法です。表現の仕方も同じではありません。

　滑らかなグラデーションは塗り方で変化をつけますが、段階的なものは1色ずつ作って塗っていきます。

　補色同士のグラデーションでは、ちょうど真ん中辺りで灰色に近くなります。白から黒へのグラデーションはグレイスケールと呼ばれています。グラデーションは時間的な変化を表現するのにも適しています。さらに、奥行きや立体感を表現したいときにも有効な手法です。

　グラフィックソフトでのグラデーションは2色の指定で簡単にできます。

❖無彩色

❖色相

❖彩度

グラデーションには無彩色、色相、彩度の3種類がある。
画面に動的なものを与える他、奥行や陰影の働きもあり立体化させる。

葛飾北斎「富嶽三十六景 凱風快晴」
江戸時代にすでにグラデーション効果が使用されていた。平面的な画面がダイナミックな立体感を作り出している。このグラデーションは浮世絵の刷り師が手加減で作り出している。

Part 9　配色基礎

# 15. セパレーション

### お互いの性質を生かすための手法

配色において常に意識しなければならないのはコントラストです。隣接する色同士はコントラストをつけることが基本です。しかし、強すぎる対比はハレーションを引き起こします。特に、補色同士の配色ではそれが顕著になります。

こうしたときに2色の間に緩衝帯を設けることをセパレーションといいます。セパレーションには多くの場合、無彩色が用いられます。無彩色を入れることによってハレーションはおさまり、2色の生き生きとした対比効果はそのまま表現できます。

逆に隣接する色同士が近すぎて、融和してしまうときにもセパレーションは使われます。このときの緩衝帯は明度の差があるものを選びます。

文字が周囲の色に溶け込んで読みづらくなったときに袋文字が使われますが、原理はセパレーションです。

補色同士の配色のハレーションを抑えるために間に灰色を入れると、融和したイメージになる。

間に黒を入れるとメリハリが強調され、両方の色味が明快になる。

コントラストをつける

文字の周囲をセパレートする

あいまいな配色
・印象が弱くなる
・眠くなる

↓

コントラスト
・メリハリがつく
・印象が強くなる

セパレート
・いきいきして見える

↓

インパクト

見る人にインパクトを与える

# Part 10
# デジタル色彩の配色手法

ここまでデジタル色彩における色彩の基礎を学んできました。中には、一見配色に直接関係のないように見える項目もありましたが、色の本質を知っておけば色を使いこなせます。配色の手順を踏襲することで効果的な配色をスピーディに得ることができます。

種々の可能性を考え配色の計画を立てる。
CI は会社のイメージを決めるものである。
AD+D：池田泰幸

デジタル色彩デザイン 141

# 1. 配色手順(目的とテーマ)

## 目的とテーマ

デザイナーの仕事の中で、色彩だけを行うことはあまりありません。なぜなら、配色に関することは、デザインワークの一部だからです。今後は配色に関するエキスパートが必要になってくるでしょう。

現在のデザイナーは色彩の実務にそれほど詳しいわけではなく、不安を持ちながら配色を行っている場合が多くあります。ほぼ感覚で色を扱っているのが実態です。

その不安の理由のほとんどが、配色作業をどのように進めたらよいかがわからない、というものです。

ここでは、配色手順で大切なのは、配色の目的とイメージ設定につながるテーマ設定をまず行うことです。配色はここから始まります。配色にはターゲットが存在しています。ターゲットを分析し、ターゲットの心を動かす配色を心がけます。

❖デザイン制作と色彩の関係

**目的の確認**

・何を伝えたいのか
・それによってどのような効果を期待しているのか
・誰に伝えたいのか

デザインの仕事は目的の確認に始まり、目的の確認で終わる。テーマやコンセプトはここから生まれ、最も重要なイメージの決定へとつながる。

→

**1 テーマ**
仕事全体の流れを把握する

**2 コンセプト**
ビジュアルの方向性

**3 イメージ**
イメージの決定

**4 ラフスケッチ**
色鉛筆で塗る

**5 カラーセレクト**
カラーパレットより該当するイメージを選ぶ

**6 カラーシミュレーション**
ラフをパソコンに入力し、色をつける

## コーポレートカラーの認識

　目的の確認、テーマの設定を終え、イメージの選定に入るときに、まず確認することはクライアントのコーポレートカラーです。コーポレートカラーはその企業を象徴する色ですが、配色には多かれ少なかれこの色が影響します。

　企業イメージを浸透させるための作品の場合には、コーポレートカラーを前面に押し出します。一般的にコーポレートカラーをポイントカラーにします。メインカラーとサブカラーがどのカラーイメージに属しているかをカラーイメージチャートで確認しておきます。そのイメージが損なわれないよう、コーポレートカラーを生かす色を選ぶ必要があります。コーポレートカラー以外は使えないということはありません。

　「コーポレートカラーを意識しなくてもよい」とクライアントから指示されている場合には、キャンペーンの目的に沿って、テーマを生かすイメージを選びます。

暖色系のロゴマーク。
ベースを黒にしてその色味を際立たせている。

コーポレートカラーを徹底して展開する場合には、メインカラーによる配色を徹底して行う。隣接する色同士のコントラストをつけることで活性化させる。この場合でもロゴマークの表示はしっかり行う。

コーポレートカラーを商品展開する場合、どうしてもサブカラーとの配色が必要になる。それぞれが持っている色味を生かしつつも、メインカラーが持っているイメージを損なうことは避けなければならない。

Part 10　デジタル色彩の配色手法

## ブランディングカラーとアイテムカラー

　ブランディングカラーはブランドのイメージそのものか、イメージを高めるために選定されています。コーポレートカラーをそのままブランドカラーにする場合もありますが、一般的にコーポレートカラーとはまた別に選定されるため、ブランドに集中して配色を行います。

　他のブランドとの差別化を図り、類似するブランドカラーの調査を徹底して行います。ブランドカラーの特徴は、その色を見れば、そのブランドを思い出すほど強烈な印象性が求められます。

　また、そのブランドカラーを強調する場合は、周囲にその色をつぶすような色は置けません。より美しく見せるか、記憶に残すか、どちらにするか配色効果を考えます。アイテム（製品）の色も製品メッセージを表現するため、差別化が重要です。

ブランドの展開は、特にブランドイメージを作り出している色を大切にしなければならない。ルイヴィトンなどの有名ブランドの色は印象に残っている。FORUのロゴマークは黒であり、これは製品アイテムの色を生かすための知恵でもある。これによって、製品の色を強く印象づけられる。

独特のデザインのバッグ類。FORUは元々ユニークなデザインのメーカーであるが、このリュックはピュアな色を揃えているのが特徴となっている。

Part 10　デジタル色彩の配色手法

144　デジタル色彩デザイン

## キャンペーンカラー

　キャンペーンとは、ある特定の期間に行われる宣伝活動です。キャンペーンが行われるのはイベントの宣伝、イメージや考え方の浸透、販売促進などがあります。期間が限定されるため、インパクトの強さが最も求められます。種々のメディアが動員されます。

　キャンペーンカラーはインパクト効果が優先されるため、誘引性の高い配色となります。目的としている認知度の深化を図ったり、記憶に刻むための手法が使われます。重要なのは、同時期に行われるであろうキャンペーンと被らないことです。

　そのため、周囲のキャンペーンで使用されている配色を調査し、計画されているキャンペーンに反映させます。簡単にいえば、他が使用していない個性的な配色にします。キャンペーンの形態は複数存在しますが、配色が果たす役割は大きいです。

dポイント 夏のスーパァ〜チャンス！　バナー広告（株式会社NTTドコモ）
短期間で集中して行われるキャンペーンでは、簡潔なメッセージの印象づけが重要。
スピードを感じさせるデザインだが、微笑ましさもある。

東北産牛乳応援キャンペーン　キャンペーンWebサイト（東北生乳販売農業協同組合連合会）
期間限定のため、インパクトを強めて印象づけを行う。
牛乳のイメージの視覚心理を利用したデザインである。

Part 10 デジタル色彩の配色手法

# 2. 準備調査 (類似、イメージサンプル、他社製品)

## ターゲット分析

　配色で重要なのは、誰のためのものかということです。ターゲットを把握していないと、ターゲットが反応する配色を作るのが難しくなります。ターゲットはまずマーケティングによって分析します。

　マーケティングには4つの傾向があります。地域的傾向（居住する環境など）、人口動態傾向（年齢や性別）、行動傾向（購買活動や購買心理）、心理的傾向（ライフスタイルや価値観）を調査分析します。

　配色を行う上で重視されるのが嗜好色です。嗜好色は年齢とともに変化するので、過去の動向はあまり当てになりません。現在どのような色に敏感になっているかを調査します。調査の項目として、次に買いたい物の色を聞きます。

　ファッションにおける色の動向は、できるだけターゲットの集まる場所で直接観察し、写真などに残して分析します。

❖マーケティングの4つの傾向

| 地域的傾向（居住する環境など） | 行動傾向（購買活動や購買心理） |
|---|---|
| 人口動態傾向（年齢や性別） | 心理的傾向（ライフスタイルや価値観） |

[ターゲット調査例]

| 勤務エリア | 東京23区 |
|---|---|
| 年齢 | 54歳 |
| 結婚 | 既婚 |
| 社会的地位 | 部長 |
| 年収 | 600万以上 |
| 職業 | コンサルティング |
| 買い物 | 月3〜5万 |
| 趣味 | ゴルフ／釣り |
| 嗜好色 | 青と緑 |

このようなサンプルを多数集めターゲットの傾向を分析する。

## 類似事例調査

　類似品や事例を知っておくことは配色のアイディアを考える上で欠かせません。何も参考にせず配色を行ったとしても、あなたの記憶の中に類似品の色が存在しており、似たものが出来上がる可能性は高いといわれています。

　類似品を調べるのは、配色が似ないようにするために、また個性的な配色にするためです。独自性を強調するには他社製品や事例との差別化を図らなければなりません。消費者が見た瞬間に、自社の製品がイメージされるように、色を選びインパクトを与えるようにします。

　配色には著作権はありません。多くの優秀な作品を見ることは、自分の配色のサンプルを探すことになります。効果的と思われる配色例は収集しておくと非常に役に立ちます。ただ著作権がないとはいえ、全く同じにするのはプロとしては避けたいです。

❖カラーイメージチャートによる類似商品の分析

●印はカラーイメージ

濃い・熱い・喧騒・積極的・重い　←　　　→　薄い・冷たい・静寂・消極的・軽い

©haru-image.co.ltd.

デジタル色彩デザイン　147

# 3. イメージの決定

## テーマとコンセプト

　与えられた課題（問題）の概略、全体像、ねらい、目的などを把握したら、テーマを設定します。テーマはかっこいい文章で作る必要はありません。テーマとは、仕事（プロジェクト）の名前ともいえます。例えば、「夏の大特売のためのこれまでとは一味違うチラシ制作」など。ホームページ制作、ポスター制作、DM制作などに共通しています。
　テーマは抽象的な言葉ではなく、具体的で簡潔なものにします。このプロジェクトに参加するスタッフ全員が理解し、共通の認識を持つことが必要だからです。自分が今、何の仕事をしているのか、それを理解するのに難しい言葉はいらないのです。テーマはクライアントから出される場合もありますが、そのときはそのテーマをわかりやすい言葉に置き換えます。テーマがあることで、最後までぶれずに仕事ができます。

❖受注からテーマ設定まで

```
受 注 ──仕事を受ける──▶ 仕事の名前を決定

  │
  ▼
内容の確認 ─┬─ 制作物の内容              ┌─テーマ─┐
           ├─ 制作の目的                 1. 仕事の名前
           └─ 制作物のターゲット          2. 作品の内容
  │                                      3. タイトル
  ▼                                      4. キャッチコピー
制作条件の確認 ─┬─ 制作物の範囲
               ├─ 制作期間・納期
               ├─ 予 算
               └─ 支給される材料
  │
  ▼
テーマ設定 ─┬─ 与えられているテーマ
           ├─ 改めて検討したテーマ
タイトルの設定 └─ キャッチコピーの制作
プロジェクトの名前
  │
  ▼
調査・分析 ─┬─ マーケティングリサーチ
           └─ アイディアソースの収集
```

この段階を制作基盤段階といい、次に来るイメージの設定と、コンセプト作りにつながる。これらの作業を終えるアイディアを出すための着想段階に進む。配色を左右する重要なプロセスである。

## イメージ設定とコンセプト作り

テーマが決まり、制作すべきデザインを確実に把握したら、イメージの設定に入ります。配色作業の心臓ともいうべき、核となる作業です。イメージの設定は複数の人で行うのが理想です。

イメージは「カラーイメージチャート」を基本として、その中から選びます。テーマに沿った候補を何点か選び、それぞれのイメージチャートの位置（ポジショニング）を確認します。イメージの本質を探り出していきます。

こうしてイメージを決定したら、次はコンセプト作りに入ります。コンセプトは指針とか方向性のことで、基本的な考え方という意味です。コンセプト作りは一般的にビジュアルのコンセプトを指しています。色彩ではもちろん配色のコンセプトになります。主に3つの項目（全体のイメージ、形の性質、配色の方針）に沿って作ります。

### ❖コンセプトとは

1 **全体のイメージ**　全体をどのようなイメージで仕上げるか
2 **形の性質**　形の特徴をしっかりとらえる
3 **配色の方針**　イメージからくるカラーイメージを組み立てる

### ❖イメージの本質の探り方

設定するイメージがどのような意味を持ち、色彩生理的にどのような力があるかをあらかじめ調べておく必要がある。その際に必要なのが、イメージチャートである。そのイメージがどこのゾーンに所属しているのかをまず確認する。時間的な位置とエネルギーの強弱が作品全体を貫くものになる。

# 4. イメージからラフスケッチへ

## イメージのラフスケッチ

　イメージから簡単なスケッチを行うことで、目に見えなかった形を描き出します。これをイメージラフと呼んでいます。その形はターゲットに対するメッセージが込められています。この段階でのラフスケッチはイメージのビジュアル化なので、シンプルに表現します。

　ラフスケッチはまずサムネールといわれる小さなものを数多く制作します。その中から数点選び、大きなラフスケッチにします。この段階はアナログの作業であり、まだパソコンを使いません。

　イメージのビジュアル化は手で行うほうが、イメージを固めるのにメリットがあります。鉛筆で線を入れながら、何度も形を確かめて制作していきます。

　手によるラフスケッチのメリットは、形を変化させた痕跡が残っていることです。形の変化が確認できるということです。

❖サムネール

- 小さいサイズのラフスケッチ
- 簡単なイメージラフ
- 数多く出すもの

手描きで描くことによって
イメージを固めることができる。

❖ラフスケッチ

・味覚
「うまそう」
「食べたい」

基本となるイメージをまず作ることが大切である。
これは自由な発想からの連想によるイメージ作りが基本である。

ラフスケッチは、軽く色鉛筆で着彩する。

Part 10　デジタル色彩の配色手法

150　デジタル色彩デザイン

## カラーパレットから色の選定

　設定されているイメージ言語にあるカラーパレットを参照に、ラフスケッチの色出しをします。色の着彩は色鉛筆を使用します。色鉛筆はできるだけ色数の多いセット（36色程度）が好ましいです。

　ここでのイメージは色だけのものではありません。イメージは形もレイアウトも作品全体のものです。色はその形から切り離して考えることはありません。

　イメージ言語は形容詞でできており、いたってシンプルです。例えば「若々しい」というイメージ言語を選んだ場合、若々しさの程度を詰めておきます。若々しいといってもいろいろなニュアンスがあるため、絞り込みが必要になります。チャートのゾーンを確認し、若い人の若々しさなのか、それともある程度年齢のいっている人の若々しさなのか、その状態を定着させます。色付きラフを数点仕上げます。

❖イメージ言語を決定し、サンプルラフを作る

決定イメージ

「美味しそうな」

↓

配色する

イメージを決定することは、すべてに影響を与える。
したがって、複数のサンプルラフを作るようにするといい。

サンプルラフ（ラフカンプ）

Part 10　デジタル色彩の配色手法

デジタル色彩デザイン　**151**

# 5. カラーシミュレーションとポイント

## 色の選定とカラーシミュレーション

　ラフの中から、最適なものをミーティングを重ねながら選びます。もし単独での作業なら、ラフを壁に貼り、何度も比較しながらイメージに合っているものを選びます。

　ここからパソコンでの作業が入ってきます。ラフをパソコンに移し、色付けができるよう準備します。紙のラフには色鉛筆でおおざっぱに塗ってあります。

　手でラフを描いて着彩しているので、細部にわたる配色が頭にも刻まれています。下描きの線をパソコンできれいに整理します。そしてここで、カラーパレットにある色の色付けになります。その色データをパソコンに入力して着彩します。

　この作業は作業的には大変ではありませんが、カラーシミュレーションはコンセプトをしっかり守らないと、シミュレーションのサンプルがどんどん増えてしまいます。サンプルは5点もあれば十分です。

❖カラーシミュレーション

イメージ「美味しい」　　　　　　　　　イメージ「楽しい」

カラーシミュレーションは、全体の調子を見ながら色を置いてみる。
まず全体を仕上げてから微調整をするといい。

Part 10　デジタル色彩の配色手法

## ポイントカラーとアクセントカラー

　仕上げとは、画面全体のインパクトやメリハリをつけることです。カラーシミュレーションをした5点のうち、さらに仕上げを施すものを3点に絞り込みます。このシミュレーションで得たものの、誘引性やインパクトについて検討を加えます。

　人の目を引くだけのインパクトがなければ色の差し替えをします。隣接する色同士がコントラストを持っていなければ、色の明度を調整します。

　伝えるべきメッセージが表現できているかどうかをチェックし、必要であればポイントカラーにすべき色を配色し、画面の締まり具合を確認します。

　次に画面の勢いに着目し、見る人にワクワク感が与えられているかに注目します。元気がない画面は、活性化のためにアクセントカラーを入れて効果を見ます。ここでの作業に専門スキルが応用されます。

■ ポイントカラー　　　　　■ アクセントカラー

ポイントカラーになるようなものを入れてみる。これによってメッセージ性が強まる。

全体にも精気を与えるため、アクセントカラーを置いてみた。元気そうに見えるかどうかである。

Part 10　デジタル色彩の配色手法

デジタル色彩デザイン　153

# 6. 視覚誘導とカラーコントロール

## 誘引性と視覚誘導

　ほぼ全体の配色が決まったところで、この作品が意図した通りに目を引くか、また目が誘導されているかをチェックします。目をとらえるのがアイキャッチャーですが、十分目線をとらえているか（目立っているか）を確認し、アイキャッチャーに最初に目が行くよう調整します。

　次に、期待通りの目線の動き（視覚誘導）がなされているかをチェックします。画面には見てほしい箇所があります。できれば全部見てほしい、その意図を解決するのが視覚誘導です。視覚誘導にいくつかの方法がありますが、同じ色に目が移りやすいとか、上から下へと視線は移るといった視覚心理を応用します。

　どうしても視覚誘導がスムーズに行われていなければ、番号を振るか、矢印などを使用します。その色は比較的目立つ色を用います。

### ❖視覚誘導

● 視覚をどこでとらえるか
● そこからどのように全体を見せるか

この2つは常に考えておかなければならない。

まず①のアイキャッチャーから②のタイトル文字に行き、③のボディコピーに移る。④はメモすべき項目に属している。

## カラーコントロール

　画面もしくは出力したものでクライアントのチェックを受け、作品に対する意見をもらいます。全体的にもう少し若くした方がいいとなれば、全体の明るさをアップし、行動的にしたければ、色の彩度を上げ、落ち着きが欲しければ明度を下げることになります。それぞれの色の対比効果がきちんと出ているかもチェックします。これをカラーコントロール（色調整）と呼んでいます。

　カラーコントロールは、もちろんクライアントから指摘のあったものを優先し調整します。

　紙媒体の仕事であれば、画面の色と、作品の色とがブレてしまうことがあります。本来は画面で見せるより、紙に出力したものを見せる方が無難です。色の調子を見るのに、モニターでは微妙な色のブレが生じます。あらかじめ画面と出力の色を近づけるカラーマネージメントが必要になります。

❖カラーの微調整

オリジナル

全体の色を明るくしてみた。
これでオリジナルより若く見える。

色を微妙に変化させてみる。
より大人っぽく仕上げてみた。

Part 10　デジタル色彩の配色手法

デジタル色彩デザイン　155

# 7. 最終チェックと効果予測

## 最終処理と効果の予測

　クライアントからの最終チェックを受ければ、アップか入稿です。データの最終処理はデザイナーが責任を持って行う作業です。デザイナー側の最終チェックは、クライアントの指示はすべて処理できたか、色のばらつき、コントラスト、ポイントカラー、アクセントなどの調整結果をチェックします。掲載内容の校正もしかりですが、色の濁りや対比の不調がないよう、入念なチェックを行います。

　最後に、この作品が見た人に及ぼす影響を予測します。効果予測は見た人の反応を予測して、受け取る人への配慮が十分されているかどうかがチェックできます。この予測はどの段階で行ってもいいのですが、その予測に応じた配色になっているかどうかをチェックするためのもので、一般の方に試験的に見てもらい、感想を聞くことも良い方法です。

❖チェックポイント

1. イメージと合っているか
2. 全体の色の調子は
3. コントラストはあるか
4. ポイントカラーは明快か
5. ベースカラーはこれでいいか
6. インパクトはあるか
7. 相手にこちらの言いたいことが伝わっているか

※ 6、7は人に見てもらって確認するとよい

★ヒント
2の全体としての印象がまず重要である。
チェックではそこがポイントになる。

# Part 11
# 配色演習

色彩は頭で覚えるものではありません。配色は考えて色を選び、色を塗ることで配色スキルはアップします。手を動かして塗った配色は忘れません。ここには 14 の基本的なテーマの課題が用意されています。配色の基本を学ぶとともに配色の楽しさを味わってください。

「カーニバル」リズム表現。色鉛筆による着彩。
高品質の色鉛筆でムラなく塗っている。
(提供：デジタルハリウッド大学　内田ちなみ)

デジタル色彩デザイン **157**

# 演習の仕方

## 手順を頭に入れる

空デジタル色彩で最も重視しているのがイメージです。そして配色はイメージを表現するためのものです。そのため、まずテーマが与えられたら、イメージを設定し、そこにあるカラーパレットから色を選ぶことになります。カラーパレットの色を見ながら、色鉛筆で着彩していきます。手で塗った色は忘れません。気持ちを込めて色をよく見ながら着彩しましょう。

## 1. 演習を行う上での注意

| 演習テーマを分析する | 課題にはテーマが与えられています。そのテーマをまずよく理解してください。自分でもテーマを設定して練習してください。 |
| --- | --- |
| イメージを選定する | この演習には「新版カラーイメージチャート」(グラフィック社)が必要です。そこから相応しいイメージを選定します。 |
| カラーパレットから色を選ぶ | 決定したイメージにあるカラーパレットから使用する色を5色選び、色鉛筆でカラーシミュレーションのスペースに塗って下さい。 |
| 色鉛筆で着彩 | 着彩は色鉛筆でします。「カリスマカラー」「ヴァンゴッホ」がおすすめです。反復練習用に本書に塗る前にコピーしておきます。 |

## 2. イメージの特徴を知る

カラーイメージチャートには決定したイメージに対する説明があります。そのイメージの特徴を必ず確認しましょう。

カラーシミュレーション　※イメージ例:新鮮な

| p9 | c9 | c11 | c13 | c15 |
| c17 | y7 | y9 | y11 | y15 |
| m9 | m11 | pn9 | f15 | w0 |

明るい色が中心のAによる配色例。　　暗い色が中心のBによる配色例。

# 1. 喜び

## ❖ 演習テーマ「喜び」

〈テーマの分析〉
喜びには嬉しさや楽しさがあります。自然に笑顔になるような感情です。

〈イメージの選定〉
嬉しさや笑顔には笑うほどの気持ちがあります。それに近い「愉快な」を選定しました。

〈カラーシミュレーション〉
笑いを誘う黄をメインとして橙と黄緑をサブとして使ってみましょう。

※白黒灰は少量であれば、5色に関係なく使用可。

5色を選び色鉛筆で塗る。

決定イメージ [ **愉快な** ]

| p7 | p9 | c1 | c3 | c5 |
| c7 | c9 | c11 | c23 | y7 |
| y9 | p5 | m5 | f5 | f7 |

新
★
強 ——|—— 弱
旧

ポジティブで弾むようなエネルギーがある。若々しさが感じられる。

Part II 配色演習

デジタル色彩デザイン 159

# 2. 怒り

## ❖ 演習テーマ「怒り」

〈テーマの分析〉
怒りは感情の激しさがあります。どこか攻撃的なイメージがあります。

〈イメージの選定〉
テーマの持っている要素から、テーマ近い「強烈な」を選びました。

〈カラーシミュレーション〉
激しい怒りを表現するための色を選びます。赤をメインに対比する青と黒も入れます。

※白黒灰は少量であれば、5色に関係なく使用可。

5色を選び色鉛筆で塗る。

決定イメージ [ 強烈な ]

| p3 | p7 | p17 | p19 | s19 |
| s21 | p1 | p23 | c1 | c3 |
| c5 | s13 | t1 | fa1 | k100 |

最もエネルギーのあるイメージ。現実的でインパクトの強さがある。

# 3. 悲しみ

## ❖ 演習テーマ「悲しみ」

〈テーマの分析〉
深く沈んでいく感情を表す言葉です。明るい光が奪われ、静かな雰囲気です。

〈イメージの選定〉
情熱的なものが一切ない悲しみを表すイメージには「悲壮な」があります。

〈カラーシミュレーション〉
深い青をメインにし、暗い色と黒をサブに選びます。静かなコントラストをつけましょう。

※白黒灰は少量であれば、5色に関係なく使用可。

5色を選び色鉛筆で塗る。

決定イメージ [ 悲壮な ]

| p17 | c17 | s17 | h17 | h19 |
| e15 | e17 | e19 | t15 | t17 |
| d15 | d17 | k100 | k90 | |

新／旧、強／弱 ★

最も沈んだ、最もエネルギーがないイメージ。悲観的な位置にある。

Part II 配色演習

デジタル色彩デザイン 161

# 4. 友人との出会い

❖ 演習テーマ「友人との出会い」

〈テーマの分析〉
親しい友人との出会いは心がウキウキするような感情になります。

〈イメージの選定〉
会話がはずみ笑い声があがったりするイメージということで「楽しい」を選びました。

〈カラーシミュレーション〉
橙をメインとし、サブ的に黄を使う配色。白をリズムを出すために使ってみましょう。

※白黒灰は少量であれば、5色に関係なく使用可。

5色を選び色鉛筆で塗る。

決定イメージ 　[ 楽しい ]

| p5 | p7 | p9 | p11 | y3 |
| y5 | y7 | y9 | c3 | c5 |
| c7 | c13 | c15 | c23 | s5 |

新
★
強 ─── 弱
旧

エネルギッシュで現実的なイメージ。若さがある。ピンクを使うと女性的。

# 5. 四季―春

## ❖ 演習テーマ「春」

〈テーマの分析〉
季節の中で最も明るく、植物が芽生えてくる情景です。優しいそよ風を感じます。

〈イメージの選定〉
春の始まりの頃、暖かく優しい雰囲気から「初々しい」を選びました。

〈カラーシミュレーション〉
明るい黄緑をメインにし、水色やピンク、明るい黄、白などを使ってみましょう。

※白黒灰は少量であれば、5色に関係なく使用可。

5色を選び色鉛筆で塗る。

決定イメージ [ 初々しい ]

| y1 | y3 | y5 | y7 | y9 |
| y11 | y21 | y23 | f1 | f5 |
| f9 | f13 | f19 | m13 | k10 |

新
★
強 ――――― 弱
旧

最も若々しく草木が芽吹いていくイメージ。そこには自然のエネルギーもある。

Part II 配色演習

デジタル色彩デザイン

# 6. 四季―夏

## ❖ 演習テーマ「夏」

〈テーマの分析〉
夏は暑く、コントラストが最も強い季節です。夏の暑さを表現することが基本です。

〈イメージの選定〉
暖色系を中心としたエネルギー感じさせるイメージから、「活動的」を選びました。

〈カラーシミュレーション〉
赤と黄をメインとして橙と濃紺をサブ的にし、白と黒を陰影のように使いましょう。

※白黒灰は少量であれば、5色に関係なく使用可。

5色を選び色鉛筆で塗る。

決定イメージ [ **活動的な** ]

| p1 | p3 | p5 | p7 | p11 |
| p17 | c5 | s17 | c3 | c17 |
| m3 | t3 | t5 | t17 | s3 |

新
強 ★ 弱
旧

最高度に暑くエネルギーを感じさせるイメージ。活発な運動を感じさせる。

# 7. 四季—秋

❖ 演習テーマ「秋」

〈テーマの分析〉
秋といえば紅葉ですが、一方で実りの秋ともいわれています。食欲を誘う季節です。

〈イメージの選定〉
紅葉は色が熟しているイメージです。人生でいってもイメージは「円熟した」です。

〈カラーシミュレーション〉
深い赤をメインに暖色系でまとめます。黄の使い方がキーになるでしょう。

※白黒灰は少量であれば、5色に関係なく使用可。

5色を選び色鉛筆で塗る。

決定イメージ 　[ 円熟した ]

| s1 | s19 | s23 | h1 | h5 |
| h19 | h23 | e1 | e5 | t1 |
| t3 | t23 | fa1 | fa3 | fa21 |

新
強 ──────── 弱
　　★
旧

重みのある熟練のイメージ。内面にエネルギーを蓄えている位置にある。

Part II 配色演習

デジタル色彩デザイン 165

# 8. 四季—冬

## ❖ 演習テーマ「冬」

〈テーマの分析〉
いうまでもなく冬は寒い季節。寒いだけでなくどことなく暗さが伴う。

〈イメージの選定〉
冬枯れとか木枯らしというように枯れた様子と寒風や雪から「冷たさ」を選びました。

〈カラーシミュレーション〉
青の明るい色と暗い色のコンビネーションの配色と灰色を少量使うと良いでしょう。

※白黒灰は少量であれば、5色に関係なく使用可。

5色を選び色鉛筆で塗る。

決定イメージ [ 冷たい ]

p15　c17　m15　m17　y15
y17　s15　s17　h15　h17
pn15　pn17　fa15　k75　k50

新
強 ──★── 弱
旧

最もエネルギーのないイメージ。時間的には今この瞬間の感覚。

Part II 配色演習

# 9. 荘厳な式典

## ❖ 演習テーマ「荘厳な式典」

〈テーマの分析〉
豪華で格式もある状態の中で進む式典。整列して居並ぶフォーマルな貴族。

〈イメージの選定〉
荘厳さを表現するには豪華さだけでなく風格が必要なので「格調のある」を選びました。

〈カラーシミュレーション〉
茶系の色をメインに落ち着いた色の配色です。青紫がキーとなるでしょう。

※白黒灰は少量であれば、5色に関係なく使用可。

5色を選び色鉛筆で塗る。

決定イメージ [ 格調のある ]

| h1 | h3 | h5 | h11 | h13 |
| h17 | h19 | h21 | s17 | s19 |
| pn5 | pn15 | e5 | m19 | k100 |

ガチガチのフォーマルではなく気品を感じさせるイメージ。

# 10. パーティ

## ❖ 演習テーマ「パーティー」

〈テーマの分析〉
仲のよい人たちが集まって盛り上がる雰囲気です。そこでは会話が中心になります。

〈イメージの選定〉
パーティの内容にもよりますが、おしゃべりはつきもの。「にぎやかな」を選びました。

〈カラーシミュレーション〉
年齢に関係なくパーティは黄色とピンクがメイン。明るい色を広い面積に使いましょう。

※白黒灰は少量であれば、5色に関係なく使用可。

5色を選び色鉛筆で塗る。

決定イメージ [ にぎやかな ]

| p1 | p3 | p5 | p7 | p9 |
| p11 | p23 | c11 | c23 | m1 |
| m7 | m11 | c7 | y7 | t7 |

新
強 ★ ───── 弱
旧

快活なエネルギーがあり現実から少し離れた時間として位置づけられる。

# 11. 音楽会

## ❖ 演習テーマ「音楽会」

〈テーマの分析〉
どのような音楽かは配色する人が決めます。ここではアップテンポな音楽としました。

〈イメージの選定〉
快活で動きの早いテンポの曲のコンサートを想定し、イメージは「ストリート調」に。

〈カラーシミュレーション〉
赤と緑の補色対比による快活な配色とし、黄をリズムとして使うとよいでしょう。

※白黒灰は少量であれば、5色に関係なく使用可。

5色を選び色鉛筆で塗る。

決定イメージ 「 ストリート調 」

| p1 | p9 | p11 | p15 | p23 |
| m9 | m11 | c7 | c9 | c11 |
| c15 | c17 | s17 | s19 | s21 |

新 / 旧　強 / 弱　★

あくまでも音楽の気持ちよいイメージ。少しポジティブでリズミカル。

Part 11　配色演習

# 12. 運動会

## ❖ 演習テーマ「運動会」

〈テーマの分析〉
運動会は大人のスポーツ競技よりも子供のイベントという雰囲気に捉えます。

〈イメージの選定〉
運動会はスポーツの祭典なので、そのまま「スポーティ」をイメージとして選びました。

〈カラーシミュレーション〉
ピュアな暖色系をメインとし、補色対比で活発な雰囲気の配色にしましょう。

※白黒灰は少量であれば、5色に関係なく使用可。

5色を選び色鉛筆で塗る。

決定イメージ [ スポーティー ]

| p1 | p3 | p5 | p7 | p13 |
| p15 | p17 | p19 | c15 | h15 |
| h17 | s13 | s17 | p9 | p11 |

新
強 ★ 弱
旧

エネルギーが満ちあふれ、活動的なイメージ。スピードを感じる位置。

Part 11 配色演習

170 デジタル色彩デザイン

# 13. ありがとう（感謝）

## ❖ 演習テーマ「ありがとう」

〈テーマの分析〉
「ありがとう」が持つ力はお互いの距離を縮めるものがあります。

〈イメージの選定〉
感謝することにより人の関係は信頼関係が増し「親密な」ものになります。

〈カラーシミュレーション〉
暖色系か強い配色になります。橙とピンクをメインとし明るい色を多めに使いましょう。

※白黒灰は少量であれば、5色に関係なく使用可。

5色を選び色鉛筆で塗る。

決定イメージ [ 親密な ]

| c3 | c5 | c7 | c9 | pn1 |
| --- | --- | --- | --- | --- |
| pn5 | pn9 | pn11 | mt15 | fa1 |
| y1 | y5 | y7 | y9 | t11 |

自然で融和する位置にあるイメージ。希望へと続く位置でもある。

Part II 配色演習

# 14. 理想の世界へ

## ❖ 演習テーマ「理想の世界へ」

〈テーマの分析〉
理想の世界をいきなり表現するのは難しいです。現実から見れば夢のようなものです。

〈イメージの選定〉
そうなればいいという願望の世界です。それは人々の「希望」を象徴しています。

〈カラーシミュレーション〉
青系の色をメインに明るい色で配色しましょう。ピンクの使い方がキーになります。

※白黒灰は少量であれば、5色に関係なく使用可。

5色を選び色鉛筆で塗る。

決定イメージ [ 希望 ]

| y1 | y9 | y19 | y21 | m9 |
| m11 | m19 | m21 | c11 | c13 |
| c19 | p19 | hd17 | hd19 | fa17 |

明るく未来的な位置にあるイメージ。現実性はないが明日への力はある。

Part 11 配色演習

# Part 12
# カラーイメージチャート

配色にはカラーイメージチャートが必要です。カラーチャートは広く市販されていますが、カラーイメージチャートはグラフィック社から出ているだけです。このチャートの使い方をマスターするにはチャートの本質を知り尽くすことです。

## カラーイメージの構成と使い方

カラーイメージチャートから自分が目標とするイメージの位置をチェックし、選択したイメージにあるカラーパレットから配色に使う色を選びます。同じカラーパレットにある色でも、組み合わせによってイメージが少し変わるので、何度も色出しをすると練習になります。

### ❖イメージから配色までの流れ

イメージ

↓

イメージにふさわしい言語を探す

イメージ言語
〈ナチュラル〉　〈若々しい〉
　　〈強烈な〉　〈希望〉
〈メルヘンチックな〉

↓

カラーパレットから色を選び配色を行う

カラーパレット

| y1 | y9 | y19 | y21 | m9 | m11 |
| m19 | m21 | c11 | c13 | c19 | w0 |

イメージ（ここでは〈希望〉）を構成する色が12色選定されている

視覚表現

↓

カラーパレットから選んだ色で配色すれば、そのイメージが表現される

同じ形でも、色を変えればイメージは変わる。
色が持つイメージ力は形よりも上位にあることがわかる。

## ①ピュアイメージ

色の中で最もピュアな色であり、pの記号で表示される。

ピュアな色は、どのカラーイメージの色よりも人の目を引く。それだけ自己主張が激しく、人に与えるインパクトも強い。したがって、ピュアだけで構成すると、にぎやかな雰囲気になる。単色で使えば、このイメージほど刺激的なメッセージになるものは他にない。

| 記号 | 色 | CMYK / RGB |
|---|---|---|
| p1 | | M100Y70 / R197B63 |
| p3 | | M80Y100 / R217G83B10 |
| p5 | | M50Y100 / R236G152 |
| p7 | | M10Y100 / R255G223 |
| p9 | | C60Y100 / R119G182B10 |
| p11 | | C100Y90 / G137B85 |
| p13 | | C100Y50 / G143B147 |
| p15 | | C100M40Y20 / G108B154 |
| p17 | | C100M70 / G70B139 |
| p19 | | C90M90 / R54G38B112 |
| p21 | | C80M100 / R74B92 |
| p23 | | C30M100Y20 / R154B88 |

Part 12　カラーイメージチャート

174　デジタル色彩デザイン

## ②クレバーイメージ

クレバーは c で表示される。ピュアに白を混ぜて作られている。クレバーは清色の一つである。澄んだ明るい発色が特徴となっている。

最もピュアに近く、その性質を受け継いでおり、ピュアよりも輝いて見える。そのため、見る人に明るさや現実的な夢を与える効果がある。個性的な強さを感じさせるが、気品を感じさせるものがある。

| | | |
|---|---|---|
| c1 | | M80Y50<br>R219G83B90 |
| c3 | | M70Y70<br>R227G109B74 |
| c5 | | M40Y90<br>R244G170B41 |
| c7 | | M5Y80<br>R225G229B78 |
| c9 | | C40Y90<br>R172G203B57 |
| c11 | | C80Y70<br>R64G164B113 |
| c13 | | C90Y40<br>G157B165 |
| c15 | | C90M20Y10<br>G137B190 |
| c17 | | C80M40<br>R67G120B182 |
| c19 | | C70M60<br>R98G98B159 |
| c21 | | C60M80<br>R116G66B131 |
| c23 | | C10M70Y10<br>R209G107B144 |

## ③マイルドイメージ

マイルドは m で表示される。ピュアに約 6 倍の白を混ぜて作られる清色である。白が加われば当然明るくなり、時代は未来へと向かうイメージになる。ピュアよりも柔らかく、食感的に最も美味しい感じになる。軽さも増し、ソフトなイメージも生まれ、見る人に優しい効果を与える。いわゆるパステル調がこれである。女性から好まれる。

| | | |
|---|---|---|
| m1 | | M60Y30<br>R233G133B135 |
| m3 | | M50Y40<br>R240G154B132 |
| m5 | | M30Y50<br>R250G193B134 |
| m7 | | M5Y50<br>R255G234B154 |
| m9 | | C30Y60<br>R198G218B135 |
| m11 | | C50Y40<br>R150G200B172 |
| m13 | | C50Y20<br>R147G202B207 |
| m15 | | C60Y10<br>R117G193B221 |
| m17 | | C60M20<br>R118G166B212 |
| m19 | | C50M40<br>R143G143B190 |
| m21 | | C30M50<br>R182G139B180 |
| m23 | | M50Y10<br>R237G157B173 |

Part 12 カラーイメージチャート

# ④ヤングイメージ

ヤングはyで表示される。ピュアに約10倍の白を混ぜて作られている。色味はかなり弱まり、明るさと若さが前面に出ているのが特徴である。
爽やかさがある反面、個性が弱まり、インパクトに欠けてくる。弱々しいイメージも持っている。食感的には淡白であっさりした感じになる。赤ちゃんの初々しさや優しい夢を表現するのに適している。

| | | |
|---|---|---|
| y1 | | M40Y15<br>R244G178B186 |
| y3 | | M30Y20<br>R248G197B184 |
| y5 | | M20Y30<br>R253G214B179 |
| y7 | | Y30<br>R255G246B199 |
| y9 | | C10Y30<br>R240G241B198 |
| y11 | | C20Y20<br>R216G233B214 |
| y13 | | C30Y10<br>R192G224B230 |
| y15 | | C30<br>R190G225B246 |
| y17 | | C30M10<br>R189G209B234 |
| y19 | | C30M20<br>R188G192B221 |
| y21 | | C20M20<br>R209G201B223 |
| y23 | | C10M30<br>R226G191B212 |

# ⑤フェザーイメージ

フェザーはfで表示される。ピュアに約15倍の白を混ぜて作られている。カラーイメージの中で最も明るいイメージである。文字通り羽根のような軽やかで、優しいイメージである。かなり明度が高いため白に近く、元のピュアイメージのエネルギーは薄れている。このイメージでの配色は、メインよりも背景で使われることが多い。優しさに満ちあふれている。

| | | |
|---|---|---|
| f1 | | M20Y5<br>R250G220B226 |
| f3 | | M15Y15<br>R252G228B214 |
| f5 | | M10Y20<br>R254G236B210 |
| f7 | | Y20<br>R255G252B219 |
| f9 | | C8Y20<br>R240G246B218 |
| f11 | | C15Y15<br>R224G240B226 |
| f13 | | C15Y5<br>R224G241B244 |
| f15 | | C15<br>R223G242B252 |
| f17 | | C15M5<br>R223G234B248 |
| f19 | | C15M10<br>R222G226B242 |
| f21 | | C10M15<br>R232G222B237 |
| f23 | | C5M15<br>R242G226B238 |

# ⑥タフイメージ

タフはtで表示される。ピュアに黒を少し混ぜて作るが、暗清色の仲間である。底力のある頑強さが感じられる。よりピュアに近い位置にある関係上、その色の特徴をより強く出しながら、スタミナを感じさせるイメージになる。
スポーツでも格闘技のようなものの表現に適している。粘着性や弾力性が感じられ、ピュアよりも馴染みやすい。

| t1 | C5M100Y70K10 R209B53 |
|---|---|
| t3 | C5M80Y100K10 R213G78B8 |
| t5 | C5M50Y100K10 R221G140 |
| t7 | C5M10Y100K10 R232G208 |
| t9 | C60M5Y100K10 R105G170B41 |
| t11 | C100M5Y90K10 G142B77 |
| t13 | C100M5Y50K10 G145B139 |
| t15 | C100M40Y20K10 G110B160 |
| t17 | C100M70Y5K10 G73B148 |
| t19 | C90M90Y5K10 R50G46B132 |
| t21 | C80M100Y5K10 R79G25B124 |
| t23 | C30M100Y20K10 R172B107 |

# ⑦シリアスイメージ

シリアスはsで表示される。ピュアに少量の黒(ピュアの5分の1程度)を混ぜて作る清色である。刺激の強いピュアの明度を落とすことで、落ち着きと信頼感を感じさせるイメージになっている。
清色なので澄んだ感じがあり、色味もあるため重厚なイメージである。シリアスだけで配色すると、熟練したベテランのイメージが漂う。

| s1 | C10M100Y50K30 R137B55 |
|---|---|
| s3 | C20M90Y100K20 R146G45B19 |
| s5 | C20M60Y100K20 R161G101B1 |
| s7 | C20M30Y100K20 R171G145 |
| s9 | C60M10Y100K20 R99G141B12 |
| s11 | C100M10Y90K20 G128B71 |
| s13 | C100M40Y50 G103B119 |
| s15 | C100M40Y10K30 G82B123 |
| s17 | C100M60K30 G63B113 |
| s19 | C90M80K30 R38G42B94 |
| s21 | C70M90K30 R71G31B85 |
| s23 | C50M100Y30K10 R114B73 |

Part 12 カラーイメージチャート

デジタル色彩デザイン 177

## ⑧ ヘビーイメージ

ヘビーはhで表示される。ピュアに黒（ピュアの4分の1程度）を混ぜて作る清色である。

全体がセピア調になり枯れた感じになるが、暗さと重さがあり、より落ち着いた感じになっている。躍動的なイメージは弱い。時代的には古典的な表現に適している。黒との配色では、時代を乗り越えてきた生命力をメッセージする。

| | | |
|---|---|---|
| h1 | | C50M100Y60K25 R123G21B62 |
| h3 | | C60M85Y90K10 R120G63B50 |
| h5 | | C50M70Y100K20 R130G81B33 |
| h7 | | C40M40Y100K35 R128G112B13 |
| h9 | | C70M40Y70K30 R76G93B70 |
| h11 | | C90M60Y70K20 R43G71B68 |
| h13 | | C100M60Y50K30 G59B77 |
| h15 | | C100M60Y30K20 G68B103 |
| h17 | | C100M85Y40 R1G62B110 |
| h19 | | C100M100Y50K10 R30G17B60 |
| h21 | | C80M90Y30K30 R58G31B70 |
| h23 | | C60M90Y30K30 R85G34B71 |

## ⑨ ハードイメージ

ハードはhdで表示される。ピュアにアルミニウムグレイを同率で混ぜて作る、濁色である。

濁色はピュアが持つ純粋さを鈍らせてしまうため、鈍いとか渋いといった雰囲気が生じる。全体的にはっきりしない雰囲気になっている。ある程度の色味が残っているため、したたかな感じや老獪なイメージがある。

| | | |
|---|---|---|
| hd1 | | C40M70Y50 R158G94B100 |
| hd3 | | C30M70Y60 R176G98B88 |
| hd5 | | C30M60Y70 R180G117B81 |
| hd7 | | C40M40Y70 R167G146B93 |
| hd9 | | C60M30Y80 R119G151B82 |
| hd11 | | C80M30Y70 R73G130B99 |
| hd13 | | C80M30Y40 R16G139B150 |
| hd15 | | C90M40Y30 R38G111B145 |
| hd17 | | C90M60Y30 R49G86B126 |
| hd19 | | C85M70Y20 R55G83B142 |
| hd21 | | C70M70Y20 R100G82B127 |
| hd23 | | C50M80Y30 R136G70B108 |

# ⑩ファミリアイメージ

ファミリアは fa で表示される。ピュアに約3倍の明るいグレイを混ぜて作る濁色である。濁色は、馴染みやすさやナチュラルさを感じさせる。派手さはなく、自然なイメージを表現するのに適している。あらゆるカラーイメージのちょうど中心に位置するもので、最も現実的な雰囲気を持っている。特にグレイとの配色は、ナチュラルなイメージを前面に押し出す。

# ⑪ミストイメージ

ミストは mt で表示される。ピュアに約5倍の明るいグレイを混ぜて作る濁色である。このイメージの特徴は、清らかに澄んでいるのではなく、もやがかったようなところにある。
見た目に嫌みがなく、人の目に負担を与えないものである。馴染みやすいイメージの表現に適している。特にナチュラルな表現には大きな効果を発揮する。

| | | |
|---|---|---|
| fa1 | | C5M70Y40K10<br>R214G101B109 |
| fa3 | | C5M60Y50K10<br>R217G122B103 |
| fa5 | | C5M40Y60K10<br>R223G161B100 |
| fa7 | | C5M15Y60K10<br>R229G204B113 |
| fa9 | | C40M5Y70K10<br>R159G190B99 |
| fa11 | | C60M5Y50K10<br>R98G174B140 |
| fa13 | | C60M5Y30K10<br>R93G176B175 |
| fa15 | | C70M5Y10K10<br>R26G169B206 |
| fa17 | | C70M30Y5K10<br>R67G139B190 |
| fa19 | | C60M50Y5K10<br>R111G116B171 |
| fa21 | | C40M60Y5K10<br>R156G109B161 |
| fa23 | | C5M60Y20K10<br>R216G124B145 |

| | | |
|---|---|---|
| mt1 | | C5M25Y10K10<br>R225G193B198 |
| mt3 | | C5M20Y15K10<br>R226G202B196 |
| mt5 | | C5M15Y25K8<br>R231G212B186 |
| mt7 | | C5M5Y25K5<br>R239G233B198 |
| mt9 | | C15M5Y30K10<br>R211G216B181 |
| mt11 | | C25M5Y20K10<br>R189G209B198 |
| mt13 | | C30M5Y15K10<br>R177G205B206 |
| mt15 | | C25M5Y5K10<br>R187G211B223 |
| mt17 | | C30M15Y5K5<br>R182G198B220 |
| mt19 | | C30M20Y5K10<br>R176G184B207 |
| mt21 | | C25M25Y5K5<br>R193G186B210 |
| mt23 | | C15M25Y5K5<br>R214G193B211 |

Part 12 カラーイメージチャート

デジタル色彩デザイン **179**

## ⑫プレーンイメージ

プレーンは pn で表示される。ピュアに約4倍のシルバーグレイを混ぜて作る濁色である。
グレイが多くなり、グレイが持つ中性的な性質が強まる。そのため地味な、おとなしい感じになる。弱々しい印象となり、インパクトに欠けるが、その分馴染みやすい性質なので、ナチュラルな感じが強く、見る人に自然なイメージを与える。

## ⑬エルダーイメージ

エルダーは e で表示される。ピュアに約6倍のミディアムグレイを混ぜて作る濁色である。
彩度が低く暗いということで、もともと持っている色味の性質はかなり弱まり、枯れて落ち着いた感じになる。人間的には長老的な雰囲気がある。グレイの中性的な性質が濃く、他のカラーイメージとの配色もしやすい。

| | | |
|---|---|---|
| pn1 | | C10M40Y20K10<br>R213G162B167 |
| pn3 | | C10M35Y25K10<br>R214G171B164 |
| pn5 | | C5M25Y30K10<br>R226G191B166 |
| pn7 | | C10M10Y30K10<br>R220G212B178 |
| pn9 | | C30M10Y30K10<br>R178G189B170 |
| pn11 | | C40M10Y30K10<br>R157G180B168 |
| pn13 | | C40M10Y20K10<br>R156G181B183 |
| pn15 | | C40M10Y10K10<br>R154G182B198 |
| pn17 | | C40M20Y10K10<br>R154G168B187 |
| pn19 | | C40M30Y10K10<br>R153G153B176 |
| pn21 | | C30M30Y10K10<br>R172G160B178 |
| pn23 | | C20M30Y10K10<br>R190G167B180 |

| | | |
|---|---|---|
| e1 | | C30M50Y30K30<br>R137G103B107 |
| e3 | | C25M45Y40K30<br>R157G120B110 |
| e5 | | C30M35Y45K30<br>R150G132B110 |
| e7 | | C30M25Y45K30<br>R150G146B116 |
| e9 | | C45M20Y40K30<br>R121G143B126 |
| e11 | | C60M20Y40K30<br>R93G121B115 |
| e13 | | C70M30Y30K30<br>R74G105B118 |
| e15 | | C70M40Y30K30<br>R74G95B111 |
| e17 | | C70M50Y30K30<br>R75G84B104 |
| e19 | | C70M60Y30K30<br>R75G73B96 |
| e21 | | C60M60Y30K30<br>R91G77B97 |
| e23 | | C50M60Y30K30<br>R106G81B97 |

## ⑭ダウンイメージ

ダウンはdで表示される。ピュアに対して同等の暗いグレイを混ぜて作る色である。ほとんど色味が感じられないので、その色が持つ種々の性質やイメージはほとんど影響しない。

重量感があり、動的なイメージはない。人間の思考の深さを感じさせるイメージである。黒に最も近い有彩色として配色されると、深い味わいを感じさせる。

| | | |
|---|---|---|
| d1 | | C50M80Y60K50<br>R92G42B51 |
| d3 | | C60M70Y80K40<br>R89G63B45 |
| d5 | | C55M60Y75K35<br>R102G81B56 |
| d7 | | C45M45Y70K40<br>R112G98B61 |
| d9 | | C60M40Y70K50<br>R73G85B56 |
| d11 | | C70M40Y70K50<br>R53G82B58 |
| d13 | | C80M50Y50K40<br>R36G80B86 |
| d15 | | C80M50Y40K40<br>R35G80B97 |
| d17 | | C80M60Y30K30<br>R49G78B112 |
| d19 | | C85M75Y40K30<br>R46G59B92 |
| d21 | | C75M70Y40K35<br>R65G63B90 |
| d23 | | C65M80Y40K30<br>R91G55B88 |

## ⑮ニュートラル／彩度5段階

無彩色：ホワイト、パールグレイ、シルバーグレイ、アルミニウムグレイ、ミディアムグレイ、スチールグレイ、スレートグレイ、チャコールグレイ、ブラックの9つの段階に分かれている。

彩度5段階：これはイメージではなく、彩度段階を表している。グレイを混色した濁色である。色味がどのように抜けていくか、イメージの変化かが分かる。

| | | |
|---|---|---|
| p4 | | M70Y100<br>R224G109 |
| fa4 | | M50Y50K10<br>R220G141B108 |
| hd4 | | C10M50Y50K10<br>R204G136B108 |
| pn4 | | C40M40Y40K10<br>R153G136B108 |
| d4 | | C40M40Y30K10<br>R153G136B140 |
| w0 | | R255G255B255 |
| k10 | | K10<br>R234G234B234 |
| k25 | | K25<br>R200G200B200 |
| k40 | | K40<br>R167G167B167 |
| k50 | | K50<br>R144G144B144 |
| k60 | | K60<br>R119G119B119 |
| k75 | | K75<br>R81G81B81 |
| k90 | | K90<br>R38G38B38 |
| k100 | | K100 |

Part 12 カラーイメージチャート

デジタル色彩デザイン 181

# 1. カラーイメージの複合

## 新たなイメージの作り方

カラーイメージチャートには160のイメージ言語が収録されています。これは無限にあるイメージの中の限定されたものです。160のイメージにないイメージをコンセプトとする場合、収録されているイメージ言語の類似語から見つけるか、複合する方法があります。

チャートにはイメージ言語とそれに近い言語が約3つ掲載されています。それを入れると総言語数は480になります。できるだけイメージ言語から選ぶことと、シンプルにすることが基本です。

イメージを複合して新たなイメージを作る場合は、両方の言語にあるカラーパレットから使用する色を半々選色します。例えば少し古風なメルヘンを表現したいときは「メルヘンチックな」と「クラシック」から色を選び配色します。色数を多めにすると両イメージが無理なく融合できます。

2つのイメージを複合するときには、両方のイメージから半々になるよう色を選ぶ。選んだ色を全部使うようにする。

基本のカラーイメージは14ある。2つを複合するとそれぞれのイメージの中間の位置を表現できる。

近いイメージ同士の複合では、例えばマイルドとエルダーを複合するとナチュラルイメージに近づく。

# 2. カラーパレット

## イメージを作る色

イメージは言語とも深く関わっています。リンゴと言ったとき、それぞれの頭の中にリンゴのイメージが浮かびます。そのイメージには色が付いています。

イメージ（形容詞的な言葉で表現）ごとに、イメージ形成する色が抽出されています。これをカラーパレットといい、そこで使われる言葉をイメージ言語（視覚言語に近い）といいます。ここにある色を使えばそのイメージが表現できます。

❖ 配色により、見え方が違う

### イメージ言語［ロマンチック］

ロマンチックの中の暖色系を中心に選んだ場合には、ロマンチックの中でも朗らかで若いイメージになる。また、白などの無彩色を少量入れると、清潔感のある若々しいロマンチックが表現できる。

ロマンチックの中の明度が暗い色を多く選ぶと、落ち着いたロマンチックのイメージになる。他のイメージに近くなることもあるが、似ているイメージ言語同士ではカラーパレットにある色も近くなる。できるだけ特徴のある色を選ぶ。

## [ロマンチック] romantic

現実ではない夢を追い求める様子を表している。悪いイメージはなく、若々しさのもう一つの表現といえる。明るい清色を中心に彩度の高い色と合わせる。汚れがないイメージから、濁色は使用しない。

| y1 | y5 | y7 | y9 | y21 | y23 |
|---|---|---|---|---|---|

| m11 | m23 | c11 | c13 | c19 | c23 |
|---|---|---|---|---|---|

## [メルヘンチックな] dreamy

現実離れした、空想的な表現が特徴となっている。柔らかい表現はロマンチックな表現と同じだが、青や紫系の色を加えることにより、幻想的なイメージが強調されている。配色には必ず、明るい清色を加えること。

| y1 | y7 | y13 | y17 | y23 | pn19 |
|---|---|---|---|---|---|

| c19 | c21 | m11 | m15 | m19 | m23 |
|---|---|---|---|---|---|

## [未来的] futuristic

現実離れしているという点では「メルヘンチックな」と同類だが、現実の延長上にあることから、単なる空想のイメージは薄い。極力明るい清色は避けて、彩度の高い色を中心に配色し、青や紫系の色でまとめる。

| c15 | c17 | c19 | m17 | m19 | p17 |
|---|---|---|---|---|---|

| y15 | y17 | y19 | pn15 | pn17 | fa17 |
|---|---|---|---|---|---|

## [希望] hopeful

未来への夢、可能性を信じて生きていくというイメージである。青紫や緑を中心とした色で構成されている。ピンクや黄緑にはほのかな期待感が感じられる。希望につきまとう不安感を強調するときには、紫を加える。

| y1 | y9 | y19 | y21 | m9 | m11 |
|---|---|---|---|---|---|

| m19 | m21 | c11 | c13 | c19 | w0 |
|---|---|---|---|---|---|

## [エレガント] elegant

エレガントと優雅は本来同意語だが、前者は洋風、後者は和風というイメージがある。紫系の色が古来より表現に用いられている。洗練さを出すために明るいグレイッシュな色も効果的である。

| m1 | m19 | m21 | m23 | c17 | c19 |
|---|---|---|---|---|---|

| hd1 | hd9 | hd21 | pn19 | pn23 | k41 |
|---|---|---|---|---|---|

## [ナチュラル] natural

今後最も広く使われるイメージの一つ。明るい清色と明るい濁色の組み合わせによってナチュラル感は増加する。また、白との配色は清潔な感じを強める。目に馴染む特徴があるが、明るい濁色の特徴でもある。

| y3 | y7 | y9 | y19 | y21 | pn1 |
|---|---|---|---|---|---|

| pn5 | pn9 | pn11 | w0 | m3 | hd9 |
|---|---|---|---|---|---|

## [プリティ] pretty

主に小さな子供に向けられる「かわいらしい」であるが、プリティは年齢的にはヤング以上を念頭に置いて使われている。したがって、かわいいといわれる明るい清色と、純色や彩度の高い色とを組んだ状態で使用する。

| y1 | y5 | y9 | y11 | y15 |
|---|---|---|---|---|

| p5 | c7 | c21 | c23 | m21 | m23 |
|---|---|---|---|---|---|

## [甘い] sweet

甘いには、美味しいという言葉の意味と、詰めが甘いというように悪い状況の意味がある。ピンクとクリーム色が中心である。白を配色するとすっきりとした甘さになる。濁色は苦みを感じるので使用しない。

| y1 | y3 | y5 | y7 | m3 | m5 |
|---|---|---|---|---|---|

| c1 | c3 | c5 | c7 | fa23 | w0 |
|---|---|---|---|---|---|

Part 12 カラーイメージチャート

## [清楚な] neat

慎ましやかで、清潔感の漂うイメージである。青は1色だけでも清楚感を感じさせ、青を配色することで九分通り目的のイメージは得られる。ここに白や明るい灰色を組み合わせれば効果が高まる。

| y5 | y13 | y15 | y19 | y23 | pn15 |
|---|---|---|---|---|---|
| m15 | m17 | m19 | hd17 | k10 | w0 |

## [さわやかな] balmy

気持ちのいい風を感じさせるイメージである。青と黄緑の清色による色の構成となる。春や初夏を感じさせるため、青系だけにならないように注意。ピュアに近い色だけで配色せず、明度の高い色を一緒に配色する。

| y11 | y13 | y15 | y17 | m9 | m11 |
|---|---|---|---|---|---|
| m15 | m17 | c13 | c15 | c17 | w0 |

## [カジュアル] casual

普段着とか気軽な服を着ている状態。若い人に最も人気のあるファッションでジャンルも広い。配色は明るい色から暗い色、純色から濁色まで広がりがある。中でも彩度の高い清色が重要な位置を占めている。

| y1 | m1 | m13 | p1 | c5 | c7 |
|---|---|---|---|---|---|
| c13 | c17 | c19 | hd3 | pn1 | w0 |

## [楽しい] merry

なごやかなイメージよりも動的な要素が強い。絶対的な色は黄であるが、黄ばかり強調すると笑いに近くなる。青紫や緑系をワンポイントとして配色すると効果的である。暖色系を必ず使い、コントラストを強める。

| p5 | p7 | p9 | p11 | y3 | y7 |
|---|---|---|---|---|---|
| y9 | c3 | c13 | c23 | s5 | s17 |

## [クレイジー] crazy

狂っているようなテンションの高い状態である。配色は反対色系の色をぶつけたり、コントラストを強めるとよい。濁ったイメージもあるので、中間の灰色が効果的である。蛍光色も適している。

| p1 | p5 | p7 | c21 | y7 | y9 |
|---|---|---|---|---|---|
| y23 | s19 | s23 | m11 | m23 | k40 |

## [若々しい] youthful

人の容貌が若いときに使う言葉である。青系の色を使うことによって清々しい感じが強調できる。白は最も未来をイメージしているため、欠くことのできない色である。彩度の高い清色も、若々しさを感じさせる。

| p9 | c7 | c9 | c11 | c17 | c19 |
|---|---|---|---|---|---|
| y7 | y15 | s11 | s17 | m13 | w0 |

## [肌触りのよい] feel pleasant

快い感触のイメージである。いわゆる肌色がメインとなる。肌色は橙に白を加えるが、食欲を刺激する色の仲間である。明るい濁色やグレイを配色すると馴染みの良さが強調され、より肌合いの良さが感じられる。

| y1 | y5 | y7 | y9 | y11 | y23 |
|---|---|---|---|---|---|
| m3 | m5 | m7 | m9 | pn1 | k10 |

## [健康な] healthy

程よいエネルギーを感じさせる、安心できるイメージ。快活な黄、健康な橙、安心の緑を効果的に配色する。白を配色すると清潔感が増す。不潔な雰囲気はないため濁色は使わない。ただし、明るいグレイは使用可。

| p7 | p9 | c7 | y5 | y7 | y13 |
|---|---|---|---|---|---|
| hd5 | hd9 | c3 | c5 | c15 | w0 |

Part 12 カラーイメージチャート

デジタル色彩デザイン

## [エステ調] esthetique

エステティックとは、全身を美しくするための美容法を指し、体の美学といった意味を含む。つまり単なる健康的なイメージではなく、美しさが基本にある。ピンク系の色が主となるが、オレンジ系の色も有効である。

| y1 | y5 | y21 | y23 | c1 | c21 |
|---|---|---|---|---|---|

| pn1 | pn9 | m1 | m19 | m21 | m23 |
|---|---|---|---|---|---|

## [スポーティ] sporty

純色の配色が最適である。最もエネルギッシュで動きのあるイメージなので、純色を主として、純色を生かす暗い色を使用する。特に赤は最適である。健康的な雰囲気を出すには、白を効果的に配色するとよい。

| p1 | p3 | p5 | p7 | p13 | p15 |
|---|---|---|---|---|---|

| p17 | p19 | c15 | s13 | s17 | w0 |
|---|---|---|---|---|---|

## [カーニバル] carnival

謝肉祭のことだが、今では一般の祭りやお祭り騒ぎの意味にも使われる。華やかで躍動的なイメージである。彩度の高い色を細かく多めに使うことが基本。同じ色を細かく繰り返してリズムを表現するのも大切である。

| p1 | p7 | p13 | p17 | p19 | c9 |
|---|---|---|---|---|---|

| c11 | c17 | c21 | m1 | m7 | m19 |
|---|---|---|---|---|---|

## [ダイナミック] dynamic

巨大なエネルギーで動くイメージである。爆発的なエネルギーを持っている色は赤である。赤を主として、黄をサブ的に配色することで、視覚的なインパクトは強まる。重量感を持たせるとき、黒を有効に使うのがポイント。

| p1 | p7 | p11 | p23 | s11 | s21 |
|---|---|---|---|---|---|

| p5 | c1 | c7 | s1 | k100 | w0 |
|---|---|---|---|---|---|

## [衝撃的な] impulse

体の芯に打撃を与えるような爆発的なエネルギーを意味している。赤を中心とした暖色系でまとめる。ただし、明度や色相のコントラストを最大に持たせることが必要。図形的には星形のような放射が適している。

| p1 | p5 | p7 | p21 | c7 | h11 |
|---|---|---|---|---|---|

| s3 | s19 | p3 | w0 | k100 | |
|---|---|---|---|---|---|

## [アバンギャルド] avant-garde

前衛を意味するが、ダダイズムやシュールレアリズムの芸術活動を指す場合もある。ここでは、抽象絵画を意識したイメージとしてとらえている。原色的でありながら、清新な感じも必要なので、清色を効果的に使う。

| p1 | p13 | p17 | y13 | y19 | c7 |
|---|---|---|---|---|---|

| c23 | s1 | s11 | s21 | k10 | w0 |
|---|---|---|---|---|---|

## [風変わりな] eccentric

風貌などが普通と違っている状態である。いわゆる非日常的な様子であり、創造的な意味も含まれる。シリアスな色を中心に配色、ピンクと焦げ茶というような新旧を表す色を混ぜて配色する。

| y19 | y23 | s1 | s5 | s7 | t19 |
|---|---|---|---|---|---|

| e1 | e7 | c21 | hd9 | pn5 | k10 |
|---|---|---|---|---|---|

## [ゴージャス] gorgeous

「豪華な」と同義語であるが、品質的に高級というイメージがある。高級を表現する色は紫系だが、深みのある色を補助的に使うことでさらに重厚感が増す。特に赤紫と深みのある黄との配色は適している。

| p21 | p23 | s1 | s3 | s5 | s7 |
|---|---|---|---|---|---|

| s19 | s23 | c19 | c21 | c23 | h5 |
|---|---|---|---|---|---|

Part 12 カラーイメージチャート

## [セクシー] glamourous

人の魅力の中で最も体に即したイメージといえる。性的に魅力ある表現とは、男女関係なく惹かれるものであることが基本。明るい清色を主にした配色で、深みのある色を一部に使えば、落ち着いたイメージになる。

| c21 | c23 | m1 | m19 | m21 | m23 |
| y1 | y7 | y23 | s1 | s21 | p23 |

## [美味しそうな] delicios

文字通り料理などの味覚を表すイメージである。美味しさを表現する象徴的な色はオレンジである。オレンジをメインとすることで、味覚における美味しさを強調し、深みのある色でコクを感じさせる。

| p5 | c3 | c23 | m1 | m3 | m23 |
| y1 | y7 | s1 | s5 | s23 | hd1 |

## [香ばしい] aromatic

味覚の一種であるが、嗅覚に近いイメージである。軽く焦げた感じであり、しかも心地よい香りであり味覚である。橙を中心とした暖色系の配色をする。濁色を必ず入れることで、より濃厚な香ばしさになる。

| s3 | s5 | y5 | hd1 | hd5 | h5 |
| pn5 | s7 | h7 | e7 | t7 | fa7 |

## [エスニック] ethnic

エスニックというと民族的な料理を連想する。実際には民族の風習の意味である。その民族では普通のことも、他の民族から見ると異質なイメージになる。この異質さを出すために、深みのある色を主に配色する。

| s1 | s7 | s9 | s15 | s19 | s23 |
| y1 | h1 | h7 | h9 | h19 | hd21 |

## [辛い] hot

味覚に関するものだが、物事に対して厳しいことなども含まれる。唐辛子の色のイメージが影響している。赤を中心に茶系との配色になる。青紫との対比で辛さが増加する。カレーなどの辛さは黄系の色を使う。

| p1 | p7 | s3 | s5 | s7 | s19 |
| h3 | h21 | hd1 | hd19 | hd23 | t3 |

## [ワイルド] wild

野性的という意味であるが、乱暴という意味はない。このイメージでは、暗い色、あるいは黒っぽい色が主になる。赤系の色を中心に、黄を補助的に使うことで、よりこのイメージを高めるようにしている。

| p1 | c7 | h1 | h7 | h9 | h11 |
| s1 | s7 | s19 | t3 | k100 |

## [アフロ] afro

アフリカの風俗に源を持つファッションの総称。明るい太陽のようなイメージと、乾燥した大地を感じさせる。重い暖色系（太陽と大地）を主とし、コントラストを出すため、陰影として寒色系（空）を使うとよい。

| p3 | p5 | p7 | h9 | s3 | s7 |
| s17 | s19 | s21 | hd5 | pn7 | pn17 |

## [モダン] modern

本来の意味は現代的であるが、モダンという芸術運動の様式からみれば、近代的なものになってしまった。ここでは、モダンという様式が持つイメージに限定している。鈍い色の使い方がポイントになる。

| p13 | h19 | y15 | y23 | hd13 | hd15 |
| hd17 | m15 | m19 | k90 | k10 | w0 |

Part 12 カラーイメージチャート

デジタル色彩デザイン 187

## [ノーブル] noble

貴族的なとか、高貴なという意味である。貴族的な品の良さを表現することが基本になる。貴族的な紫系に、明るいグレイッシュな色や灰色との組み合わせによって、上品さを加えることがポイント。

| p13 | p15 | p21 | c15 | c17 | c19 |
| c21 | s7 | s13 | pn3 | pn15 | k10 |

## [気品のある] refined

派手さや暗さがない上品なイメージである。明るい配色が基本。コントラストは弱めに落ち着いた雰囲気にする。紫系と青系の色を組み合わせて、補助的に明るい灰色を使う。明るいグレイッシュな色が効果を高める。

| m17 | m21 | y17 | y19 | pn19 | pn21 |
| pn23 | f19 | e17 | fa19 | k25 | k10 |

## [シック] chic

意味は上品だが、おしゃれな感じがある。ここでは上品さに重点を置き、青紫系の色を中心に配色する。補助するのは明るいグレイッシュな色だが、灰色や濁色だけだと濁りが出て、上品さが損なわれるので注意。

| c19 | y19 | hd7 | pn5 | pn13 | pn17 |
| pn21 | pn23 | e19 | f19 | k25 | k10 |

## [粋な] stylish

江戸時代あたりからの美意識の一つで、「シック」に近いイメージである。シンプルに格好良くまとめるのが基本。無彩色との配色が適している。特に黒は欠かせない。赤を微量、アクセントとして使うこともある。

| m7 | m17 | y15 | y19 | s19 | pn9 |
| t1 | t17 | e17 | k100 | k40 | k10 |

## [神秘的な] mysterious

日常ありえないことや、常識では考えられないことがこのイメージを生んでいる。彩度の高い青や深みのある青紫をメインにし、暗いグレイッシュな色や中間の灰色を組み合わせる。全体的には暗い色調が基本。

| c17 | s19 | hd17 | hd21 | h9 | e1 |
| e3 | e13 | e19 | e23 | t17 | k50 |

## [クール] cool

ものに対しての執着を感じさせない無関心さを表現している。ドライに近いイメージである。寒色系がメインであり、さらに彩度の高い色を使い、インパクトを強める配色となる。青紫を加えると精神的なものを感じる。

| p13 | p15 | p17 | c13 | c15 | c17 |
| y13 | y15 | m15 | m17 | hd15 | k10 |

## [都会的な] urban

先端的なイメージだが、繁雑とか汚れているという悪いイメージもある。青系の明るい清色をメインにし、深みのある色や明るい灰色を組み合わせると先端的に。グレイッシュな色との配色は、汚れたイメージが強まる。

| m17 | y7 | y19 | h15 | hd15 | hd17 |
| pn9 | pn15 | pn19 | pn23 | k50 | k10 |

## [フォーマル] formal

儀礼に用いられる統一された形式で、ファッションでいえば礼服である。イメージは厳かで重々しいものになる。一般的に黒が使われるが、深みのある色や暗い清色が補助的に使われる。最近では深い青も使われる。

| s17 | h13 | h17 | e17 | hd15 |
| hd17 | e19 | h19 | t15 | k100 | k25 |

Part 12 カラーイメージチャート

## [ダンディ] dandy
主に中年以上の男性のおしゃれな人を指している言葉である。単に素敵とか素晴らしいという意味で使うこともある。黄が主になるが、深みのある色、暗い色、グレイッシュな色を多用した配色になる。

| h7 | h15 | h19 | hd15 | pn7 | e7 |
|---|---|---|---|---|---|
| hd13 | hd17 | h11 | e11 | k100 | k50 |

## [クラシック] classic
古典的という定番のイメージ。ただ古いのではなく、過去に完成したという意味もある。深みのある色、暗い色、グレイッシュな色それぞれに古典的な雰囲気があり、目的により配色の重点を変化させるとよい。

| h1 | h5 | h7 | h15 | h23 | s1 |
| s7 | s19 | s21 | hd5 | e1 | k50 |

## [伝統的な] traditional
伝説や継承されてきた芸術的なものを表す言葉である。単なる古さではなく、熟練されたものがある。焦げ茶で継承を、寒色系で洗練を表す。暗い色で、しかも円熟したイメージを与える色を中心に配色する。

| h1 | h3 | h9 | h11 | h15 | h19 |
| h21 | hd5 | s5 | pn9 | s19 | k40 |

## [スマートな] slender
無駄のない形、あるいは均整のとれたやせている状態である。膨張色である暖色系の色は使わない。基本的には落ち着いた青系の色をメインにするが、おしゃれ感を出すため彩度の高い清色も使える。

| c13 | c17 | s13 | s17 | y7 | y15 |
| y19 | m17 | h17 | pn7 | k10 | w0 |

## [日本的な] japanese
このイメージは、「わび」とか「さび」が代表的であるが、華やかなものはその陰に隠れている。そのため深みのある色やグレイッシュな色が中心になる。ただし、暗いイメージを避けるために明るい清色をアクセントに使う。

| s19 | y7 | y21 | h3 | h9 | h17 |
| pn5 | pn7 | e1 | e7 | e23 | k10 |

## [枯れた] withered
文字通り緑のない枯れた状態である。ほぼ褐色が中心の配色になる。色を失うということでグレイを効果的に使う。ある意味、無駄な力の入らない芸の極みを表す言葉でもあり、深い緑との配色で表現できる。

| h5 | h7 | pn5 | pn7 | e3 | e7 |
| e9 | mt7 | pn11 | k40 | k25 | k10 |

## [チープな] cheap
安物とか粗悪なものという意味だが、わざとそう見せるファッション的な意味で使われることが多い。軽いジョークといったイメージといえる。明るい濁色を中心に使い軽さを出し、無彩色を含めた配色にする。

| f5 | f7 | mt5 | pn7 | pn9 | pn11 |
| pn17 | pn23 | e3 | e7 | k25 | k10 |

## [寂しい] lonely
孤独な状況の中で、心の中に寒々としたものが湧いてくる感情である。寒色系の色と、渋い暖色系でまとめる。孤独感を出すために、明るい色を数カ所に散らさないことが基本である。

| y17 | y19 | s15 | s17 | hd15 | hd17 |
| pn13 | pn17 | e5 | e15 | k60 | k40 |

Part 12 カラーイメージチャート

デジタル色彩デザイン

# あとがき

## 世界への夢を乗せ

　2006年にグラフィック社から常用デザインシリーズの一巻として「色彩デザイン」を上梓しました。それはデジタル色彩の基礎を解説したもので本書の元になっているものです。それから10年が経ち、デジタル色彩の浸透と広がりが進み、デジタル色彩の専門書が必要になりました。それが本書です。

　私はデジタルハリウッドで日本で初めてのデジタル色彩の講座を1999年から担当してきましたが、今ではデジタル色彩を教育する大学も増えました。デジタルハリウッド大学が創立してからはそこを拠点としてデジタル色彩をさらに追求してきました。デジタルハリウッド大学は先進的な教育機関でデジタルの先導役ということもあり、先端色彩とも呼ばれているデジタル色彩は相応しい教科でした。

　現在、中国の2つの大学でも教鞭を執り、デジタル色彩を教えています。中国でのデジタル色彩に対する意欲は素晴らしいものがあります。将来、デジタル色彩での教育は日本を上回る可能性があります。

　国際カラーイメージ協会が設立され、デジタル色彩の海外への普及も始まっています。世界各地でデジタル色彩が導入される日も近いと思います。まさにデジタル色彩が世界標準として機能することになります。

　ここまでデジタル色彩が成熟してきたのには多くの方々の努力がありました。特に日本カラーイメージ協会とデジタルハリウッド大学南雲研究室先端色彩研究チームの皆さんには心から感謝しております。また、本書の企画を聞いていただいたグラフィック社の永井麻里さん、掲載許可をとっていただいた大輪さん、そしてハルメージの五月女理奈子さん、五味綾子さんにも心から感謝しております。

# 参考資料

- 「色彩表現」南雲治嘉著　グラフィック社
- 「ヨハネス・イッテン色彩論」大智浩著　美術出版社
- 「カラー＆イメージ」久野尚美・他著　グラフィック社
- 「色彩と配色」太田昭雄・河原英介著　グラフィック社
- 「色彩論」稲村耕雄著　岩波書店
- 「配色イメージデータ」国際色彩教育研究会
- 「カラーイメージチャート」南雲治嘉著　グラフィック社
- 「色の感じ方調査」先端色彩研究チーム

## デジタル色彩士検定の公式テキスト

　色彩に対する一般の興味は、今から２０年ほど前から強まってきました。最近では趣味で色に対する勉強を始める人も見られます。色（配色）に携わる職業の人材も多く、その技能は欠かせないものになっています。

　現在、３種類の代表的な色彩関連の検定があります。しかし、残念ながらその内容はファッションとインテリアに偏っており、グラフィックやＷｅｂ、ＣＧなどとはほとんど無関係なものといえます。

　デジタルの時代になり、それに対応するデジタル色彩での仕事が圧倒的に多くなりました。デジタル色彩士検定が実施されるようになり、デジタル色彩士の資格を持つ人材が増えました。デジタル色彩の国際的な運用に伴い、共通の能力を認定する資格になっています。本書は国際カラーイメージ協会が認定する公式テキストになっています。

■著者略歴
南雲 治嘉　Haruyoshi Nagumo
1944年東京生まれ。金沢美術工芸大学産業美術学科卒業。グラフィックデザイナー。専門学校でデザイン教育に携わる一方で、デザイナーとして活躍。デザイン理論と表現技術の長年に渡る研究とカラーイメージチャートによる新しい色彩システムを実用化した。1990年に株式会社ハルメージを設立し、戦略立案、企画制作を主に幅広いデザイン活動を展開している。販売促進やデザイン、現代美術、表現技法、色彩、発想概論に関する講演や企業向け研修の依頼も多い。

著　書：〈視覚表現〉〈カラーイメージチャート※1〉〈カラーコーディネーター※2〉〈チラシデザイン〉〈パンフレットデザイン〉〈DMデザイン〉〈絵本デザイン〉〈レイアウトデザイン〉〈色彩戦略〉〈チラシ戦略〉〈新版カラーイメージチャート〉〈説得力を生む配色レイアウト〉〈色から引く　すぐに使える配色レシピ〉〈日本の美しいことばと配色〉以上グラフィック社、〈コンピュータデザイン入門〉〈色と配色がわかる本〉日本実業出版社、〈画材料理ブック2〉〈プロへの道100人の軌跡〉以上ターレンスジャパン、〈美味しい絵の描き方〉サクラクレパス、〈100の悩みに100のデザイン〉〈色の新しい捉え方〉以上光文社、〈視覚デザイン〉ワークスコーポレーション、〈デジタル色彩マスター〉評言社、〈デザイン×ビジネス〉クロスメディア・パブリッシング、他多数。

----------
現　在：(株)ハルメージ代表
デジタルハリウッド大学 名誉教授
先端色彩研究所所長
中国傳媒大学／上海音楽学院教授
清華大学客員講師
一般社団法人 日本カラーイメージ協会理事長
一般社団法人 国際カラーイメージ協会理事長
----------

連絡先：株式会社ハルメージ
〒150-0001 東京都渋谷区神宮前5-20-3 ラ・セレザ102
TEL：03-5766-3762　E-mail：design@haru-image.com

■色に関するご相談・ご質問は
(株)ハルメージまでお寄せください。
(左記参照)

■色彩の勉強をされる方に
本書は、配色を行うための基本チャートになっています。さらに色彩感覚のトレーニングを目指されている方は、トレーニング専用のテキストをご利用下さい。

■カラーイメージチャートを
　使用される企業の方に
カラーイメージチャートの世界標準化に伴い、配色での標準チャートとして使用して下さい。これにより、配色におけるミスコミュニケーションが防げます。

■表紙・本文・図版デザイン
五月女理奈子　Rinako Soutome
■図版デザイン
五味綾子　Ayako Gomi

※1「カラーイメージチャート」は株式会社ハルメージが著作権を所有しています。
※2「カラーコーディネーター」は株式会社ハルメージの登録商標です。

## デジタル色彩デザイン

2016年11月25日　初版第1刷発行
2025年 4月25日　初版第4刷発行

著　者：南雲治嘉（なぐもはるよし）
発行者：津田 淳子
印刷・製本：TOPPANクロレ株式会社
発行所：株式会社グラフィック社
〒102-0073 東京都千代田区九段北1-14-17
　　　　TEL：03-3263-4318　FAX：03-3263-5297
　　　　https://www.graphicsha.co.jp/
落丁・乱丁の場合はお取り替え致します。

本書のコピー、スキャン、デジタル化等の無断複製は著作権法上の例外を除き禁じられています。本書を代行業者等の第三者に依頼してスキャンやデジタル化することは、たとえ個人や家庭内での利用であっても著作権法上認められておりません。

©Haruyoshi Nagumo 2016
Printed in Japan
ISBN978-4-7661-2991-5　C0071